与竹造物

中国竹器发展史及制作工艺

张小开 著

上海人民美术出版社

目录
CONTENTS

11　**序**

　　中国是竹子文明的国度　　12　一、中国是竹子文明的国度

　　　　　　　　　　　　　　　　14　二、当下研究竹器的现实意义

17　**第一章**

　　中国竹器七千年　　　　　　18　第一节　从器物到精神

　　　　　　　　　　　　　　　　21　第二节　竹器发展四阶段

　　　　　　　　　　　　　　　　22　　　一、中国竹器的起源阶段——史前时期

　　　　　　　　　　　　　　　　22　　　二、中国竹器的发展完善阶段——商周至五代

　　　　　　　　　　　　　　　　23　　　三、中国竹器的成熟饱和阶段——宋元明清

　　　　　　　　　　　　　　　　24　　　四、中国竹器的衰退转型阶段——近现代

　　　　　　　　　　　　　　　　25　第三节　竹文化为什么在中国产生

　　　　　　　　　　　　　　　　25　　　一、从竹子利用到竹文字符号

　　　　　　　　　　　　　　　　26　　　二、竹简、竹笔与竹纸

　　　　　　　　　　　　　　　　26　　　三、精神文明的竹子

　　　　　　　　　　　　　　　　27　　　四、竹文化符号

29　**第二章**　　　　　　　　　30　第一节　最早的竹器与篾点纹

　　各历史时期的代表竹器　　30　　　一、最早的竹器

　　及特点　　　　　　　　　　33　　　二、篾点纹

35　　第二节　实用工具——商与西周时期的竹器

35　　　　　一、竹简——惟殷先人，有册有典

36　　　　　二、工具时代

39　　　　　三、工具 Plus 时代

41　　第三节　从实用到礼乐——春秋战国的竹器

41　　　　　一、升级到礼器

41　　　　　二、礼制下的竹乐器

48　　第四节　系统化与专门化发展——秦汉时期的竹器

48　　　　　一、没有存在感的秦代竹器

50　　　　　二、精美的马王堆竹器

56　　　　　三、成体系的汉代"竹器"

57　　第五节　典籍中的竹器——魏晋南北朝时期的竹器

57　　　　　一、典籍中的竹器高峰

57　　　　　二、文献中的魏晋竹器

59　　　　　三、壁画中的魏晋竹乐器

61　　第六节　精细化发展——隋唐五代的竹器

61　　　　　一、唐代皇家竹园与竹产业

62　　　　　二、终于看到竹家具

64　　　　　三、独特的隋唐竹制乐器

目录
CONTENTS

69 四、神秘的竹夹膝

73 五、奇怪的竹帽——冪䍠

73 六、《茶经》竹器

80 第七节 第二次繁荣——宋代竹器

80 一、风雅之极

83 二、大家来斗茶

86 三、竺副帅——宋代茶筅

90 四、给皇帝的贡席

90 五、竹楼听风雨

92 六、体系完备的宋代竹器

92 七、竹器的优化整合

94 第八节 最后的繁华与工艺化——元明清竹器

94 一、大型化发展

96 二、新技术融入明代竹器

97 三、明清竹雕

100 四、清代的工艺竹篮

107 五、由功能转向装饰

108 第九节 转型——手工业时代之后的竹器

109 **第三章** **110** 第一节 竹子的形态特征

 有个性的竹材 **110** 一、高达三十米

 110 二、铺开几里地

 110 三、结构挺特别

 113 四、肌理有特色

 115 第二节 有个性的竹材

 115 一、挺自然

 115 二、不规则

 117 三、中间空

 117 四、有韧性

 118 五、各向异性

 119 第三节 加工有点难

 119 一、老手艺费时费工

 119 二、新工艺遭遇不规则

121 **第四章** **122** 第一节 无所不包的中国传统竹器

 一根竹子看竹器 **122** 一、中国传统竹器品类体系

 124 二、日常生活中的竹器类别

 127 第二节 竹鞭神器

 127 一、竹鞭工艺品

 127 二、竹鞭烟斗

目录
CONTENTS

128 三、竹鞭提手

130 第三节 竹根更神奇
130 一、比竹鞭多变
130 二、竹根雕
132 三、竹根印章
132 四、竹根容器
134 五、竹根花器

136 第四节 百变竹竿
136 一、整根用
136 二、横向切着用
140 三、竖向切着用
142 四、横竖一起切

146 第五节 从竹竿到竹篾——无所不能的竹编
146 一、竹编一百零八地
150 二、竹编历史哪家久
151 三、竹编产地哪里多
152 四、竹编产地谁最高
153 五、竹编产地的东南西北
156 六、少数民族的特色竹编

158 第六节 竹编工艺的精细极致——瓷胎竹编
158 一、工序几十道

158 　二、到底有多细

161 　第七节　竹枝也有大用
161 　　　一、竹枝变墙
162 　　　二、竹枝成器
162 　　　三、竹枝编衣
166 　　　四、竹枝做架

167 　第八节　还有更多
167 　　　一、竹箨很个性
169 　　　二、竹炭有点硬
169 　　　三、竹纤维织衣

171 **第五章**
竹器怎么做

172 第一节　传统竹作工艺
172 　　　一、选竹锯竹，塑形矫正
174 　　　二、火烤开槽，弯曲成架
176 　　　三、竹片竹条，排列成面
176 　　　四、打孔打穴，销钉胶合

178 第二节　传统竹编工艺
178 　　　一、竹编历史很悠久
180 　　　二、你能看到的编法
186 　　　三、叫不上名的编花
188 　　　四、进阶版的竹编

目录
CONTENTS

196　第三节　现代竹集成材

196　　　一、集成有流程

197　　　二、破材成形

200　　　三、组装成具

201　第四节　现代竹皮工艺

201　　　一、竹皮工艺类型

201　　　二、竹皮做灯具

204　第五节　竹缠绕复合材料与加工工艺

204　　　一、薄竹缠绕技术工艺

205　　　二、薄竹缠绕技术工程应用

205　　　三、薄竹缠绕技术家居应用

207　第六章　　　　208　第一节　三种设计模式
　　　竹器的设计
208　　　一、手动——手工模式

208　　　二、自动——工业模式

208　　　三、心动——体验模式

209　第二节　工业模式下的竹器设计思路

209　　　一、打散重构——不同于手工制作的设计新思路

209　　　二、"点"化设计

209　　　三、"线"化设计

214　　　四、"面"化设计

216　　　五、"体"化设计

218　第三节　新情况的出现

218　　　一、标准化思维的危机

218　　　二、批量化的危害

219　　　三、从物的消费到精神的消费

220　第四节　体验模式下的竹器设计思路

220　　　一、竹器的情感与体验价值

221　　　二、品质设计——同现代科技结合

222　　　三、品位设计——同情感和文化结合

228　第五节　更新的尝试——竹空间与交互设计

228　　　一、阳朔"印象刘三姐"竹棚空间设计

228　　　二、"旋转竹风车"交互装置设计

235　参考文献

238　后记

序

中国是竹子文明的国度

一、中国是竹子文明的国度

> 瞻彼淇奥，绿竹猗猗。有匪君子，如切如磋，如琢如磨。瑟兮僩兮，赫兮咺兮。有匪君子，终不可谖兮。
>
> 瞻彼淇奥，绿竹青青。有匪君子，充耳琇莹，会弁如星。瑟兮僩兮，赫兮咺兮。有匪君子，终不可谖兮。
>
> 瞻彼淇奥，绿竹如箦。有匪君子，如金如锡，如圭如璧。宽兮绰兮，猗重较兮。善戏谑兮，不为虐兮。
>
> ——《诗经·卫风·淇奥》

文中将绿竹比作高雅的先生，以竹比德。翻译全文为：

看那淇水弯弯岸，碧绿竹林片片连。高雅先生是君子，学问切磋更精湛，品德琢磨更良善。神态庄重胸怀广，地位显赫很威严。高雅先生真君子，一见难忘记心田。

看那淇水弯弯岸，绿竹袅娜连一片。高雅先生真君子，美丽良玉垂耳边，宝石镶帽如星闪。神态庄重胸怀广，地位显赫更威严。高雅先生真君子，一见难忘记心田。

看那淇水弯弯岸，绿竹葱茏连一片。高雅先生真君子，青铜器般见精坚，玉礼器般见庄严。宽宏大量真旷达，倚靠车耳驰向前。谈吐幽默真风趣，开个玩笑人不怨。

《诗经》是我国古代记录商周时代风俗之事的重要典籍，竹之文明在中国开始之早可见一斑。

确切地说，中国古人使用竹器的历史可追溯到史前时期，有实物证据的出土竹器距今约 7400～6700 年。在约 7000 年的竹器历史长河中，从新石器时代的竹编器、商代的采矿竹器、西周的矿业与渔业竹器、春秋战国的彩绘竹器、汉代马王堆彩绘龙纹勺、《说文解字》中的竹部竹器系统、魏晋南北朝的竹器典籍记载与竹林七贤、唐代的竹椅与尺八，到宋代竹花篮与斗茶竹具、元代的大型竹席龙舟与农具竹器、明代的嘉定竹刻、清代的江浙竹篮，直至今日各种竹器，中国被称为"竹子文明的国度"实至名归。

值得思考的是，"竹子文明"并不是中国人自己喊出来的，而是英美学者喊出来的。英国著名科学史家李约瑟（Joseph Needham）在《中国科学技术史》（*Science and Civilization in China*，1954 年剑桥大学出版社出版）中声称："东亚往往被称为'竹子'文明。有证据表明，中国人在商代已经知道竹子的多种用途，其中一种用途就是用作书简。这些书简和保存至今的汉初书简大致相同，竹片或木片上写上文字后，用两根绳子将其编缀在一起。我们从'册'字的甲骨文形象可得知，此字就是用来描述书简的形状。'典'

字也是如此，它现在虽作字典解，但当时却表示的是放在桌上，即放在重要的位置上的一部书。"[1] 李约瑟这部著作在世界范围内产生了深远影响，继而中国"竹子文明"的美名被传播至全世界。

这里的"东亚"其实就是指中国，李约瑟在此引用了美国著名汉学家顾立雅（Herrlee G.Creel）"商代已经知道竹子的多种用途"[2] 这一论据。竹简、册、典等是记载文字和文明的典型器具，而这些记录器具均以竹器为主。因此，李约瑟说中国是"竹子文明"并不是个人观点，而是一种共识。类似这样的认识早在1925年德裔美国汉学家劳佛尔（Berthold Laufer）的《中国篮子》[3]（Chinese Baskets，1925年菲尔德自然史博物馆出版社出版）一书中提到过。劳佛尔对中国篮子（绝大部分是竹篮）进行了摄影记录，并将其传播到美国。劳佛尔在书中前言指出："尚未有人研究过中国的篮子，甚至连当代中国学者都未曾正视过中国篮子存在的价值。事实上，篮子自古以来就是中华文明的一部分。"

在中国，另一代表性的竹器是筷子。在中国早期出土的竹器中，"竹箸"很有代表性，出土的筷子使用竹子来制作也是屡见不鲜。在西方人的认知里，使用筷子作为进食工具虽有些不可思议，但这正是东方"竹子文明"的魅力之处。国人日常感知的是各种非凡的传统文化，但若要我们选出最具代表性的物件，可能会不知所措；而身在其外的西方人，反而更容易看到中国最具代表性的事物，正可谓"不识庐山真面目，只缘身在此山中"。

中国素有"竹子王国"之誉。中国竹类资源丰富，有竹类植物39属，837多种，面积、蓄积量、竹制品产量和出口额均居世界第一。据统计，中国竹类植物主要分布在北纬40°以南地区，中国现有竹林面积720万公顷，其中纯竹林420万公顷，原始高山竹丛300万公顷[4]。在420万公顷的纯竹林中，毛竹有300万公顷，占70%。中国每年的竹材砍伐量约800万~900万吨，其中商品材600万吨左右。[5]

中国竹子种类多、面积广、经济价值高，天然竹林广泛分布于除新疆、内蒙古、黑龙江等少数省份外的27个省、市、自治区，集中分布于浙江、江西、安徽、湖南、福建、广东，以及西南部地区的广西、贵州、四川、重庆、云南等省、市、自治区的山区。

❶ [英] Joseph Needham. Science and Civilisation in China[M]. Cambridge University Press. 1954. 英国剑桥大学出版社，1954。

❷ 同1。

❸ [德] 劳佛尔. 中国篮子 [M]. 叶胜男、郑晨译. 杭州：西泠印社出版社，2014。

❹ 关于中国竹林面积，根据不同的统计口径略有变化，此处引用的是江泽慧教授在《世界竹藤》一书中的统计数据。另外几种不同的统计数据有：一是国家林业局在第九次全国森林资源清查中发布，全国竹林面积为641.06万公顷，占全国森林资源的2.94%；二是国家林业局在《全国竹产业发展规划（2013—2020年）》中所书的统计数据为"截至2010年底，全国竹林面积672.74万公顷，占森林面积的3.48%"。因统计口径不一样，主要是对非纯竹林和分散竹林的统计上有一定误差。

❺ 江泽慧. 世界竹藤 [M]. 沈阳·辽宁科学技术出版社，2002。

根据《全国竹产业发展规划（2013—2020年）》的统计，全国16个主要产竹省份的竹林面积为672.74万公顷，具体数据见表1：

表1 全国16个主要产竹省份竹林面积（单位：万公顷）

省份	福建	江西	四川	湖南	浙江	广东	广西	安徽
面积	104.15	98.64	86.00	84.72	83.19	65.14	34.09	34.00
占比 %	15.48	14.66	12.78	12.59	12.37	9.68	5.07	5.05

省份	湖北	云南	陕西	重庆	贵州	江苏	海南	河南
面积	23.91	19.34	11.73	11.18	10.65	3.11	1.65	1.23
占比 %	3.55	2.88	1.74	1.66	1.58	0.46	0.25	0.18

竹子美而不俗，淡中透雅，具有极强的观赏性。自古以来，这般雅物在东方园艺中占有重要地位，以竹为景的景观随处可见。

数千年来，文人士大夫一直钟爱竹子，讲述了众多的竹文化故事。著名的如魏晋南北朝时期的"竹林七贤"的故事，晋王徽之的"何可一日无此君？"名言，宋苏东坡的"宁可食无肉，不可居无竹"的诗句，以及之后的"松竹梅岁寒三友""梅兰竹菊四君子"等典故，这些都把竹文化深深烙印在中国人的内心深处。

从古至今，中国人对竹文化的认知一直在深化，从未远离过。通过宋代苏东坡的名句，再来体味一下中国作为竹子文明的国度的魅力和境界吧。

二、当下研究竹器的现实意义

国际竹藤组织（International Bamboo and Rattan Organization，简称 INBAR）的文章《世界竹类资源概况》指出：全球的竹业已发展成为一个与约25亿人的生产、生活密切相关，且年产值近50亿美元的产业。全球竹子约有150属，1225种，目前全世界竹林面积已达2200万公顷，占全球森林面积的1%左右。尽管全球森林面积急剧下降，但竹林

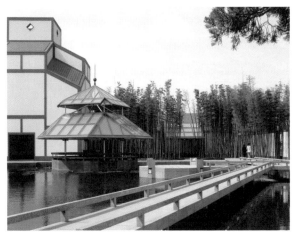

苏州博物馆中贝聿铭设计的竹景

面积却以每年 3% 的速度递增，年竹材产量 1500 万～2000 万吨。世界竹子可分为亚太竹区、美洲竹区和非洲竹区。其中，亚太竹区是世界竹子的分布中心，竹林面积占世界竹林面积的 45%，竹种资源占全世界竹种资源总数的 80%。

竹产业是一个历史悠久、全球公认的绿色产业，拥有巨大的经济价值、生态价值和文化价值。作为一项重要的非木质资源，在当今关注全球气候变暖、木材短缺的背景下，研究竹产业和竹文化对于提高竹资源的社会、经济及环境效益，创建美丽环境，解决竹产区的就业，消除贫困，振兴地域经济具有重要的学术价值和现实意义。

我国竹产业涉及建筑、建材、家居等多个领域，竹产品有 100 多个系列，数千个品种；与花卉业、森林旅游业、森林食品业一起，成为中国林业发展中的四大朝阳产业。据不完全统计，中国竹产业的产值 1981 年仅有 3.49 亿人民币，但到了 2020 年，竹产业产值就达 3198.99 亿人民币，每年以 20% 增长速度发展，已成为我国经济新的增长点，并为世界做出了优秀的产业榜样。

进入新时代，中国已成为世界第二经济大国、制造大国、教育大国和文化旅游大国。国家提出建设"创新型国家""文化强国""乡村振兴"和"人类命运共同体"等一系列国家发展战略。随着我国经济持续快速发展、人民生活水平不断提高、人们的消费观念、生活方式发生历史性的变化，文化产业将成为我国经济发展新的增长点。历史告诉我们：对传统文化资源的挖掘、整理和开发是繁荣我国文化的重要途径，是构建新时代国家新文化体系的重要保障，是推动我国建立高度文化自信的前提，也是新时代全体国人肩负的重要历史使命。因此，对传统文化的保护与传承、传统文化在新时代的转型、创新振兴已成为迫在眉睫的研究课题。

竹子被誉为"穷人的木头，富人的装饰品，艺术家的盟友，大自然的礼物"。我国发展竹子经济具有四个优势：一是竹子是天然绿色环保材料，具有与木材一样良好的材料属性和肌理特质；二是我国竹资源丰富，竹林面积居世界首位，能保证竹产业的健康发展；三是竹子生长周期短，是世界上生长速度最快的植物，一般 3～5 年即可成材，相比木材至少 10 年成材，竹材在生态、可持续发展方面更具优势；四是竹产业有丰富的竹文化内涵做支撑，无论是竹材的自然特征，还是 7000 年的造物历史，以及"以竹比德"的人格精神内涵等，竹子的东方文明特质是未来竹产业走内涵式、高质量发展的内在动力，是中国竹产品高附加值的保证。因此，竹产业是我国未来大有可为的绿色环保、高附加值和可持续发展产业领域。

张福昌

江南大学设计学院教授、博士生导师

2023 年 2 月 6 日

第一章

Chapter 01

中国竹器七千年

第一节　从器物到精神

第二节　竹器发展四阶段

第三节　竹文化为什么在中国产生

Unit 01
第一节 从器物到精神

　　中国古人使用竹器的历史可追溯到史前时期。据考古资料显示，新石器时代早期的先民就已开始制造竹器。目前已知最早的竹器是距今 7400～6700 年，在湖南洪江高庙遗址出土的女性人体骨架下的竹篾垫子 [1]，出土时竹席虽已完全碳化，但印在地面上的图案仍十分清晰，制作工艺考究精湛；以及距今 7000～6000 年的浙江田螺山遗址出土的竹编器物，距今 5200～4700 年的浙江钱山漾遗址出土的 200 余件各式竹筐、竹篓、竹簸箕，距今 3855 年左右的浙江毗山遗址出土的大型竹篱笆工程等。这表明在新石器时代，中国竹器制作已经达到较高的制作水平。

> 弹歌
>
> "断竹，续竹；飞土，逐宍。"
>
> （注："宍"读 rou，"肉"的古字）

　　《吴越春秋》中记载，春秋时期越国的国君勾践向楚国的射箭能手陈音询问弓弹的道理，陈音在回答时引用了这首《弹歌》。《吴越春秋》为东汉赵晔所著，虽成书较晚，但从《弹歌》的语言和内容加以推测，这首短歌很可能是从原始社会口头流传下来而经后人写定的 [2]。现代楚辞研究专家游国恩先生在《中国文学史》中也指出："从它的内容和形式上看，无疑这是一首比较原始的猎歌。" [3] 这首《弹歌》记录了在中国，人类早期使用竹器狩猎的情况，而且描述了砍断竹子后再加工成捕猎竹器的过程，再加上可以用这个竹器"飞土"，可以"逐宍"，"宍"即"肉"，即追逐猎物，由此可以基本判断，这个竹器应该是一个类似于"弹弓"一样的竹器。可以说这首原始诗歌的存在，从文献记载上证明了早期中国人使用竹器的情况。

　　自商代起，人们便开始使用竹简。从周代出土的各类竹制乐器中能看到周代的"礼乐"之风。《诗经·卫风·淇奥》中首次以竹比德，赞美卫武公（约公元前 852 年—公元前758 年），这不仅成为古代赞美才德的著名篇章，还对后世产生重要影响。从"实用工具"

❶ 湖南省文物考古研究所.湖南洪江市高庙新石器时代遗址 [J].考古，2006（7）：9-15，99-100。

❷ 姜亮夫，郭维森.先秦诗鉴赏辞典 [M].上海：上海辞书出版社，1998。

❸ 田宜弘.楚国歌谣集评注 [M].浙江：浙江工商大学出版社，2013。

发展到"精神内涵"范畴，最早应在西周末、东周初出现。在东周时代，竹器能够和青铜、玉石、金银、陶器等成为随葬的明器，表明它逐渐具有了"工具"之外的意义。

自战国、西汉时期的辞书之祖《尔雅》起，就有"竹"部字，竹部字中大部分都是用来记载该时期的竹器和竹文化。东汉《说文解字》中竹部文字共有 151 个，南朝梁的《玉篇》中竹部字 508 个，清代《康熙字典》中的竹部字达到千余个。竹部字的演变也生动记录了中国竹器的发展演变。

除了竹部字逐渐增多以外，典籍中记录的竹器也在慢慢增多。如，《说文解字》记录了汉代各类竹器共 115 种，涉及生产、生活、乐器、文化、军事等方方面面。湖南马王堆汉墓出土各类竹器近 500 件，有彩绘竹勺、大小竹扇、竹熏罩、各类竹笥等，从"二重证据法"角度证明了汉代典籍记载竹器的正确性。南朝梁典籍《玉篇》详细记载了该时期的各类竹器共 267 种，比汉代增加了 150 余种，可见在南朝梁时期竹器的品类大大丰富了。

至魏晋时期，"借竹比德"观念进一步强化，并折射出一定的符号意义。魏末晋初有"竹林七贤"。传世文献中，关于"竹林七贤"共有两条记载。《世说新语·任诞》："七人常集于竹林之下，肆意酣畅，故世谓竹林七贤。"《晋书·嵇康传》："所与神交者惟陈留阮籍、河内山涛，豫其流者河内向秀、沛国刘伶、籍兄子咸、琅琊王戎，遂为竹林之游，世所谓'竹林七贤'也。"在后世出土的《竹林七贤与荣启期》模印砖画中，竹林七贤相隔间出现阔叶竹的身影。

书圣王羲之第五子王徽之也是爱竹之人。《世说新语·任诞》中有记载："尝暂寄人空宅住，便令种竹。或问：'暂住何烦尔？'王啸咏良久，直指竹曰：'何可一日无此君？'"不可一日无竹的感慨体现出该时期文人士大夫对竹之喜爱以及对其品德的向往。

唐代开元年间，以李白为代表的六位名士（即李白、孔巢父、韩准、裴政、张叔明、陶沔）隐居于泰安府徂徕山下的竹溪，合称为"竹溪六逸"。竹溪之地峰峦突起，林木绵蒙，竹岩相依，寂静深幽。六人寄情于间，对诗作文，悠然自得。李白在《送韩准裴政孔巢父还山》诗中曾写下"昨宵梦里还，云弄竹溪月"，便是对这段隐居竹林生活的深情回忆。

在竹器的发展中，唐代首次出现了高足竹椅、竹夹膝（竹夫人）、《茶经》中系统的竹茶具、筚篥、尺八、羃羅等竹器器具。同时，因为竹子作为战备资源（主要用于制作弓箭），在唐代得到了很大程度的重视，已经开始官方种植与养护竹林，如唐代长安和洛阳周边都曾有官方种植的大面积竹林，朝廷也设置专门的机构管理这些竹园。

晚唐诗人陆龟蒙（？—881 年）有《以竹夹膝寄赠袭美》："截得筼筜冷似龙，翠光横在暑天中。堪临薤簟闲凭月，好向松窗卧跂风。持赠敢齐青玉案，醉吟偏称碧荷筒。添君雅具教多著，为著西斋谱一通。"

袭美（即皮日休）获赠之后，有《鲁望以竹夹膝见寄，因次韵酬谢》一诗："圆于玉柱滑于龙，来自衡阳彩翠中。拂润恐飞清夏雨，叩虚疑贮碧湘风。大胜书客裁成束，颇赛黪翁截作筒。从此角巾因尔戴，俗人相访若为通。"

宋代文化的高度繁荣，进一步推动了宋代竹器与文人及文化活动结合。从《诗经·卫风·淇奥》中"以竹比德"算起，到宋代，竹文化已经在中华大地发展了 1700 年，经过各代文人和老百姓的传承、发展，竹文化已经完全成熟和符号化。这种符号已经不限于在上层社会的传播，开始向平民阶层传播。从苏东坡的"宁可食无肉，不可居无竹。无肉令人瘦，无竹令人俗。人瘦尚可肥，士俗不可医……"，到街头巷尾普通老百姓的"茗斗"，全民参与使宋代竹器走向了风雅时代。

在绘画作品中，我们可以看到两宋时期的竹器，如各类竹家具、茶器、花篮等雅物。特别值得一提的是，宋代茶文化的高度发展推动了竹制茶器的进一步发展。同时，竹子作为重要的战备资源，宋代延续唐代设置官家竹园和专职官员管理，对不同的竹材也更加关注。宋吴自牧《梦粱录》中关于竹子的使用有明确的记载："竹之品，竹：碧玉、间黄、金筀、淡紫、斑金、苦方竹、鹤膝、猫头……"一共指出了至少八种宋代使用的竹材。

元代竹器继承了两宋时期的主要类型，根据元代李衎《竹谱》中相关记载，竹器种类至少有船篙、船缆／百丈、竹索、船篷、竹筏、竹亭、簟、竹枕、竹床椅、竹胡床、箱箧、帘、辇竿、幡竿、拄杖、标枪、矛戟干、马棰、策、箭、投壶箭、弓、笔管、扫帚、寻火筒、梳篦、针筒、伞柄、箫笛、箫笙、笛、簾、匏琴、角、篱笆等 30 余种，其中提到的竹家具则有竹枕、竹床椅、竹胡床、箱箧、帘、拄杖等。另一方面，元代遗存的各类绘画材料中，可以看到元代的竹椅、竹床、竹篮、竹筐、竹盒等各类竹家具。

元代文人士大夫积极参与到竹器物与竹文化的构建和推动中。《竹谱》中记载"今越又以斑竹作床椅及他器用，颇雅，士大夫多喜爱之"，"（紫竹）用之伞柄、拄杖甚佳。亦有制箫笛者。根亦紫色，节节匀停，于马棰尤宜……越上人家紫方竹拄杖尤奇特"。

到了明代，出现了"岁寒三友""四君子"的称谓，世人常用这些称谓来寓意人的高尚品德。可以说，中国历来的文人雅士对竹之钟情，不但延伸了竹的内涵精神，还体现出国人所追求的人格品质与民族气节，这是典型的中华民族精神，也是在中华大地上生长起来的原创文化，这也从艺术和精神追求层面上再次印证中国是"竹子文明的国度"。

Unit 02
第二节 竹器发展四阶段

表 1　竹器发展的四个阶段

阶段		时期	时段
起源阶段		滥觞期	——
发展完善阶段	第一发展阶段	工具时代	商代
		工具时代 Plus	西周
		第一繁荣期 礼乐时代	东周
	第二发展阶段	繁荣发展期	秦汉
		过渡传承期	魏晋南北朝
		传承发展期	隋唐五代
成熟饱和阶段		第二繁荣期 风雅时代	宋代
		传承发展期	元代
		新发展期	明代
		传承衰落期	清代
衰退转型阶段		衰退转型期	近现代

　　根据目前出土的各类竹器、竹器的相关文献及唐宋以来竹器的相关绘画、资料显示，中国传统竹器在中国 7000 年的发展历程中，经历了起源、发展、成熟和衰退转型四个阶段。其中起源阶段历史最长，占据了竹器发展的近一半时间，其时间段主要是从中国最早竹器的发现到商代甲骨文使用之前的这一历史阶段；发展完善阶段大约经历了 2500 年，时间节点主要从中国进入文字时代到隋唐五代；竹器发展到宋代，达到成熟饱和阶段，此阶段的竹器功能开发、加工工艺、类型扩充等均达到我国古代竹器的高峰水平。元明清时期在对

宋代竹器进行传承和发展的基础上继续完善和进步，也在传统竹器成熟期之列；近代伴随世界范围内工业革命的兴起，传统竹器遭遇衰退和被动转型的命运，近数十年来最为明显，目前主要是竹器转型期。

一、中国竹器的起源阶段——史前时期

时长：约 3500 ~ 4000 年

特点：功能单一，品种较少，竹材利用方式简单

中国竹器的起源阶段，也就是中国竹器的滥觞期，最大的特点就是历时最长。在目前可查的考古资料中，最早发现的竹器在新石器时代，距今 7400 年。虽然竹器的起源阶段跨越了 4000 年，但是出土的竹器实物却不多，出土实物的遗址较少，出土竹器的遗址又以浙江良渚文化区域居多。

总体来说，起源阶段的出土竹器功能较单一，品种不多。但竹编形式已有变化，如在钱山漾出土的大量竹器中就发现了十字编、人字编、三角编等编法。良渚遗址出土竹器最多，显示出长江下游一带的先民已经掌握了较先进的竹材制作工艺技术，并广泛地使用。

二、中国竹器的发展完善阶段——商周至五代

1. 第一发展阶段：竹器功能拓展期（商周时期）

时长：约 1400 年

特点：功能逐步拓展，品种逐渐增加，文化内涵初现

商代：竹器的工具时代。此阶段竹器的加工技术相对简陋，出土的竹编粗糙，显然是耐用品，而不是精致器物，要么就是对竹材的直接使用，如竹梯、竹签、竹竿等。

西周：竹器的工具 + 时代。相比商代，西周出土的竹器仍以实用的生活、生产、军事等工具为主，但竹器规模和功能、种类要大大丰富，竹器的功能领域进一步被拓展，因此，西周时期仍然是竹器的工具时代，但应是升级的"工具 Plus"时代。

东周：竹器的礼乐时代，竹器的第一次繁荣期。不论是竹器的礼乐特点，还是竹器的装饰特点，以及竹器从朴素的实用工具到具有文化内涵、审美要求的升级，都显示出东周时期中国竹器得到了一次全面的发展，既有对原有竹器功能用途的拓展，竹器品种大量增加，也有对竹器的文化寓意和审美内涵的提升。

2.第二发展阶段：竹器系统化与专门化发展阶段（秦汉到五代）

时长：约 1200 年

特点：竹器系统化和专门化发展，功能与类型的优化整合，文化寓意进一步发展

汉代：竹器的后礼乐时代。汉代竹器继承了春秋战国时代竹器的主要特点，并在第一次繁荣期的基础上又有所发展，特别是在竹器的系统化、专门化的发展上有所突破。

魏晋南北朝：尚无竹器实物出土。之所以称这一时期为"过渡传承期"，是因为从现有的研究看，该时期竹器发展基本上处于传承阶段，没有在功能或内涵上有较大的突破，因此，是一个较平缓的传承阶段。

隋唐五代：竹器的高足时代。隋唐五代时期竹器对传统的竹器有传承，对传统竹器的功能（用途）也有所拓展，同时也出现新的竹器形式。其中最具有影响意义的就是竹家具的出现。另外，新的竹乐器如尺八与筚篥等出现、幂䍦的出现、竹夹膝（竹夫人）的使用、团扇的进一步发展、生产竹器的进一步系统化和新的生产竹器的出现等，也为宋代竹器走向成熟打下基础。

三、中国竹器的成熟饱和阶段——宋元明清

时长：约 1000 年

特点：功能体系完整，品种形制固定，文化内涵丰富

宋代：竹器的风雅时代，竹器的第二次繁荣期。宋代竹器的发展，达到了中国传统农业社会的另一个高峰，不论是一般的生活生产竹器，还是具有宋文化特色与竹文化内涵的竹茶具、竹家具、竹贡帘，都达到了前所未有的高度。同时，宋代竹器体系完善，竹器专业化进一步发展，竹器功能和形制进一步确定。

元代：竹器的大型化时代。元代竹器，特别是生产类竹器有了大型化发展的趋势，如《王祯农书》中记载的"筅""乔扦"等都是可以制作成数米或数丈（编者住：一丈约合 3.33 米）的体量，用于晾晒粮食；用于脱粒的"惯稻簟"尺寸也很大，丈许见方；用于收麦子的"麦笼"和"麦绰"也是"广可六尺"（编者住：一尺约合 0.33 米）的大型竹器；"高转筒车"更是"高以十丈为准"的竹木器。王振鹏《大明宫图卷》中绘制了元代竹席制作的大型船帆。这一类竹器的出现，充分说明了元代竹器向着更加大型化的方向发展，以适应当时社会生活、生产等的需要。

明代：竹器的科技融入时代。明代竹器有了早期科学技术思维的融入。如《天工开物》记载的竹器中，除传承传统竹器特点外，出现了一类很有技术含量的竹器，传统竹器也被

技术化。如弧矢、桔槔、木竹、船篷等，在《天工开物》中详细地阐述了其技术参数，如功能模式、制作技术、规格参数、性能指标等。科学技术理念与手段的融入，对明代竹器的发展产生了重大的影响，也推动了明代竹器进一步发展。同时，明代竹雕成为单独的艺术形式。竹雕和竹刻虽然早在汉代就已经出现，但是其成为独立的艺术形式并获得全面发展则是在明代。

清代：竹器的饱和与工艺时代。清代竹器是中国传统竹器发展的一个饱和期，竹器的发展陷入一个艰难的传承衰落期，常用竹器的形制趋于成熟和规范，竹器发展缺乏推陈出新的动力。清代竹器发展出一套精致的竹器工艺品，将生活中常见的器具逐渐由实用工具变为精致的工艺品，最终出现过于精致而装饰过度的情况。清代竹器最终发展到一个竹器的奇技淫巧时代，传统竹器也无法走出成熟竹器体系的桎梏，最终走向传统竹器的衰落期。竹器由功能性转向装饰性发展，竹文化仅作为符号存在于相关的竹器上。

四、中国竹器的衰退转型阶段——近现代

时长：约 100 年

特点：传统衰落，由手工到工业化的被动转型

进入近代，传统竹器由于手工生产的方式而被挤压，一直无法融入近现代人们的生活中，传统竹器进入了一个衰退转型期。

随着我国城市化进程在改革开放以后的迅速发展，越来越多的人进入城市生活。传统的竹器被现代农业生产用具替代，传统的竹篮、竹筐等被现代塑料制品代替……传统竹器不但在使用的空间、地域受到挤压，使用的功能领域也迅速地被挤压，传统竹器进入一个衰退期，需求量急剧下滑。

Unit-03

第三节 竹文化为什么在中国产生

2013 年，中国科学院西双版纳热带植物园研究人员在云南镇沅哀牢山西坡河谷发现大量保存良好的竹子叶片和竹竿化石，标本产自距今 1500 万～1000 万年前的中新统地层，该发现提供了中国最早的竹子叶片和竹竿化石证据。

考古发现和历史文献资料证实，原始时期中国竹林的分布为：西起甘肃祁连山，北到黄河流域北部，东至台湾，南及海南岛。中华文化发源的两大中心——黄河流域和长江流域，都在竹林生态区域之内，我们祖先创造的历史文化，正是在这种竹生态环境中产生和演进的。

中国古代竹器遗址分布有：东部沿海的江浙地区，如良渚时期的钱山漾遗址、江苏的草鞋山遗址等；南部有广东的茅岗新石器时代遗址；西南有四川三星堆遗址；西北有西安半坡遗址；两湖地区有湖南高庙遗址、湖北洞庭湖新石器时代遗址等。我们祖先创造的光辉灿烂的历史文化，正是在这种竹生态环境下产生和演进的。竹子深刻地影响了中国的文字、生产、文学、艺术、宗教、风俗以及日常生活，其影响的深度和广度毫不逊于石器、金属，以至积淀成为源远流长、内涵丰富多彩的中国竹文化[4]。

一、从竹子利用到竹文字符号

在 7000 年前的浙江余姚市河姆渡原始社会遗址内，也发现了竹子的实物。1954 年，在西安半坡村发掘出了距今约 6000 年左右的仰韶文化遗址，其中出土的陶器上有可辨的"竹"字符号。汉字起源于仰韶文化，而"竹"字的原始符号则应在此之前就已出现了。因为只有竹子已为人所用，才需为其创造一种文字符号来表示。

随着人类对竹子的认识不断提高，竹类利用日益广泛，与竹子相关的文字符号越来越多，竹部文字也必然随之增加。从汉字中竹部文字的情况来分析，也可看出中国竹子利用的古老历史，古人从形态认识上开始，把竹子进行加工，制成物品，又以"竹"字衍生出竹部文字。

商代甲骨文记载的文字资料能够真实地反映竹器的利用情况。本文通过对相关甲骨文文

❹ 何明，廖国强. 中国竹文化研究 [M]. 昆明：云南教育出版社，1994。

字的检索，发现商代各种甲骨文文字中有竹器相关的字形 70 余个，涉及各类竹器至少 12 种。历代各类字典收录的就更为可观。

二、竹简、竹笔与竹纸

"惟殷先人，有册有典。"殷商时代用竹简写的书叫"竹书"，用竹简写的信叫"竹报"。

竹简和木简为我们保存了东汉以前的大批珍贵文献，如《尚书》《礼记》和《论语》等都是写在竹简和木简上的。竹笔的发明是文化史上具有开拓性的一项内容，在殷代文化遗迹出土的甲骨、玉片和陶器上都可以看到毛笔书写的朱墨字迹。湖北曾侯乙墓和汀鄂出土的春秋战国墓的文物中也有佐证。

早在 9 世纪，我国已开始用竹造纸，比欧洲约早 1000 年。关于用竹造纸，明代《天工开物》中做了详细记载，并附有竹纸制造图。

从竹简开始到竹纸出现，竹子在文化发展中始终占有重要地位，对保存人类知识，形成中华民族源远流长、光辉灿烂的历史文化起到了直接和间接的作用。

三、精神文明的竹子

中国人崇拜竹子，赋予它神秘和超自然的精神力量。文史典籍和少数民族习俗都可证明竹崇拜的存在。透过竹崇拜现象可以看到，其根源在于祈求子孙繁衍、人畜兴旺的愿望。竹子盘根错节、年年发笋、生生不息，使人们相信它会带来子孙繁衍、人畜兴旺。

劳动人民在长期的生产实践和文化活动中，把竹子的生物特征总结升华成为一种做人的美德，把竹之节和做人的气节巧妙地联系在一起，使它成为一种精神和品格的象征。这是我国竹文化的一个突出特点。中国竹文化的产生是中华民族劳动人民与竹共生、与竹共用、与竹共情的必然产物。

虽然亚洲，特别是东南亚国家，大部分国家都产竹子，竹林面积也不小，但东南亚各国都没有形成具有自己特色的竹文化，不能达到如李约瑟所说的"竹子文明的国度"。

四、竹文化符号

在中国历史上，使用竹子来表达情感和哲理的词语很多，大多都成为中国的成语和历史典故，这些极大地丰富了中国传统文化及其内涵。

带有"竹"字的成语，查阅成语词典，可找到至少几十个，其中耳熟能详的罄竹难书、势如破竹、胸有成竹、竹篮打水、青梅竹马，等等。每一个成语都具有深刻的内涵或典故，都是中国传统文化的各种表达。

中国学者何明、廖国强在《中国竹文化》一书中，将中国竹子的文化内涵归纳为以下四个方面：1. 宗教符号，2. 文化符号，3. 绘画符号，4. 人格竹号。[5]

明范世彦在《磨忠记》中记载："祝寿享，愿竹苞松茂，日月悠长。""竹苞松茂"在此处的意思是根基像竹那样稳固，枝叶像松树那样繁茂，常被作为祝寿的颂词。中国早期的道教和彝族、傣族、景颇族等少数民族都崇拜竹，认为其凝聚着中华民族炽热虔诚的敬仰情感和意识，具有神秘的神性和超自然的伟力。

❺ 何明、廖国强 . 中国竹文化 [M]. 北京：人民出版社，2007。

第二章

Chapter 02

各历史时期的代表竹器及特点

第一节　最早的竹器与篦点纹

第二节　实用工具——商与西周时期的竹器

第三节　从实用到礼乐——春秋战国的竹器

第四节　系统化与专门化发展——秦汉时期的竹器

第五节　更系统的典籍记载——魏晋南北朝时期的竹器

第六节　高足与精细化发展——隋唐五代的竹器

第七节　风雅——宋代竹器

第八节　最后的繁华与工艺化——元明清竹器

第九节　转型——手工业时代之后的竹器

Unit 01
第一节 最早的竹器与篾点纹

一、最早的竹器

根据考古发现，目前能够看到的早期出土的竹器情况如下：

湖南高庙遗址（距今约 7400～6700 年）出土的竹篾垫子 1 个[1,2]

江苏草鞋山遗址（距今约 6000 年）发现竹制建筑材料

江苏戚墅堰圩墩新石器时代遗址（距今约 6200～5900 年）出土竹矛

江苏东山村新石器时代遗址（距今约 5800 年）出土竹建筑材料

湖南洞庭湖新石器时代遗址（距今约 6500～5600 年）出土建筑用竹

浙江田螺山遗址（距今约 7000～6000 年）出土编织物、竹竿等竹器[3]

湖南澧县城头山古文化遗址（距今约 6400～5300 年）出土竹编织物

浙江钱山漾遗址（距今约 5200～4700 年）出土 200 余件竹器

浙江尖山湾遗址（距今约 5000～4000 年）出土竹编、竹篮等竹器[4]

广东茅岗新石器时代遗址（距今约 4000～3500 年）出土竹编残片等

四川三星堆文化遗址晚期（距今约 4000～3100 年）出土竹片、竹杖

浙江毗山遗址（距今约 3855 年）出土新石器时代的竹篱笆

其中钱山漾遗址、尖山湾遗址、毗山遗址等在内的浙江良渚文化区域的竹器遗址出土实物相对多一些，合计出土各类竹器 200 余件。

从地域上看，出土的滥觞期的中国竹器主要有四类。

直接利用竹材的竹器：竹竿、竹片、竹杖等，如浙江毗山遗址中出土的大型竹片篱笆护栏等。

❶ 湖南省文物考古研究所，湖南洪江市高庙新石器时代遗址 [J].考古，2006（7）：9-15。
❷ 贺刚 . 湘西遗存与中国古史传说 [M]. 长沙：岳麓书社，2013：126-127。
❸ 浙江省文物考古研究所，余姚市文物保护管理所，河姆渡遗址博物馆 . 浙江余姚田螺山新石器时代遗址 2004 年发掘简报 [J]. 文物 .2007（11）：4-24,73。
❹ 浙江省文物管理委员会 . 吴兴钱山漾遗址第一、二次挖掘报告 [J]. 考古学报 .1960（2）：73-91。

竹编类竹器：主要以浙江钱山漾遗址出土的竹簸箕、竹篓（筐）、竹席等竹编织器为主。另外出土的含有竹席纹的陶片等也证明了竹席的使用。

建筑用竹：在新石器时期的遗址中发现了竹制建筑构件。

竹绳：浙江钱山漾遗址出土的长达 16.3 米的竹绳，显示出新石器时期的先人已经掌握了利用竹材纤维长、柔韧性强的特点编织竹绳。

新石器时期的竹器，因为距今时间太长，大多数都已经完全碳化，融入土层。即使发掘出时还是青色或黄色，但一接触空气则很快变黑碳化。因此，新石器时期出土竹器极难保存，以致目前留存的相关出土竹器实物极少，大部分都以照片的形式存在。20 世纪五六十年代，有一批珍贵的竹器考古发现，但限于当时实物和影像保存技术，大部分都没有保留下来，仅留下模糊不清的黑白照片和相关考古发现的文字描述查证。

浙江钱山漾出土的竹器显示出当时已有较高的竹编工艺，如十字编、人字编、三角编等编法，主要应用在竹簸箕、竹篮等上。

良渚文化（距今约 5200～4000 年）时期遗址出土的竹器最多，表明在当时竹器已被广泛应用于寻常百姓家。

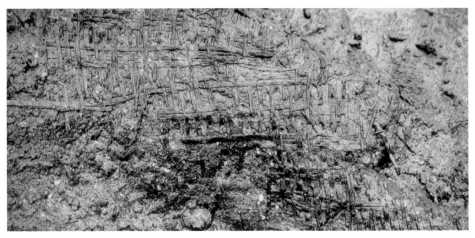

浙江尖山湾遗址刚出土的竹器

浙江钱山漾遗址出土的竹编器

浙江尖山湾遗址出土的竹编器物

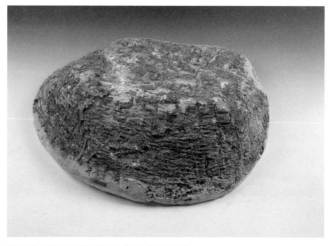

经过处理后的新石器时代竹器实物（浙江省博物馆藏）

二、篦点纹

篦点纹是在史前陶器上出现的一种装饰纹样。根据考古专家研究[5]，篦点纹是"用竹片戳印而成"，"即先将薄竹片的一端劈成小方格，然后在竹片之间夹入细小竹屑或其他物质，使之互相隔开，最后把竹片用绳缠紧而成"。有学者将这种竹制工具称为"竹戳"。篦点纹的形式多样，由不同戳印纹组成的图案形式也很丰富，有波浪纹、带状纹、连续梯形纹、垂帘纹、凤鸟纹、兽面纹等，还有戳印圆圈纹。

考古发现，篦点纹随着时间的推移，形式有一定的演变。湖南高庙文化遗址中最具特色的是由篦点纹组成的兽面纹、凤鸟纹等带有图腾意味的装饰纹样，具有鲜明的地域和时代特征。在该遗址出土的不同时间段墓穴中发现的篦点纹有所不同，戳印圆圈纹应该是早期的简单篦点纹样，而后逐步发展到使用竹篦片戳印出图案，再到不断丰富图案纹样的形式。

湖南省文物研究所的相关研究[6]表明，湖南高庙文化遗址中发现的篦点纹在后世中较大范围内流行开来。如，洞庭湖区的皂市下层文化中晚期遗存、汤家岗文化和大溪文化，湘江流域的大塘文化以及堆子岭文化，重庆峡江地区的柳林溪文化，岭南地区的诸遗存中都有类似篦点纹的发现。根据最新的考古发现，在珠江三角洲滨海地区、云南楚雄州[7]、浙江杭州[8]等地也均有发现篦点纹。

早期的竹片无法保留到现在，但是史前陶器上遗留的篦点纹向后人展示了早期人类使用竹器作为装饰工具的情况。

❺ 贺刚，向开旺.湖南黔阳高庙遗址发掘简报[J].文物，2000（4）：4-23。

❻ 贺刚，陈利文.高庙文化及其对外传播与影响[J].南方文物，2007（2）：51-60+92。

❼ 戴宗品，周志清，古方，赵志军.云南永仁菜园子、磨盘地遗址2001年发掘报告[J].考古学报，2003（4）：263-296，325-328。

❽ 杭州市文物考古研究所萧山工作站.杭州市萧山区蜈蚣山土墩墓D19发掘简报[J].东南文化，2012（8）：51-58。

湖南高庙文化遗址出土陶器上由篦点纹组成的兽面纹

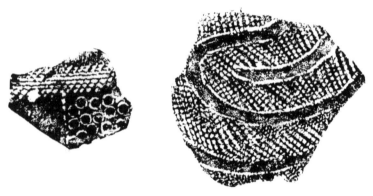

湖南高庙文化遗址出土陶器上的篦点波浪纹和带状纹

云南楚雄磨盘地遗址出土陶片上的戳印圆圈纹和篦点纹

Unit 02
第二节 实用工具——商与西周时期的竹器

一、竹简——惟殷先人，有册有典

由《尚书·多士》"惟殷先人，有册有典"的记载，以及商代甲骨文中的"典""册"等字符，可以看出早在商代，人们已利用竹木制简，用绳编连成册。从出土文献和传世文献来看，在商周时期，简册已经运用于社会的各个领域，成为当时载录档案文书与书籍的主要载体。

李约瑟在《中国科学技术史》中指出，中国是"竹子文明"的国度，主要是指自商代开始，中国的文字记载在竹简、竹牍等器具上，竹简作为记载中华文明的工具而存在。

《周礼·占人》云："凡卜筮既事，则系币以比其命，岁终则计其占之中否。"郑玄注："既卜筮，史必书其命龟之事及兆于策，系其礼神之币而合藏焉。"策即简册。郑玄还引《尚书·金縢》为证，《金縢》记周公卜龟，事毕"乃纳册于金縢之匮中"，册正指记录卜辞的简。历史学家李学勤先生指出："将卜辞记在竹简之上，应该是古代通行的方式。""卜法是使用龟甲兽骨占卜的一种方法，商代和西周把卜辞契刻在甲骨上，系为事后统计占卜是否灵验。契刻需要特殊技巧，很难普遍施行。事实上，商周时大量存在的是无字甲骨，有字的只在少数重要地点发现。卜用甲骨无字，不等于说当时没有卜辞记录，只是不曾契刻在甲骨上面。"

记有卜辞的竹简，早期发现的主要有三批，即 1965 年冬发掘的湖北江陵望山 1 号墓、1978 年发掘的湖北江陵天星观 1 号墓和 1986—1987 年发掘的湖北荆门包山 1 号墓，都出自战国中期偏晚的楚墓。

简的长度不一，代表着不同的用途：三尺简用于书写诏书律令；二尺四寸（编者注：一寸约合 3.33 厘米）简用于书写典籍经书；一尺简用于信件，称为尺牍，这样的长度便于运送和携带。除去竹简，古时常用的书写工具还有木牍。木牍和竹简形状相似，两者合在一起，便有了"简牍"，装订成册的简牍，就是一本书了。在纸张还未普及的年代里，简牍一直都是最主要的读写工具，其使用的年限可从先秦算起，而后一直延续到魏晋。

竹简是我国历史上使用时间最长的书籍形式，是纸普及之前主要的书写工具，是我们的祖先经过反复的比较和艰难的选择之后，确定的文化保存和传播媒体，对中国文化的传播起到了至关重要的作用。

竹简的出现具有颠覆性意义。它第一次把文字从社会最上层的小圈子里解放出来，以

浩大的声势，向更宽广的社会大步前进。正是竹简的出现，百家争鸣的文化盛况才得以形成，同时也使孔子、老子等名家名流的思想和文化能流传至今。

竹简作为文字的载体，打破了贵族阶级对于文字乃至文化的垄断。书写的革命推动着普通人去触及、书写和反思自身，于是一种丰富的、活跃的、多样的思想交流借由小小的竹片汇聚一堂，春秋战国时代的诸子百家争鸣就是最好的例证。

二、工具时代

距今约 3500 年前的商代直至西周时期，竹器进入其发展完善阶段，这时期的竹器功能逐步拓展，品种逐渐增加，竹文化的精神内涵初现。目前发掘的商代竹器几乎都是直接诉诸功能的实用工具。如，各铜矿遗址中的采矿用竹器，湖北大冶商代铜矿遗址发掘有竹制采矿用具 [9]，江西瑞昌铜岭商周矿冶遗址出土的竹制采矿工具 [10]；河南孙砦西周渔业遗址出土的各种竹制渔业工具 [11]；九江新河乡神墩商代水井遗址发现竹棍、竹筐、竹席等工具 [12]；江西德安县石灰山商代遗址出土的竹编残片 [13]，江西省德安县陈家墩商周遗址出土大量商周时期的竹编器 [14] 等。

甲骨文记载的各类相关的竹器也以实用工具为主。如，"簋"（guǐ）、"箙"（fú）、"箕"（簸箕）、"册"、"典"、"矢"、"畋"（tián）、"宿"等，均是生活生产或军事中的实用工具，唯独"龠"（yuè）是表示乐器，装饰性或具有文化内涵的竹器则没有发现。

商代竹器与新石器时期的竹器之间有一定的延续性。如"箕"字在甲骨文中多处出现，而在钱山漾、尖山湾等新石器遗址中也有"箕"类竹器的出现，商代的"箕"应该是对史前竹器的一种延续。在新石器时代就有的竹席，在商周时期依旧存在，并且甲骨文中出现了与竹席相关的文字，如"畋""宿"。江西九江神墩商代水井遗址中出土了竹席的实物，显示出竹席在商代使用的领域已经非常广泛。

作为工具时代，商代竹器在新工具的开发上，比新石器时代更进一步。如军事用途的"矢""箙"的出现，一个是"箭"，一个是装"箭"的竹袋（箙后期使用的材料有多种，

❾ 潘艺，杨一蔷．试述竹材在古代采矿中的作用 [J]．江汉考古，2002（4）：80-86。
❿ 刘诗中，卢本姗．江西铜岭铜矿遗址的发掘与研究 [J]．考古学报，1998（4）：465-496，529-536。
⓫ 河南省文物研究所，信阳孙砦遗址发掘报告 [J]．华夏考古，1959（7）：1-68。
⓬ 李家和，刘诗中，曹柯平．江西九江神墩遗址发掘简报 [J]．江汉考古，1987（4）：12-31，98。
⓭ 李家和，江西德安石灰山商代遗址试掘 [J]．东南文化，1989：13-25。
⓮ 江西省文物考古研究所，德安县博物馆，江西德安县陈家墩遗址发掘简报 [J]．南方文物，1995（2）：30-49。

湖北大冶铜绿山商代铜矿遗址出土的竹梯与单提梁圆柱形竹篓

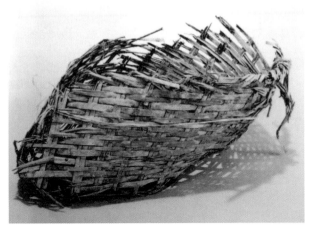

江西瑞昌铜岭铜矿遗址中出土的商代竹篓

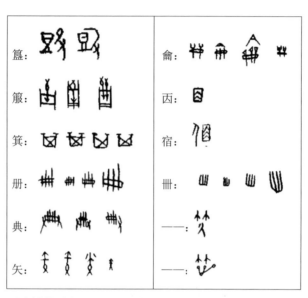

甲骨文中的竹器文字

不仅限于竹）。又如"册""典"新式竹器的出现，"簋"作为食器出现，"龠"作为乐器出现。还有考古发现的竹梯、竹编护套、竹火签等新的竹器被发现。这些新发现的竹器显示出商代竹器的发展要比新石器时代迅速，新的竹器不断出现。竹器进入了一个新的发展时期。

三、工具 Plus 时代

商代竹器工具时代之后便是西周竹器工具 Plus 时代。

商代竹器基本功能有所拓展，但拓展的领域有限，主要是作为生活工具被使用。另外，此阶段竹器的加工技术相对简陋，出土的竹编物在制作手法上略显粗糙，系居民直接取用竹的原材料进行制作，成品多为生活耐用品（如竹梯、竹签、竹竿等），与精致和艺术审美几乎不沾边。

周代作为我国历史最长的朝代，分为西周和东周，前后共跨越约 800 年，出土的竹器相对丰富。湖北大冶铜绿山铜矿遗址出土了大量采矿用生产竹器，河南信阳孙砦遗址也出土了大量渔业用生产竹器，这说明西周竹器仍延续了商代时期的特点，以实用竹器为主。此外，当时已有金文文字记载的竹器资料，资料中显示西周的竹器仍以生活、生产、军事等实用工具为主，但规模制作、功能开发和种类丰富程度上已有突破。因此，西周时期仍属于竹器工具时代的范畴，但应是升级后的工具 Plus 时代。

商周是中国竹器发展的初期，也是中国步入文明后的重要定型阶段，这些原始竹器应该说是后世竹器的母体，正是在这些母体的基础上，中国竹器经过不断的演化，发展出丰富多样、系统化的产品。

河南信阳孙砦遗址出土的圆形竹篓（篮）

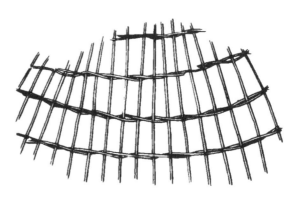

河南信阳孙砦遗址出土的簸箕状竹鱼罩及网孔编织方法示意

河南信阳孙砦遗址出土的竹器残件

Unit 03
第三节 从实用到礼乐——春秋战国的竹器

竹器发展到东周时期，进入到"礼乐"时代，竹器迎来第一次繁荣期。出土的东周竹器大部分来自墓穴，而西周和商代竹器主要是在铜矿、渔场等生产遗址中被发现。无独有偶，史前时期出土的竹器也多是在生活或生产遗址中发现的，如钱山漾遗址、毗山遗址、尖山湾遗址等。

一、升级到礼器

商代妇好墓出土了 1928 件精美随葬品。从陪葬品数量可得知，商周时代有厚葬之风。但之前的墓穴中并没有发现竹器陪葬品，主要是因为竹器一直被作为实用工具，还没有成为生活中的贵重物品或礼器。礼器为古代中国贵族在举行祭祀、宴飨、征伐及丧葬等礼仪活动中使用的器物，用来表明使用者的身份、等级与权力。而作为实用工具使用的竹器显然还没有达到礼器的标准，不过历史发展到春秋时代，竹器也悄然地发生了改变。

到了东周时期，部分竹器不再是一般的生活用具。湖北江陵九店东周墓出土的竹笄、方竹筒、圆竹盒（筒）、竹扇、竹枕等竹器，制作精良，设计独特。出土的方竹筒和圆竹盒（筒）上的竹编图案，达到了东周时期竹编的最高水平。同样的案例还有在湖北荆门包山战国楚墓出土的"凤鸟双联杯"和"竹熏罩"、江西靖安李洲坳春秋墓出土的"天下第一扇"等器具等，都说明东周的竹器已经升级到"礼器"的等级，可用来表明墓主人生前的尊贵身份及重要的社会地位。

二、礼制下的竹乐器

在已出土的周代文物中发现了许多精致的竹乐器，表明此时期竹制乐器不仅具有较高的制作水平，还受到王公贵族的青睐。如河南光山黄君孟墓（不晚于公元前 648 年）出土的"竹排箫"，湖北随州曾侯乙墓（公元前 433 年）中出土了装饰精美的竹制乐器"篪""排箫""笙"，湖北望沙山塚楚墓出土的"竹相"等。

竹乐器在中国古代独具特色，因为竹子独特的中空结构，管乐器几乎都采用了竹材质

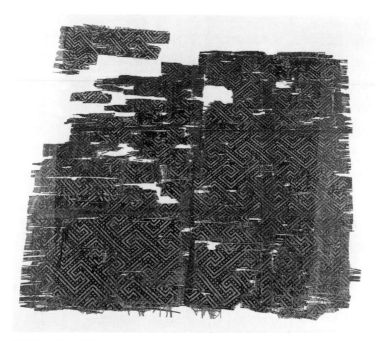

江陵沙冢 1 号墓出土的彩绘竹席

来制作。可以说，竹在中国乐器史上重要性与金属、丝弦不相上下。古代常用"丝竹"代指音乐，而"竹"主要指管乐器。《礼记·乐记》："德者，性之端也；乐者，德之华也；金石丝竹，乐之器也。"《商君书·画策》："是以人主处匡床之上，听丝竹之声，而天下治。"东周墓出土的各式精美竹乐器体现出该时期"礼乐"文化的特色。

墨子也曾在《非乐上》指出："今王公大人，虽无造为乐器，以为事乎国家，非直掊潦水，拆壤垣而为之也，将必厚措敛乎万民，以为大钟、鸣鼓、琴瑟、竽笙之声……"墨子在列举的几种乐器中，特地指出"竽""笙"之类竹乐器，从中可以看出作为竹乐器的"竽"和"笙"在当时已经被大量使用，因为少量的"竽笙"类竹乐器是不会"敛乎万民"的，只有大量使用才会产生巨大费用而盘剥于民。因此可见竹乐器在当时盛行程度。

该时期竹器上还出现了装饰和图案，这是史前、商代和西周竹器所不具备的。江陵九店东周墓和马山楚墓等出土的竹编纹样，随州曾侯乙墓、荆门包山楚墓、望沙山塚楚墓等出土的漆绘等，都表明装饰竹器已成风尚，主要方法有竹编的图案装饰、上漆装饰。这表明该时期的人们对竹器的审美有所要求，竹编技法也有显著提升。

另外，东周竹器的功能开发达到了新水平，人们对竹器的材料特点有进一步的认识和掌握。如都江堰水利工程（约公元前 276 年—前 251 年）中使用的防洪竹笼，李冰父子使用大型竹编的长笼，内置岷江中的石块，用于防洪和护坝等，竹器作为工具的功能被拓展开来。

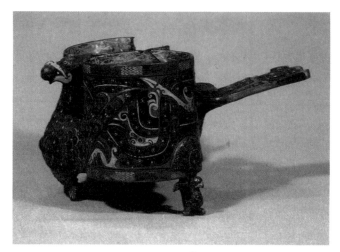

荆门包山 2 号墓出土的凤鸟双联杯（1988 年拍摄）[15]

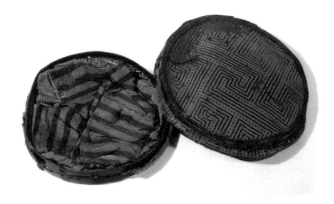

江陵马山 1 号墓出土的圆竹筒 [16]

⑮　吴顺青，徐梦林，王红星 . 荆门包山号墓部分遗物的清理与复原 [J]. 文物，1988（5）：15-24。

⑯　湖北省博物馆 . 图说楚文化 [M]. 武汉：湖北美术出版社，2006：250。

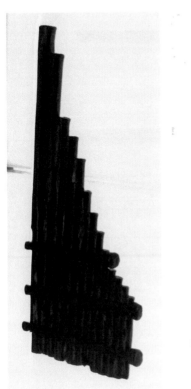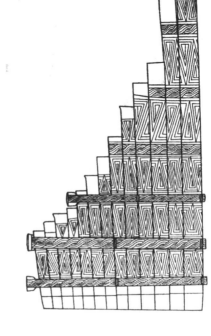

曾侯乙墓出土的竹排箫与其上的装饰图案

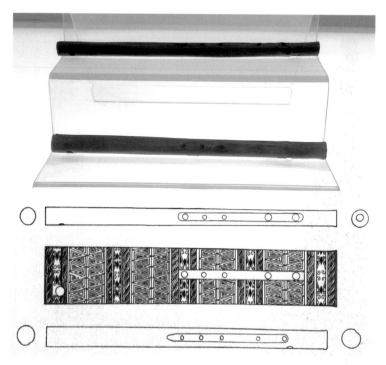

曾侯乙墓出土的篪一对

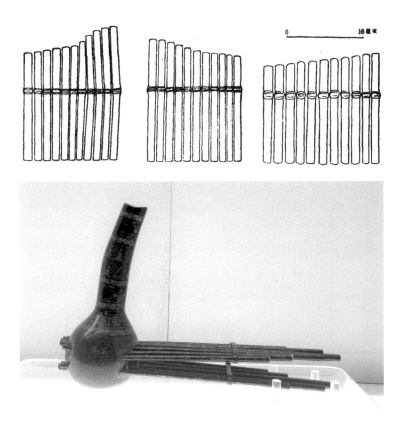

曾侯乙墓笙

湖北望山沙塚楚墓出土的竹相

Unit 04
第四节 系统化与专门化发展——秦汉时期的竹器

秦汉竹器发展历经 400 年，继承了春秋战国时期竹器的主要特点，属于发展繁荣期，也是在这一时期，竹器开始实现系统化与专门化发展。首先，秦汉时期的"礼乐"竹器延续东周竹器特点继续发展。其次，东汉《说文解字》首次出现系统记载竹器的文字。再次，汉代竹器出现专门化发展。如，《说文解字》中提及的各类竹制乐器，而与"吃"有关的竹器就有 10 余种。这些竹器都是围绕人们的衣食住行而生产，并且实现了细化及专业化发展。

与商周时期竹器相比，秦汉竹器在使用的地域分布上更为广阔。出土的汉代竹器遍布现今湖南、湖北、广东、广西、江苏、山东、江西、四川、陕西等地，甚至于阗（今新疆和田）、居延（今内蒙古额济纳旗、甘肃西北部一带）、乐浪郡（今朝鲜境内）等地都有竹器出土。其中于阗、居延并不是竹产区，应是后迁过去的。

一、没有存在感的秦代竹器

竹器在秦代的发展中延续、继承周代的风格，不论是竹器品种、形制、制作工艺等均得到有效的传承。秦是连接东周与汉代竹器发展的桥梁、纽带。但是，由于秦作为大一统的王朝存在的时间过短，导致了秦代出土的竹器数量较少，现在对秦代竹器的了解相对不足，使得秦代竹器在大家的印象中没有多少存在感，常常被忽视。

1. 出土不多，但种类丰富

出土的秦代竹器实物较少，不能完全看清秦代竹器的全貌。但通过对秦代墓出土竹器的整理，发现至少有竹笥、竹篓、竹筒、竹笄、竹扇、竹笔及笔筒、竹简、竹帘、竹算筹、积竹柲、竹木制轺车模型等竹器，这些竹器均为战国时期已有形制的竹器。另外竹提筒、竹笭是相对变化较大的秦代竹器。

2. 传承战国

秦代竹器也常用漆绘工艺装饰，并且传承了春秋战国时期竹器工艺的基本特点，但也有自己的喜好和倾向。秦国以黄帝为自己祖先，以五行相生相克理论得出秦国为水德，而

湖北云梦睡虎地的秦墓 M3 出土的红黑漆竹笥[17]

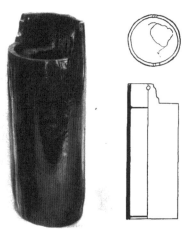
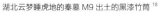

湖北云梦睡虎地的秦墓 M9 出土的黑漆竹筒[18]

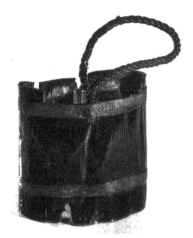

湖北云梦睡虎地的秦墓 M8 出土的漆绘竹提篓[19]

[17] 云梦睡虎地秦墓编写组 . 云梦睡虎地秦墓 [M]. 北京: 文物出版社, 1981: 58。

[18] 云梦睡虎地秦墓编写组 . 云梦睡虎地秦墓 [M]. 北京: 文物出版社, 1981: 59。

[19] 云梦睡虎地秦墓编写组 . 云梦睡虎地秦墓 [M]. 北京: 文物出版社, 1981: 59。

水德尚黑，所以秦国的礼服旌旗等都喜欢用黑色。因此，尚黑原则也体现在秦代竹器彩绘上，黑红是主色调，也有用纯黑漆装饰。从色彩搭配上，秦代彩绘比战国时期的相比，少了黄色，显得更加庄重、沉稳，特别是部分仅使用黑漆的竹器，格外庄重、素净。总的来说，秦代竹器彩绘工艺及色彩搭配手法传承了战国时期的做法，有一定的延续性，也有一定的变化。

3. 竹编工艺变化不大

在出土的竹器中，秦代竹器的竹编主要有人字编、六角编、十字编等常规编织工艺，编织技法也与战国时期相似，没有太大的改变。

4. 竹简用量大

秦代为数不多的出土竹器中，共有竹简数万枚，如湖南龙山里耶镇共出土秦代竹简36,000多枚，湖北云梦睡虎地出土竹简1155枚，江陵汪家台15号秦墓出土竹简800多枚，甘肃天水放马滩出土秦简461枚等，显示出竹简在秦代得到大量使用。

二、精美的马王堆竹器

汉马王堆出土的西汉早期竹器精美无比，代表了西汉甚至汉代竹器的最高水平。汉马王堆墓出土的大量竹器既有实用器具，也有装饰精美竹笛、竹律、竹笙等礼乐器。如，出土的一套具有完整音律的"竹律"在装饰手法上沿用了春秋战国时期红黑色搭配的手法，装饰图案及纹样也有一定的延续性；出土的"漆绘龙纹勺"使用了竹刻、竹雕等多种雕刻手法，并使用了简易榫卯结构等。在这一时期还出现了长短柄竹扇，表明竹器类型的丰富和完善，以及在竹器功能、加工技术等方面不断拓展。

1. 漆绘龙纹勺

漆绘龙纹勺柄长53厘米，斗径7.8厘米，斗以竹节为底，成筒形，柄为长竹条制成，接榫处用竹钉与斗相连接。斗内髹红漆无纹饰，外壁及底部黑漆地上，分别绘红色几何纹和柿蒂纹。柄的花纹分为三段，靠近斗的一段为一条形透雕，上为浮雕编辫纹，髹红漆；中部一段为三条形透雕，上有浮雕编辫纹三个；柄端一段为红漆地，上面浮雕龙纹，龙身绘黑漆，以红漆绘其鳞爪，龙作奔腾状。马王堆汉墓出土的漆勺仅为两件，且在长沙地区的战国和汉代墓葬中很少发现这种竹胎漆器，实为珍贵。该勺首先是一件日用器具，具有

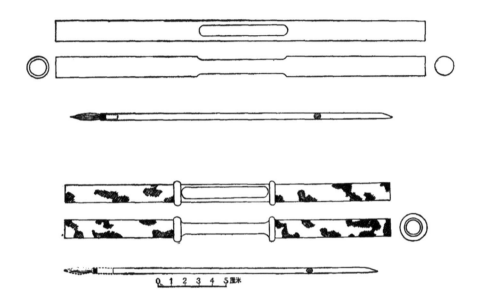

湖北云梦睡虎地的秦墓 M11 出土的竹笔及笔筒[20]

⑳ 云梦睡虎地秦墓编写组.云梦睡虎地秦墓 [M].北京：文物出版社，1981：27。

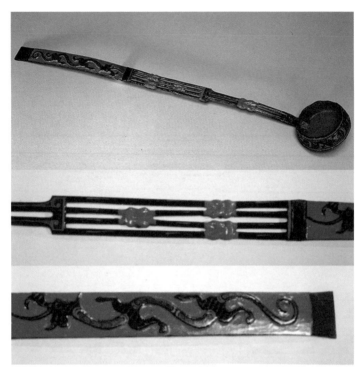

彩绘龙纹勺及局部

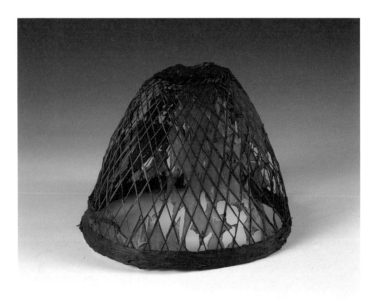

竹熏罩（引自湖南省博物馆官方网站）

实用价值，精致的制作工艺和精美的装饰手法，让该勺具有优美典雅的外形。可以说，漆绘龙纹勺是汉代早期竹器的代表性器物，也体现了对东周竹礼器的继承。

2. 竹熏罩

马王堆竹熏罩为熏香用具，高21厘米，底径30厘米。使用时，将香料放入熏炉内焚烧。竹熏罩以竹篾编成，外蒙细绢，缕缕清香通过细绢均匀散发。古人用其熏香衣物，驱逐秽气，杀菌消毒，改善室内空气。出土的竹熏罩是汉代早期生活方式的一种见证和体现。

3. 竹笥

竹笥是该时期一次出土量最多的竹器，共有50件，其中38件盛有动物骨骸，以及水果、谷物等食物，8件盛有衣物，2件装有中草药。每一个竹笥上都挂有一个牌子，上面书写不同的文字。同东周出土的竹笥相比，汉马王堆出土的竹笥虽然制作精细，但是在装饰手法和精致程度上都不及东周出土的竹笥。这显示出竹笥作为常见的竹器逐步走向普及，不再是数量相对较少的精贵竹器。马王堆出土的竹笥展示了竹笥使用的基本情况，让后人知晓汉代竹笥的主要用途。

4. 竹笭律

马王堆出土笭律一套，共12根，用刮去表皮的竹管制成，中空无底，制作较粗糙，壁厚约1.2毫米，出土时分别装在笭律袋的12个管袋中。马王堆出土的竹制笭律是当时我国发现的最早的竹制笭律，对丰富汉代音乐理论研究有重要意义。不过根据当时的考古研究，该套笭律属于明器，不是实用的乐器，但即使是明器，也是我国古代出土的为数不多的竹制笭律。

5. 竹扇

马王堆共出土了一大一小两件竹扇，扇面形式独特，呈现出梯形形状，用细竹篾编成，扇面边缘包素绢，扇柄裹黄绢，柄的上部劈成两半夹住扇面并用锦条捆牢。两个竹扇成对出现，也显示出在该时期已经有不同用途的竹扇。大扇又称"障扇"，用于仪仗中遮阳挡风避沙之用，出土的大竹扇柄长176厘米，扇面宽45厘米，小竹扇柄长52厘米，扇面宽22厘米，用来扇风取凉，若出行时遇到熟人不想打招呼，也可用扇遮挡面部，所以又称"便面"。"便面"在后世中常见，如在《清明上河图》中便可看到很多实用"便面"的场景。

马王堆出土竹笥

竹笋律及笋律袋[21]

㉑ 湖南省博物馆，中国科学院考古研究所 . 长沙马王堆一号汉墓（上）[M]. 北京：文物出版社，1973:183。

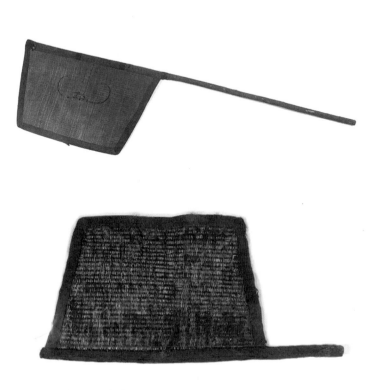

长柄大竹扇（上）和小竹扇（下）

三、成体系的汉代"竹器"

《说文解字》由东汉许慎编著，成书于公元100年，是中国现存最早的字典。《说文解字》中共有竹部文字151个，根据书中释义，该书中共记载说明的竹器有115件，涉及生活、生产、军事、文化、乐器等各方面，从侧面反映了在汉代，竹器的生产的情况。有些竹器经过近2000年的发展，仍在大规模使用，经久不衰，如竹筛、竹篮、竹席等，显示了竹器强大的生命力。

表1　《说文解字》竹器文字各类别数量

类别	数量	字形
服饰	8	笄、筵、笸、箴、篗、篦、笿、筅
饮食	12	奠、箪、籔、箸、箅、筚、箱、籫、筯、筥、籫、筒
居住	16	簴、筵、筚、簟、篓、籚、簰、篠、簃、筈、簾、笰、筐、簀、笭、笫
日用工具	9	笕、篚、篮、籭、笿、箱、箪、箪、籢
生产工具	37	籱、篙、笧、笅、棰、篽、篥、笕、笍、笝、笳、策、篿、籭、竿、藩、笅、筵、筰、筆、笼、篓、筲、篝、筘、籭、簡、篚、篸、簹、笠、笓、箕、篰、簸、簹、箾
军事用具	5	箭、箙、籚、箙、籣
文化器具	9	篇、籍、简、筹、笺、算、符、笏、笨
乐器	17	篥、箹、龠、管、竽、箛、笙、笛、簧、筑、篷、筝、箫、篴、筒、籁、籁
其他	1	箶
合计		114

虽然上表中的诸多竹器文字，有一部分逐步退化，使用很少，但汉代曾经使用的竹器，品种量已经过百，可见种类繁多、使用广泛、洋洋大观，体现了中国汉代"泱泱"竹器的壮观。

Unit 05
第五节 典籍中的竹器——魏晋南北朝时期的竹器

魏晋南北朝时期的数百年间，鲜有出土的竹器，竹器发展的实物情况无法清晰掌握，但该时期著名典籍《玉篇》中却记载了丰富的竹器文字，远超《说文解字》中记载竹器文字的数量，在秦汉系统化和专门化发展的基础上，魏晋南北朝时期的竹器品种更加丰富。

一、典籍中的竹器高峰

魏晋南北朝时期，无论是出土的竹器实物，还是绘画中的竹器形象都不多，只能从南朝梁时期《玉篇》记载的竹器文字侧面了解当时的竹器类型。对比汉代的《说文解字》和宋代的《广韵》等古代典籍，《玉篇》中记载的竹器文字最多，直至被清代的《康熙字典》和现代的《汉字大字典》等超越。因此，可以说在传统竹器的发展历程中，以《玉篇》为代表的魏晋南北朝时期的竹器文字数量达到了一个高峰，所以该时期的竹器种类也应该出现高峰。但因为出土竹器实物或竹器图像资料的匮乏，很难具体了解其发展的实际情况。

根据南朝梁《玉篇》记载，含竹部的文字共 508 个，其中表示竹器的共计 267 个。在这里需要强调的是，现存世的宋本《玉篇》经过北宋陈彭年等人重修，对原本《玉篇》进行了扩充，现本《玉篇》在原本《玉篇》16,917 个字的基础上，至少增加了 5644 个字。因此，《玉篇》记载的竹器文字数量有一定的误差。

虽然该时期没有太多的竹器实物出现，但日常使用的生活、生产工具不会突然消失，因此，汉代之前的常见竹器在魏晋南北朝时期也会持续地被使用。只是因为没有实物和图像资料，很难深入地了解该时期竹器造型特征、加工与编织工艺、装饰手法等的发展情况。

二、文献中的魏晋竹器

1. 裘钟——东晋的斑竹笔筒

羲之有巧石笔架，名"扈班"；献之有斑竹笔筒，名"裘钟"，皆世无其匹。

——宋·无名氏《致虚杂俎》

表 2　《玉篇》记载的各类竹器文字各类别数量

类别	数量	字形
竹席类	20	笮、簀、笫、筵、簟、簾、篨、筶、筴、籭、筄、屏、筐、筓、簠、筳、箅、簉、盖、篁、笝
舟车类	14	篗、箱、篚、笭、芮、籔、笫、箐、篷、箧、箳、筺、篦、笑
饮食类	25	簊、籔、箅、籍、筩、筥、筒、箸、簋、簠、笆、篜、籈、箕、簸、箵、簇、簏、簖、箔、簽、砳、荃、筋、篘、籅
渔业类	10	籗、筌、簹、籡、箌、筌、箄、筶、籬、籮
丝织类	9	篗、筳、簋、笨、篗、筍、筐、笛、箔
服饰类	16	笄、箇、筒、笸、箐、簸、簦、笠、箴、笆、篋、簠、箸、簤、簰、篗
乐器类	33	篥、篪、竽、笙、簧、篁、箫、筒、籁、篍、管、箛、笛、筑、筝、箛、簌、笮、篴、笳、簮、篪、簏、笢、篁、筦、箎、箎、篧、筊、筲、篓、籬
箭矢类	12	箭、簡、箙、筹、簸、箌、箴、簉、笑、斡、笴、籙
筐类	8	簟、簾、籮、筐、簂、筶、籔、簁
笼类	19	篓、笿、箏、赘、籔、筊、籠、篏、筐、螫、篗、篣、篘、籭、篓、筢、簤、簾、篳
篓类	5	篩、籔、螫、筶、篳
筛类	6	籬、筵、箪、箳、篩、簁
文化类	14	篇、籍、篱、簡、篰、笺、符、笔、笞、箚、篓、笈、簐、篇
帚类	7	筲、筲、篲、篳、笓、箒、箈
养殖牲畜类	9	篠、篦、篸、策、棰、笮、芮、簠、箸
篱笆类	11	筚、箌、笓、荃、籬、笭、簃、笓、簷、箘、筳
独特功能竹器	10	籫、篔、笧、笭、篳、笓、箌、筳、笈、箞

（注：该表格中统计的竹器文字不是《玉篇》中全部竹器文字，部分竹器文字不在表中所列类别中，因而未列出）

《致虚杂俎》文中对王羲之和王献之父子使用的笔架和笔筒做了记载，因为书中并没有对"裘钟"二字进行解释，所以无法进一步了解该笔筒的涵义。但是从记载的文字来看，有两点结论可以得出：一是东晋时期王献之已经使用竹笔筒；二是东晋时期斑竹作为一种特殊机理和文化内涵的竹材，已经得到文人士大夫的喜爱。在仅有的 25 个字的记录中，特意说明王献之使用的竹笔筒是斑竹制作，显然斑竹才是这个笔筒被命名为"裘钟"的重要因素。正如前半句王羲之使用的笔架之所以叫"嵓班"，很大程度上也是因为是由"巧石"制成的缘故。

2. 南齐的竹根如意与笋箨冠

在《南齐书·明僧绍传》中有"遗僧绍竹根如意，笋箨冠"的记载。"明僧绍"是一位有经世之才却选择退隐的世外高人。在这个记载中，齐太祖为了表示对明僧绍的爱才之心，除了以"尧之外臣""有时通梦"等溢美之词称赞外，还赠送明僧绍"竹根如意"和"笋箨冠"等竹器以示心意。同样据这个列传，可以得出以下结论：一是在文献记载中首次出现了竹根雕，而且是竹根雕刻而成的如意；二是在文献记载中明确了"笋箨冠"。笋箨就是竹笋成竹后包在竹节上的笋衣，能防水防湿；三是"竹根如意"和"笋箨冠"都具有突出的"君子""隐士"的文化内涵，正如此卷列传的主题一样——"高逸"。使用这两个竹器来赠送给明僧绍，实际上就是借指高逸之士、有德君子。因此，南齐的竹器已具有深刻的"君子"文化内涵。

三、壁画中的魏晋竹乐器

在魏晋南北朝时期的壁画中，礼乐是壁画的主要题材，因此在时期的壁画中绘制了大量的乐器，壁画中描绘的竹乐器基本上是周、汉代竹乐器的延续，如排箫、箜篌、笛子、箫、笙、竽等。

"箜篌"在《说文解字》里没有记载，也就是说至少在汉代，箜篌的称谓还没有出现。但在西魏的壁画中可以看到箜篌乐器，说明在魏晋时期，箜篌作为一种乐器正式出现在中国传统乐器中。因"箜篌"二字都是竹部，因此有理由认为，"箜篌"在当时是同竹有关系的乐器。实际上，根据现在的研究，"箜篌"是使用竹片拨奏或击奏的。

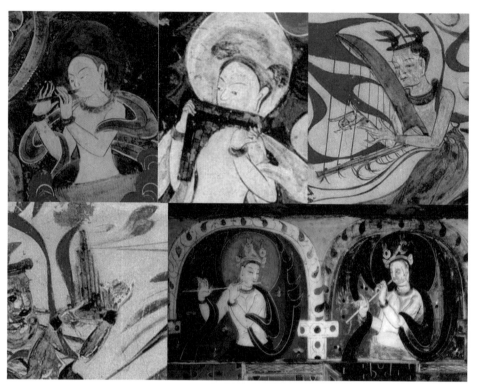

西魏敦煌壁画中的各式竹乐器（箫、排箫、竽篌、竽 [22]、笛子等） [23]

㉒ 关于竽和笙的区分：竽和笙都属于一类乐器，竽在尺寸上比笙更大，春秋战国时期竽有 36 簧，笙为 13 簧。有研究认为汉代以后竽的使用范围逐渐收缩为"宫廷雅乐"，局限于宫廷和宗教中奏乐的场合，笙则应用于各种场合，发展出具有更多簧的品种，如 17 簧、19 簧等。唐代以后，竽逐渐退出历史舞台，而笙则一直沿用下来。

㉓ 吴建编 . 中国敦煌壁画全集 2·西魏 [M]. 天津：天津人民美术出版社，2002。

Unit 06

第六节 精细化发展——隋唐五代的竹器

隋唐五代是中国竹器史上的传承发展期，既对传统竹器的制作有所传承，又对其功能进行拓展，与此同时还出现了新的竹器形式。其中竹家具的出现最具有影响力。另外如尺八与筚篥等竹乐器的出现，幂䍦、竹夹膝（竹夫人）开始被使用，团扇进一步发展，无不显示了竹器生产进一步丰富，不仅出现了新的竹器品类，而且已有的竹器朝着更加精细和专门化的方向发展。

唐代竹器实现长足发展与国家统一、国力强盛和繁荣的背景密不可分。魏晋时期国人由早期的席地而坐逐渐改为垂足而坐，继而催生出新的家具形式。到了唐代，使用竹材制作的具有"现代"意义的家具开始出现。唐卢楞伽《六尊者像》中记载了我国最早的纯竹制椅子的历史。

一、唐代皇家竹园与竹产业

著名气象学家竺可桢指出中国气候在 7 世纪的中期（唐代）变得暖和。气候温暖适宜，属于"第三个温暖期"，[24] 这个时期被学者们称之为"隋唐温暖期"，也有学者称之为"小高温期"或"普兰店温暖期"。暖和的气候使这个时期竹林分布覆盖了南方和黄河中下游的广袤地区。竹林以及人工竹园成片或呈点状分布，全国各地都有关于竹子的记载。

竹产业与唐代的生产生活、衣食药用、手工技艺等方面都有着密切的联系，丰富了唐代的物质文化生产生活。唐代竹产业有"在官"和"在民"之分，"在官者办课，在民者输税"。无论是"在官"，还是"在民"的竹产业，规模都极其巨大。这一时期竹产业出现的一个新状况，就是皇族、权贵、豪室开始大规模经营庄园别业，而竹产业也是庄园别业中经营的对象。当然，寻常百姓、寺院道观也大力经营竹产业，竹产业在唐代实现了规模化经营。

唐代竹林遍布于南方和黄河中下游的广大地区。唐代主要的竹材供应地是"在官"皇家竹园。唐代的皇家竹园——"司竹园"，在鄠（今鄠邑区）、盩厔（今周至）一带。竹园规模巨大，《元和郡县志》称该园"周回百里"，苏轼称"具有官竹园，十数里不绝"。

㉔ 竺可桢.中国近五千年来气候变迁的初步研究 [J].《考古学报》，1972 年（1）。

竹林分布最北端约在泾渭上游及北洛河、渭河平原南部、中条山一带以及太行山东南麓等地区。而除皇家竹园以外的北方竹林和南方广大的竹林都是"在民"竹园，主要是满足百姓的生产生活、增加收入以及应付政府的征税。

长江以南是唐代竹林分布的重要地区。众多诗人留下与"竹"相关诗句和文章，如白居易的《庭槐》云"南方饶竹树"。张南史的《竹》谈到扬州一带的竹"竹，披山，连谷，出东南"。元稹的《酬乐天赴江州路上见寄三首》记载今江西的竹"万竿高庙竹"。湖南、四川更是以竹多著称，堪称竹乡，张景毓的《县令本君德政碑》云"竹染湘川"，《与崔湜冥会杂诗》说"湘江竹万竿"，仲子陵的《洞庭献新橘赋》中写道"盛以潇湘之竹"，杜甫的《引水》云"白帝城西万竹蟠，接筒引水喉不干"。这些都表现了湘蜀竹林之盛。今天的两广地区也是竹林广布，唐刘恂撰的《岭南表异》说："贞元中，有盐户犯禁，逃于罗浮山……遇巨竹百千万竿，连亘岩谷，竹围二十一寸，有三十九节，节长二丈。"今广西上林县、融县的澄州"产方竹，体如削成，劲健堪为杖，亦不让张骞节竹杖也。其融州亦出，大者数丈。"[25] 全国各地"万竿之竹""千亩之竹"随处可见。

北方的黄河中下游是唐代重要的竹材供应基地，竹林规模巨大。唐开元二年（公元714年），陕西"终南山竹开花结子，绵亘山谷"。[26] 历史上著名的"淇园之竹"在唐代仍然是规模巨大的。

二、终于看到竹家具

唐代卢楞伽所绘制的《六尊者像》（现藏于北京故宫博物院）是中国佛教画的经典之作。画面内容丰富、线条流畅、人物生动，宗教意味浓厚。卢楞伽，生卒年不详，大约活动于8世纪，长安人，曾跟随著名画家吴道子学画。

《六尊者像》记录了我国最早的竹椅，而且是组合式的竹制椅子。拔纳拔西尊者的座椅是一个完全用竹子制作的家具，不但造型细致，而且椅背利用了竹子的自然造型制作了优美的曲线样式，这在后世的竹椅中也不多见。绘画记录了该竹椅的构造和衔接方式，特别是前面脚踏部分，展现了圆竹的结构和造型处理手法。

竹椅中弯曲的竹构件造型十分特别，至于这种弯曲竹材构件是自然弯曲还是人工弯曲的还不能推断。但竹椅脚踏部分中四角的竹材构造，充分展示了竹脚踏是使用一根竹竿弯

㉕ （唐）段公路 .《北户录》. 卷三，清十万卷楼丛书本。
㉖ （宋）李昉 .《太平广记》. 卷一百四十，民国景明嘉靖谈恺刻本。

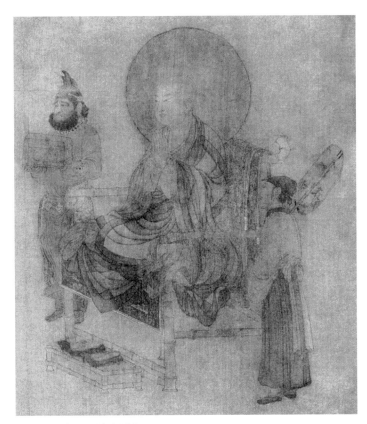

唐，卢楞伽，《六尊者像》中的竹椅

曲合围而成。这种竹材的制作工艺说明当时工匠已经掌握了竹竿的开槽弯曲成形工艺。若要竹构件定型，少量的热弯成形工艺应是必不可少的。

三、独特的隋唐竹制乐器

据《乐府杂录》中记载，唐朝的乐器有 300 种之多，最受欢迎的有古琴、琵琶、羯鼓、筝、筚篥、笛、箜篌，等等。隋唐歌舞音乐繁荣，竹制乐器也有了发展：一是出现了新乐器，如竹制尺八、筚篥等；二是以丝竹为核心的乐器出现了固定的组合形式，如竽（笙）、箫、排箫、笛、箜篌、筚篥等组合。

隋唐时期，尺八成为宫廷中的主要乐器。《新唐书·吕才传》中说"贞观时，祖孝孙增损乐律，与音家王长通、白明达更质难，不能决。太宗诏侍臣举善音者……侍中王珪、魏徵盛称才制尺八，凡十二枚，长短不同，与律谐契。"其因长一尺八寸，故称尺八，属于古代吹管笛箫类乐器的一种。

金西厓是我国近现代一位继往开来的著名竹刻艺术大师，在其《刻竹小言》一书中，认为"竹刻传世最早者，殆唐时赍往东瀛之尺八乎？其雕法用留青。留青者，留竹之表皮青筠为文，以刿去青筠下露之竹肌为地"。㉗金西厓先生在其著作中，还特别指出亲眼所见的竹雕实例，就是这件收藏在日本正仓院的留青刻花的唐代人物花鸟纹尺八。该尺八通长 43.7 厘米，遍体纹饰，所刻纹样主要是仕女、树木、花草、禽蝶等形象，纹饰与尺八本身的造型及开孔浑然一体，生动有致。

汉魏时期，筚篥由西域龟兹传入内地。隋唐时，其已盛行中原，成为宫廷十部乐中的主要乐器。隋唐宴享的胡乐中，龟兹乐、天竺乐、疏勒乐、安国乐、高昌乐中都有用筚篥演奏。起初筚篥是用羊角和羊骨制成，而后改由竹制、芦制、木制、杨树皮制、象牙制、铁制等，其中竹制制作较易，故竹筚篥最为普遍。中唐时期，有位善吹筚篥的小童，名叫薛阳陶，很受大诗人白居易赏识。白居易特地写了首长诗《小童薛阳陶吹筚篥歌》。

《宫乐图》再现了唐代宫廷生活场景。画面中间四人正在吹乐助兴，她们所持用的乐器，自右而左，分别为筚篥、琵琶、古筝与竽。

唐代壁画更加生动地记载了该时期竹乐器的特点，基本上延续了魏晋南北朝时期特点，使用的乐器有固定的组合，如敦煌 154 窟中《报恩经变之舞乐》中展示了排箫、笛、竽、箫等竹乐器的组合使用，其组合模式与吴道子《八十七神仙图》基本一致，比《宫乐图》

㉗ 王世襄.竹刻艺术［M］.北京：生活·读书·新知三联书店，2019。

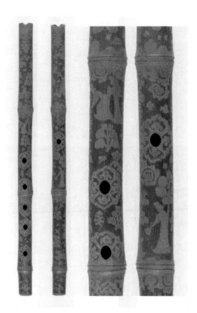

唐雕人物花鸟纹尺八（日本正仓院藏）

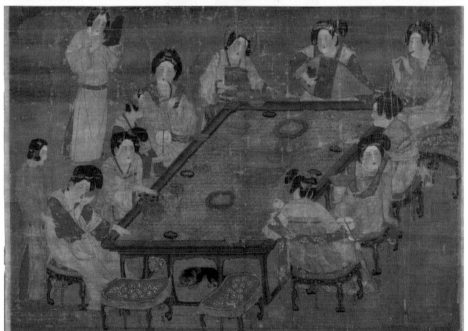

《宫乐图》中的笋与筚篥[28]

㉘ 昭陵博物馆.昭陵唐墓壁画[M].北京市：文物出版社，2006。

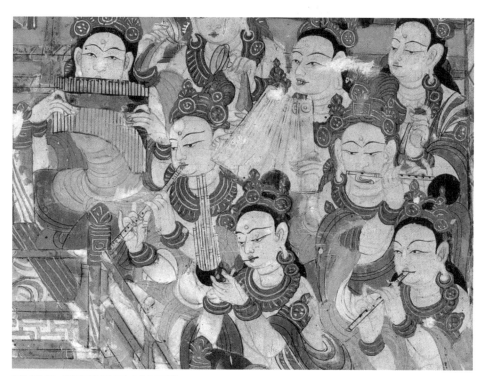

敦煌 154 窟，《报恩经变之舞乐》中的竹乐器 [29]

㉙　昭陵博物馆 . 昭陵唐墓壁画 [M]. 北京市：文物出版社，2006。

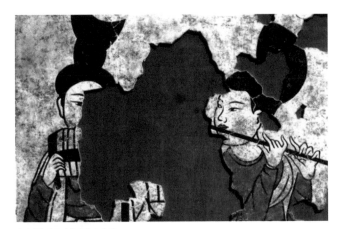

唐李勣墓壁画中的排箫和笛子

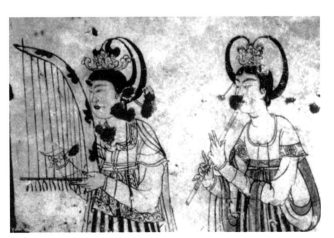

唐燕妃墓壁画中的箜篌和洞箫

要略多。

敦煌研究院庄壮研究员认为："从敦煌壁画中的乐器看，有中原乐器、西域乐器、敦煌本土乐器三大类。这就出现了中原乐器的组合、西域乐器的组合、敦煌本土乐器的组合，以及中原与西域乐器的组合、中原与敦煌本土乐器的组合、西域与敦煌本土乐器的组合。这些乐器组合交汇在一起，就形成了敦煌壁画乐器组合的特色。从乐器分类来看，有打击乐器的组合、吹奏乐器的组合、弹拨乐器的组合以及同一或同类乐器的组合、多类混合乐器的组合，其形式多达数十种。"[30] 敦煌154窟中《报恩经变之舞乐》中的乐器组织主要体现的是"三类乐器的组合"，即三类音色的组合，也就是打击、吹奏、弹拨乐器的组合，这是敦煌壁画乐器组合中数量最多的。竹制乐器在这里主要承担"吹奏"乐部的音色配合。

不同的乐器组合在壁画中也有体现，但壁画中佛教礼乐有关的乐器组合最丰富，出现的竹乐器也最多。在唐昭陵墓室壁画中出现的乐器组合要相对简化一下，如排箫和笛子的组合，筚篥和洞箫、琵琶的组合等。

四、神秘的竹夹膝

竹夹膝，是古代纳凉的一种竹器，"竹夹膝"的称谓在唐代出现，宋代称"竹夫人"。竹夹膝有许多不同的称呼，如竹几、竹姬、竹妃、竹奴、竹婆、青奴、夹膝等，它是由竹篾编成，网状圆筒形，可怀抱而睡，亦可套在腿膝或手臂之上，以此消暑度夏。根据考证，消暑竹器的使用可追溯到西汉之前，但以竹夹膝的形式出现要到唐代，到宋代，则频繁以"竹夫人"的称谓出现[31]。

夹膝一词在唐诗中就有好几处，这也间接地说明了在唐代，夹膝得到了普遍的使用，晚唐诗人陆龟蒙有《以竹夹膝寄赠袭美》，袭美（即皮日休）获赠之后，有《鲁望以竹夹膝见寄，因次韵酬谢》一诗。

《以竹夹膝寄赠袭美》

唐　陆龟蒙

截得筼筜冷似龙，翠光横在暑天中。

堪临薤簟闲凭月，好向松窗卧跂风。

[30] 庄壮. 敦煌壁画乐器组合艺术 [J]. 交响——西安音乐学院学报，2008，Vol.27(1)：7-17。

[31] 刘季富. "竹夫人"词源小考及其他 [J]. 安阳师范学院学报，2006（6）：69-70。

竹夹膝

持赠敢齐青玉案，醉吟偏称碧荷筒。

添君雅具教多著，为著西斋谱一通。

《鲁望以竹夹膝见寄，因次韵酬谢》
唐　皮日休

圆于玉柱滑于龙，来自衡阳彩翠中。

拂润恐飞清夏雨，叩虚疑贮碧湘风。

大胜书客裁成束，颇赛黐翁截作筒。

从此角巾因尔戴，俗人相访若为通。

在《以竹夹膝寄赠袭美》诗中，陆龟蒙描绘了竹夹膝的基本形状和功能。"筇笪"描述了竹夹膝为竹制；"似龙"表示有一定的长度；"冷"则显示了竹夹膝主要是为了降温；"翠光"则显示了竹夹膝使用的是竹青制作，因为只有竹皮是绿色的，而且竹皮篾光滑，与皮肤接触更舒适。"暑天中"显示出竹夹膝使用时间是夏天，天气炎热之时，其降温的功能更加明确。

《鲁望以竹夹膝见寄，因次韵酬谢》诗中，"圆于玉柱"可以看出唐代的竹夹膝就已经是圆柱形，与现代竹夫人的造型一致；"滑于龙"则说明竹夹膝的表面光洁，另外指出竹夹膝的产地为"衡阳"。

及至宋代，竹夹膝被称为更加文雅的"竹夫人"。宋黄庭坚有诗《赵子充示竹夫人诗盖凉寝竹器憩臂休膝似非夫人之职予为名曰青奴并以小诗取之二首》，显示出"竹夫人"的称呼，以及对竹夫人和青奴称谓的斟酌。对"竹夫人"称谓的辩证，说明"竹夫人"的称谓在宋代已经普及常用。

《赵子充示竹夫人诗盖凉寝竹器憩臂休膝似非夫人之职予为名曰青奴并以小诗取之二首》
宋　黄庭坚

之一

青奴元不解梳妆，合在禅斋梦蝶床。

公自有人同枕簟，肌肤冰雪助清凉。

之二

稹李四弦风拂席，昭华三弄月侵床。

我无红袖堪娱夜，正要青奴一味凉。

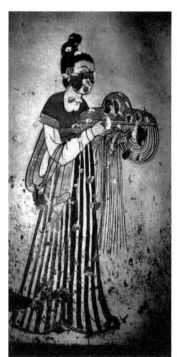

唐燕妃墓壁画中的幂䍠 [32]

㉜　昭陵博物馆．昭陵唐墓壁画 [M].北京市：文物出版社，2006。

五、奇怪的竹帽——冪䍦

冪䍦（mì lí）作为一种独特的古代帽饰，在历史上延续了近500年。但由于古代服饰不易保存，冪䍦的形象鲜为人知。"冪䍦"两字组合最早在晋代出现，《晋书·四夷传》中记载吐谷浑男子服饰时提到："其男子通服长裙，帽或戴冪䍦。"隋代冪䍦流行于吐谷浑的上层人群中，多为男性穿戴，唐初冪䍦开始盛行。唐代以后则逐渐消失，不再使用。

《旧唐书·舆服志》：

　　"武德、贞观之时，宫人骑马者，依齐、隋旧制，多着冪䍦，虽发自戎夷，而全身障蔽，不欲途路窥之。王公之家，亦同此制。"

唐代燕妃墓（公元672年）前室北壁西侧室出土了一幅捧冪䍦女侍图。从图像分析，冪䍦是侍女为侍奉墓主人穿戴而备，侍女双臂前伸捧有一顶呈钵形的黑色圆帽，帽檐连缀丝织物打结并自然下垂至女侍腿部。侍女手捧的圆帽檐连缀丝织物虽然打折弯曲，但仍下垂到侍女的腿部位置。根据冪䍦有"障蔽全身"的特点，该帽为唐初流行的冪䍦。

在燕妃墓壁画中，可以看到冪䍦绘制得十分精细。按照历代斗笠等制作的原理，如此精细的帽子，不是一般材料可以编织出来的，草编或柳编的都很难编到如此精细。另外作为皇妃的用具，不会使用草编来制作，而使用竹编倒是十分方便。冪䍦帽子和巾帛相连的地方似乎使用双层竹片夹住，至于下垂的巾帛长度，则是因人而异，可以长及全身，也可以仅遮蔽脸部。吐鲁番阿斯塔那187号墓出土的唐代骑俑中佩戴的冪䍦就相对较短，没有燕妃墓中冪䍦巾帛的长度。

六、《茶经》竹器

《茶经》是中国乃至世界现存最早、最完整、最全面介绍茶的第一部专著，为唐代陆羽所著。《茶经》中陆羽阐述了适于烹茶、品饮的二十四器。这二十四器中就有不少同竹材相关，是唐代的竹茶具。略有遗憾的是，《茶经》文字记载了二十四器的材料、形制和功能等，但没有图像资料。

《茶经》中陆羽将制茶器具称为"茶之具"，将饮茶器具称为"茶之器"。但后世则将"具"和"器"合并，统称为茶具。具体的竹茶具主要有以下17种，涉及制茶、饮茶的各个环节，展现了唐代竹茶具已经十分系统和专业。

1.《茶经》中的竹茶具有籝、甑、芘莉、扑、贯、穿、育

籝，一曰篮，一曰笼，一曰筥。以竹织之，受五升，或一斗、二斗、三斗者，茶
人负以采茶也。

从《茶经》原文的释义可以看出，"籝"就是现在采茶常见的采茶篓，用竹编制作，
可以背在身上。唐代采茶用的"籝"至少有四种不同的容量大小，已经有成套规格的"籝"。

甑，或木或瓦，匪腰而泥，篮以箅之，篾以系之。始其蒸也，入乎箅，既其熟也，
出乎箅。釜涸注于甑中，又以谷木枝三亚者制之，散所蒸牙笋并叶，畏流其膏。

从《茶经》原文的释义可以看出，"甑"是古时蒸煮炊具，和今天的蒸锅类似。"匪
腰而泥"是指甑的腰部不要做得突出，并且用泥把甑与釜连接的部位封上，这样做是为了
尽量多地利用锅釜底部的热量。"篮以箅之"是用竹编篮状炊具置于甑中隔水。"箅之"
是指竹编篮状炊具起到竹箅子的作用。"篾以系之"是用篾条系在竹箅子上，便于在甑中
取放。这一段既讲了"甑"的功能和形状，也细致地描绘了如何使用"甑"。

芘莉，一曰赢子，一曰筹筤。以二小竹长三赤，躯二赤五寸，柄五寸，以篾织方眼，
如圃人土罗，阔二赤，以列茶也。

"芘莉"是用来陈列茶饼的工具。根据唐代一尺约等于 30.7 厘米核算，"芘莉"是一
个长约 92.1 厘米、宽约 61.4 厘米的方形，且有方孔竹罗。具体做法是用两根长三尺的小竹
条并排放着，留二尺五寸作为躯干，留五寸作为柄，至于是一头出柄还是两头出柄，还有
待考证。用竹条在躯干上织出方眼，躯干宽是两尺。

扑，一曰鞭。以竹为之，穿茶以解茶也。

贯，削竹为之，长二尺五寸，以贯茶焙之。

"扑"的概念很好理解，其实就是用竹子或竹条制作的，可以穿过茶饼运送茶饼的工具。

"贯"同"扑"类似，长二尺五寸，穿茶饼用来烘焙茶饼用的工具。

穿，江东淮南剖竹为之，巴川峡山纫谷皮为之。江东以一斤为上穿，半斤为中穿，
四两五两为小穿。峡中以一百二十斤为上，八十斤为中穿，五十斤为小穿。字旧作钗
钏之"钏"，字或作贯串，今则不然。如磨、扇、弹、钻、缝五字，文以平声书之，
义以去声呼之，其字以穿名之。

这段文字描述的"穿"既是动词，又看似可以作名词，特别是描述的"以一斤为上穿，
半斤为中穿，四两五两为小穿"等，可以理解为名词。实际上长江中下游地区主要使用
竹子来"穿"。唐代一斤相当于 660 克，在"江东"地区，上穿是 0.66 千克左右，小穿
仅有 0.33 千克，而相对的"峡中"地区的"穿"则要大很多，上穿已经达到 79.2 千克，
对比强烈。

育，以木制之，以竹编之，以纸糊之，中有隔，上有覆，下有床，傍有门，掩一扇，中置一器，贮爆煨火，令熅熅然，江南梅雨时焚之以火。

"育"从《茶经》原文的释义可以看出，更像现代茶具中的"烘焙"竹笼，虽然在《茶经》中只做了文字描述，没有图像呈现。但是，稍后的宋代审安老人《茶具图赞》不但详细解释了烘焙竹笼的情况，还配了线描图，让后人可以一睹当时的器物造型，并取了一个更加文雅的名称：韦鸿胪。姓"韦"，表示由坚韧的竹器制成，"鸿胪"为执掌朝祭礼仪的机构，"胪"与"炉"谐音双关。审安老人赞词中的"火鼎"和"景旸"，表示它是生火的茶炉，"四窗间叟"表示茶炉开有四个窗，可以通风、出灰。实际上这在《茶经》的释义中也有说明："傍有门，掩一扇，中置一器，贮爆煨火……"。

2.《茶经》中的竹茶器有筥、夹、罗合、则、漉水囊、竹筴、鹾簋、札、具列、都篮

筥以竹织之，高一尺二寸，径阔七寸，或用藤作，木楦，如筥形，织之六出，固眼其底，盖若利箧口铄之。

《说文解字》中记载"筥，筲也。从竹，吕声"，说明早在汉代，甚至东周时期，已经有这一竹器的存在。不过《茶经》中记载的"筥"有明确的尺寸，高"一尺二寸"，合36.84厘米。《三礼图》："筥，圆，受五升。"《诗·传》："方曰筐，圆曰筥。"因此，"筥"是圆形的竹器，其"径阔七寸"表示唐代竹筥直径为21.49厘米。唐代还有使用藤、木制作的"筥"，表示"筥"作为茶器在唐代是固定的规格，一般都采用竹制，其他材料作为补充。

夹以小青竹为之，长一尺二寸，令一寸有节，节以上剖之，以炙茶也。彼竹之筱津润于火，假其香洁以益茶味，恐非林谷间莫之致。或用精铁熟铜之类，取其久也。

"夹"主要是用来夹住茶饼，放在火上烤茶饼用的竹制工具。不过，这里面有几个关键词展示了唐代竹夹的主要特点。"小青竹"主要是指直径较小的新鲜竹竿，并且要"有节"，留竹节于一端，以方便小青竹剖开后成"夹"。另外之所以用青竹，主要原因是"彼竹之筱津润于火，假其香洁以益茶味"。即随着烤茶饼的过程，青竹会被烤出汁液，新鲜竹液的清香会有助于增加茶的香味。这也表明这种竹夹一般是即用即取型。这样的"竹夹"长"一尺二寸"，为36.84厘米，在一端3.07厘米处有竹节，剩下部分则剖开。

罗末以合盖贮之，以则置合中，用巨竹剖而屈之，以纱绢衣之，其合以竹节为之，或屈杉以漆之。高三寸，盖一寸，底二寸，口径四寸。

"罗合"生动地讲述了唐代盛装茶末的竹器具及其制作过程，虽然寥寥数字，但说明

宋，审安老人，《茶具图赞》中的"韦鸿胪"

得非常清楚。"罗末"可以理解为使用罗筛把捣碎的茶饼筛出后分离出来的茶末，这样的茶末是需要有容器存储的，那么罗合就派上用场了，它正是用来盛装茶末的竹器。罗合使用大竹子弯曲而成，使用纱绢一类的丝织物再捆绑固定和托底，成为罗合的外衣。罗合的盖子用一个带竹节的竹筒来制作，盖子高一寸，即3.07厘米；罗合整体高三寸，即9.21厘米；直径四寸，即12.28厘米。这种罗合盛装的茶末应该具有良好的透气性。

> 则以海贝蛎蛤之属，或以铜铁竹匕策之类。则者，量也，准也，度也。凡煮水一升，用末方寸匕。若好薄者减之，嗜浓者增之，故云则也。

"则者，量也，准也，度也。"这指出茶则是唐代煮茶放茶末的量器，也是放茶末的标准。现代茶则一般使用竹器的居多，也有使用铜银等其他材质的，但从《茶经》的描述中可以看出，当时多用海贝类材质制作茶则。使用竹材制作茶则，在唐代排到贝类、铜、铁等材料之后。竹材还不是最主要使用的材料。

> 漉水囊若常用者，其格以生铜铸之，以备水湿，无有苔秽腥涩。意以熟铜苔秽、铁腥涩也。林栖谷隐者或用之竹木，木与竹非持久涉远之具，故用之生铜。其囊织青竹以卷之，裁碧缣以缝之，纽翠钿以缀之，又作绿油囊以贮之，圆径五寸，柄一寸五分。

"漉水囊"，一个跟现代茶滤一样的滤水器具。在唐代，漉水囊用生铜做框架，因为生铜不会产生铜锈，使用铁会有铁腥味。简易制作的则使用竹木等材料制作框架。漉水囊使用青竹丝编织为网。为了好看，青竹丝网边缘使用了碧缣缝合，同时装饰"翠钿"，最后使用绿色的油囊来存储。碧缣中"碧"比较好理解，就是使用碧绿色的"缣"来缝制，"缣"的本义是"双经双纬的粗厚织物之古称"，唐制布帛四丈为匹，亦谓匹为缣。因此，此处应该指使用绿色的布帛来缝制。"漉水囊"的尺寸大小为"圆径五寸，柄一寸五分"，实际上就是直径为15.35厘米，柄长4.6厘米。似乎唐代的滤水器比现代使用的滤水器要大很多。

> 竹笑或以桃、柳、蒲、葵木为之，或以柿心木为之，长一尺，银裹两头。

"竹笑"和"夹"有一定的区别，虽然都是"夹取"某物，但是"竹笑"不需要青竹的香气，也不是一次性的工具，因此"竹笑"具有一定的装饰性，采用银包裹了两头，以保护材料本身可以长久使用。而且"竹笑"的材料还可以被其他各种材料替代。作为常用工具，其长度比青竹夹要短二寸。

> 鹾簋以瓷为之，圆径四寸。若合形，或瓶或罍，贮盐花也。其揭竹制，长四寸一分，阔九分。揭，策也。

"鹾簋"要分开来理解。"鹾"是盐的别名，也是咸味的意思；"簋"是古代盛食物的容器，也是礼器，这里主要是指用来装盐的瓷器，直径四寸即是。与"鹾簋"一起搭配

使用的还有"揭"，这是一个类似于"策"的竹制工具，用来取存储在"鹾簋"中盐之用。竹揭长"四寸一分"即12.59厘米，"阔九分"即2.76厘米。

> 札缉栟榈皮以茱萸木夹而缚之。或截竹束而管之，若巨笔形。

"札"就是棕榈刷子，现在也使用。唐代使用茱萸或竹片夹住棕榈，其造型应该是像大毛笔一样的刷子。

> 具列或作床，或作架，或纯木纯竹而制之，或木法竹黄黑可扃(jiōng)而漆者，长三尺，阔二尺，高六寸，其到者悉敛诸器物，悉以陈列也。

"具列"或床或架或柜，不同的造型兼具现代杯架、茶柜的功能，主要是使用木材、竹材制作，当然木材和竹材制作的效果也是不同。这段描述中"扃"字很关键，"扃"的主要意思是从外面关闭门户用的门闩、门环等，这里借指门扇。由此可以判断，唐代具列不仅仅是现代的杯架等外露式的茶具，而且应该是茶柜一样的造型，主要作用就是陈列所有的喝茶用器具。根据其大小，长三尺即92.1厘米，阔二尺即61.4厘米，高六寸即18.42厘米。它虽然长、阔都较大，但是高仅为六寸，应该是一个设计成平放在桌面上的收纳柜。但根据这段描述的意思，具列也可以设计成具有架子功能站着放的柜子。

> 都篮以悉设诸器而名之。以竹篾内作三角方眼，外以双篾阔者经之，以单篾纤者缚之，递压双经作方眼，使玲珑。高一尺五寸，底阔一尺，高二寸，长二尺四寸，阔二尺。

"都篮"的称谓一直沿用，在这段《茶经》原文的描述中，对唐代都篮的形制做了较细致的说明。首先，都篮在唐代已经是双层竹编，采用内外不同的竹编工艺和造型形成丰富变化的形制。"以竹篾内作三角方眼，外以双篾阔者经之，以单篾纤者缚之，递压双经作方眼，使玲珑。"就是内面编成三角形或方形的眼，外面用两道宽篾作经线，一道窄篾作纬线，一交一替编压在作经线的两道宽篾上，编成方眼，使它玲珑好看。双层竹编工艺的记载在唐代还是很少见的。其次，都篮的用途是"以悉设诸器而名之"，用来盛装各类茶具。再次，都篮的尺寸大小第一次有了记载，篮高"一尺五寸"即46.05厘米，"底阔一尺、高二寸"即底宽30.7厘米、高6.14厘米，"长二尺四寸"即长73.68厘米，"阔二尺"即宽61.4厘米。在明代顾元庆的《茶谱》中，专门就都篮绘制了一张图像，命名为"苦节君行省"，并在文字说明中明确"苦节君行省"就是陆羽《茶经》中的都篮同款。

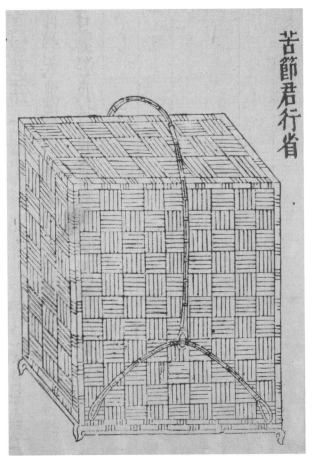

明，顾元庆，《茶谱》中的"苦节君行省"（即"都篮"）

Unit 07

第七节 第二次繁荣——宋代竹器

中国 5000 年历史文明中，无论政治、经济、文化，两宋都占有重要地位。宋代是竹器的风雅时代，实现了竹器的第二次繁荣发展。宋代在社会走向统一后，农业发展突飞猛进，科技持续进步促进农具和种子的改良，农作物单位产量不断上升。农业生产力的提高从根本上支持了商业与手工业的繁荣。生产力得到极大提高，市镇上各行各业、五花八门的店铺座座相连，构成一道道繁华的商业街，每日销售着品类繁多的货物，当然其中也包括各种竹制家具及装饰小物件。人们的物质文化生活极大地丰富，与以前单纯的农业社会相比，内容、节奏、观念等都已不同。

在程朱理学思想的影响下，"格物致知"成为解析事物及造物的基本准则，即对每一件事物都认真地去分析研究，找出其中的道理，从而使造物向精致化发展。宋代理学呈现"生活化"的趋势，宋代文人主张"内省"，抒发主观情志，宋代文人日常生活的特点更是普遍追求雅致。吴自牧《梦粱录》中记载"烧香点茶，挂画插花，四般闲事，不宜累家"，反映文人透过嗅、味、触、视"四艺"来品味日常生活，并提升至艺术境界。这为竹器的发展提供了一个更高基准的物质文化生活需求的社会环境，也为竹器融入普通人家的生活开辟了途径。

宋代，中国传统竹器迎来了发展的第二次繁荣期。不论是一般的生活生产竹器，还是具有宋文化特色与内涵的竹茶具、竹家具、竹贡帘，以及宋代《广韵》中记载的 226 个竹器文字，都代表了竹器发展达到的高峰。

一、风雅之极

宋代竹器及竹文化达到前所未有的高度，竹文化与竹器在皇家贵族、文人士大夫及平民百姓阶层都受到青睐。苏东坡曾言"宁可食无肉，不可居无竹"，原因是"无肉使人瘦，无竹使人俗"。这是何等的雅致！宋人四艺中的点茶、插花等，更是把竹制茶器和竹制花器（如花篮）等竹器推到了更高的风雅之境。

风雅是宋代文人的特质。李公麟传世画作《西园雅集图》以白描手法描绘了驸马都尉王诜家中文人雅集的盛况：松桧梧竹，小桥流水；宾主风雅，写诗作画、提石拨阮、说经阅读，极尽宴游之乐。宋代文人除了吟诗作画体现雅致以外，对于所使用的器物、家具出

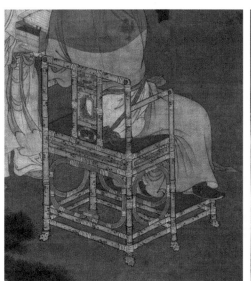
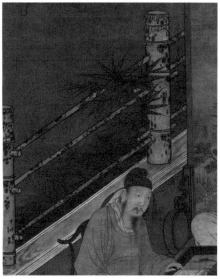

宋，佚名，《十八学士图》中的竹椅和竹栏，中国台北故宫博物院藏

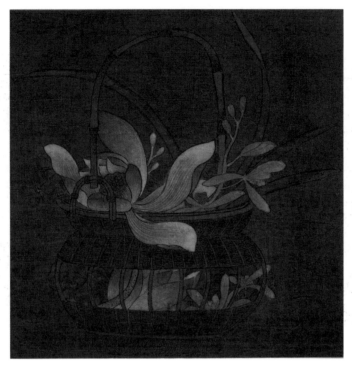

南宋，佚名，《花篮》

现精雅化的特征。特别是宋代的竹制家具，整体造型轻盈便携，所用竹材有斑竹、黄竹、紫竹等不同竹种，有的细腻雅致、有的富有自然洒脱的泼墨般的肌理，体现出文人不同的心性与审美。这与宋代文人崇尚"自省""托物言志""以竹比德"等思想是一致的。如宋代绘画《十八学士图》中的竹椅，造型曲直相间、圆润端庄，制作者利用竹材的弯曲成闭环进行内部结构设计，巧妙地解决了承重与稳定的问题。另外竹制家具轻巧便携，可置于院落、户外、溪边等地方，宋代文人可一边欣赏美景，一边吟诗作画，这也是宋代竹家具受到文人青睐的原因。

宋代从王公贵族到平民百姓的斗茗（斗茶）之风，从十分讲究的宋代贡席（梁平竹席）到宋代人热衷使用的便面（扇子），从湘妃竹制作的竹篱笆、竹椅和笔筒到文人士大夫使用的竹椅、竹帘、竹杖，以及竹林场景等，都和竹器息息相关，且处处散发出风雅特征，连平民百姓的"斗茗"都极尽风雅。

二、大家来斗茶

斗茶始于唐代，原是新茶制成后评比茶叶优劣的一项比赛活动。因为有技巧、斗输赢的特点，所以富有趣味，文人好此游戏。

《夜闻贾常州、崔湖州茶山境会，想羡欢宴，因寄此诗》
唐　白居易
遥闻境会茶山夜，珠翠歌钟俱绕身。
盘下中分两州界，灯前合作一家春。
青娥递舞应争妙，紫笋齐尝各斗新。
自叹花时北窗下，蒲黄酒对病眠人。

白居易诗中所说即是唐代的斗茶。斗茶又称茗战、斗茗、斗浆，始于唐代而兴于宋代。宋人犹爱斗茶。斗茗、饮茶已是生活中常见的一种娱乐活动，这样的生活是不是风流、雅趣之极？

斗茶一般在三种场景中举办：一是山间斗茶，在茶山产地或加工作坊，对新制的茶进行品尝评鉴；二是市井斗茶，贩茶、嗜茶者在市井茶店里开展的招揽生意的斗茶活动；三是文士斗茶，文人雅士在闲适的风景胜地或宫廷楼阁进行的一种高雅的茗饮方式。斗茶判断胜负的标准在于最后冲泡的汤色和汤花两个方面。"汤色"指的是茶汤的颜色。以纯白

为上，青白、灰白、黄白，依次评之，比试汤色所用的茶器以建盏为最佳。"汤花"指的是汤面所泛起的泡沫。衡量的指标一是色泽，二是汤花泛起后水痕出现的早晚。由于汤色与汤花密切相关，所以汤色色泽的评判也以鲜白为上，汤花泛起后，水痕出现晚的胜，出现早的负。

文人斗茶是风趣，《浙江通志》卷一○五《物产五·竹沥》记载了蔡襄与苏舜元斗茶的雅事。"苏才翁尝与蔡君谟斗茶。蔡茶水用惠山泉水，苏茶小劣，改用竹沥水煎，遂能取胜。天台竹沥水，彼人砍竹梢，屈而取之盈瓮。若以他水杂之，则亟败。"在两人斗茶的过程中，蔡襄因为水质的原因最终输给了苏舜元。

除在文人阶层受到青睐，斗茗之风在普通百姓间也很盛行。老百姓自备整套茶具聚友斗茗。而茶具中有各种精致的竹篮、竹架、竹茶筅、竹箧等，竹篮有装茶具的，有装炭条的，造型各异。精美的斗茗竹器物，体现了普通百姓的风雅追求。

《斗浆图》现收藏于黑龙江省博物馆。整个画面设色，以花青、赭石、藤黄为主要色彩，有少量的石青，古朴淡雅。斗浆就是斗茶的意思，图上描绘的是中国宋代街头的小贩休息时斗茶的情景。画中共有六个斗茶者，他们都身着宋装，手中都持有茶具，神态各异。其中一位正提起茶瓶倒茶，两眼注视着手中的茶碗，神情专注而自信。旁边两位品茶人，神情生动逼真、惟妙惟肖。其中一位为壮年男子，曲眉丰额、清秀大方，饮茶的姿势十分豪爽。另一老者端茶盏于嘴边，正在细细品味。旁边两位老者神态安详，他们手提茶瓶、茶盏，似乎正在交流着什么。边上的老者面容慈祥，他左手提着茶瓶，右手正在夹炭理火。六个人面前都摆放着一套斗茶器具，茶瓶为敞口，长嘴，大提把式。茶瓶、茶盏放置在精美的竹篾提器中，旁边还有用竹编织的精巧容器用来装木炭。画面准确地描绘了劳动者的市井生活，呈现了普通百姓的日常生活场景。

整幅画作描绘的正是南宋时期都市巷陌街坊中，提茶瓶人之间互相友茶时的情景。《东京梦华录》卷五记载："更有提茶瓶之人，每日邻里互相友茶，相问动静。"《梦粱录》卷十六也记载："巷陌街坊，自有提茶瓶沿门点茶，或朔望日，如遇吉凶二事，点送邻里茶水，债其往来传语。"作者正是根据这一宋代南方为平民服务的小街商的日常生活场景，以其精密不苟的态度，巧妙地抓取了提茶瓶人相互友茶的动人情景，形象地刻画了当时现实生活的"风雅"斗茗之画面。

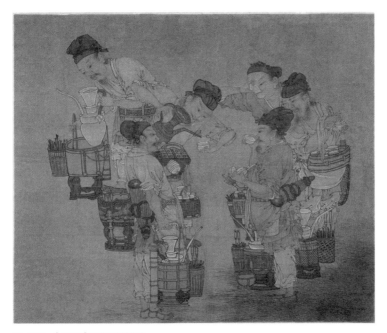

宋，佚名，《斗浆图》黑龙江省博物馆

《斗浆图》中装炭条的竹篮

三、竺副帅——宋代茶筅

《茶具图赞》成书于宋咸淳五年（公元 1269 年），作者为审安老人，其姓名无考。该书图文并茂地记载了茶具 12 种，审安老人运用图解，以拟人法赋予这 12 种茶具姓名、字、雅号，让人倍感生动有趣，并用官名称呼之，分别详述其清新高雅之职责，以表经世安国之用意。

它们分别是：

韦鸿胪，名文鼎，字景旸，号四窗闲叟——即茶焙笼；

木待制，名利济，字忘机，号隔竹居人——即茶槌；

金法曹，名研古、轹古，字元锴、仲鏗，号雍之旧民、和琴先生——即茶碾；

石转运，名凿齿，字遄行，号香屋隐君——即茶磨；

胡员外，名惟一，字宗许，号贮月仙翁——即瓢杓；

罗枢密，名若药，字传师，号思隐寮长——即罗合；

宗从事，名子弗，字不遗，号扫云溪友——即茶刷；

漆雕秘阁，名承之，字易持，号古台老人——即盏托；

陶宝文，名去越，字自厚，号兔园上客——即茶盏；

汤提点，名发新，字一鸣，号温谷遗老——即水注；

竺副帅，名善调，字希点，号雪涛公子——即茶筅；

司职方，名成式，字如素，号洁斋居士——即茶巾。

这里面涉及竹器的主要是韦鸿胪（茶焙笼）、竺副帅（茶筅），茶焙笼在前文中已经有所说明。实际上竹茶筅是一个很特别的竹器。审安老人给茶筅取了一个很有特点的名字——"竺副帅"，把茶筅竹制的特点和点茶的重要性都融入名称中，独具特色。姓"竺"，表明用竹制成，"善调"指其功能，"希点"指其为"汤提点"服务，"雪涛"指茶筅调制后的浮沫。

赞曰：首阳饿夫，毅谏于兵沸之时，方金鼎扬汤，能探其沸者几稀！子之清节，独以身试，非临难不顾者畴见尔。

赞诗中，审安老人又把竹茶筅的使用场景和方式加以说明。唐代《茶经》的茶具、茶器中还没有出现"茶筅"这一器具，但在审安老人的《茶具图赞》中已经明确茶筅的形制和功能，并留有绘制的图像，实在难能可贵。由此，可以推测，茶筅应在宋代成形，并得到广泛的应用。不过宋代的竹茶筅和现代竹茶筅造型略有区别，形态没有呈现圆锥形的细篾，还是直筒形的直接切分的细篾。

茶筅是宋代点茶必备的工具，使用方法是：点茶前先用一茶勺，将粉末茶盛入建盏，

宋，审安老人，《茶具图赞》中的十二先生图谱

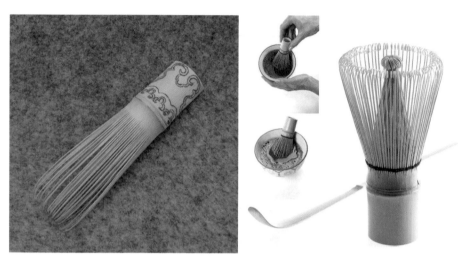

《茶具图赞》中的"竺副帅"复原件（左）与现代茶筅（右）

梁平竹帘编织用竹篾丝

梁平竹帘画

冲入沸水，用茶筅快速击拂，使之产生沫饽。宋徽宗赵佶在《大观茶论》中专门描述过茶筅：
"茶筅，以斤竹老者为之。身欲厚重，筅欲疏动，本欲壮而未必眇。当如剑背，则击拂虽过而浮沫不生。"

四、给皇帝的贡席

梁平竹帘，又称梁山竹帘。《辞海》记载："竹帘画，在细竹丝编织的帘子上加上画的工艺品，产于四川省梁山县（今重庆市梁平区）。"这种竹帘最大的特点就是从里向外看能看清，从外向里看不清，文静素雅，从而能满足宋代很多文人士大夫及女子闺阁的使用需要，是宋代独特的生活品位需求之物。

据《梁山县志》记载，在北宋太宗年间，有一位名叫燕洪顺的人，用手工破竹取丝，以针缝线连的方法将竹丝编织得薄如罗绢，洁净透明，用来在造纸过程中做笆纸（过滤纸浆）的工具，以提高造纸的功效和质量。后官府发现此物工艺精巧，用此做幕可以近观远，以暗观明，反之则朦胧模糊，于是将燕姓匠人买至官府，专造竹帘，此为现代梁平竹帘雏形。它后逐步发展成为门帘、轿帘、窗帘等日常生活用品，竹帘被列为皇家贡品。

宋人对梁平竹帘的评价为："薄如蝉翼淡如烟，万缕千丝总相连。借得七仙灵巧手，换来天下第一帘。"

五、竹楼听风雨

《黄州新建小竹楼记》

北宋　王禹偁

黄冈之地多竹，大者如椽，竹工破之，刳去其节，用代陶瓦。比屋皆然，以其价廉而工省也。

子城西北隅，雉堞圮毁，蓁莽荒秽，因作小楼二间，与月波楼通。远吞山光，平挹江濑，幽阒辽夐，不可具状。夏宜急雨，有瀑布声；冬宜密雪，有碎玉声；宜鼓琴，琴调和畅；宜咏诗，诗韵清绝；宜围棋，子声丁丁然；宜投壶，矢声铮铮然；皆竹楼之所助也。

公退之暇，被鹤氅衣，戴华阳巾，手执《周易》一卷，焚香默坐，消遣世虑。江山之外，第见风帆沙鸟，烟云竹树而已。待其酒力醒，茶烟歇，送夕阳，迎素月，亦谪居之胜概也。

彼齐云、落星，高则高矣；井干、丽谯，华则华矣；止于贮妓女，藏歌舞，非骚人之事，

吾所不取。

　　吾闻竹工云，竹之为瓦，仅十稔。若重覆之，得二十稔。噫，吾以至道乙未岁，自翰林出滁上，丙申移广陵；丁酉又入西掖，戊戌岁除日有齐安之命，己亥闰三月到郡。四年之间，奔走不暇，未知明年又在何处，岂惧竹楼之易朽乎！后之人与我同志，嗣而葺之，庶斯楼之不朽也！

　　咸平二年八月十五日记。

王禹偁（chēng）（954—1001），北宋诗人、散文家，宋初有名的直臣，敢于直谏遭贬谪。《黄州新建小竹楼记》就是王禹偁被贬至黄州时所作。虽然文章是为了借用自己修建竹楼来含蓄表达自己被贬后愤懑不平的心情，但也描述了北宋时期，修建竹楼已经是比较普遍的情况，以至于湖北黄州之地"比屋皆然"。同时它也说明了黄州之地修建竹楼的主要原因是"以其价廉而工省也"。因为当地产竹，而且竹匠工钱相对较低，因而竹楼是价廉物美的选择。

黄州地区使用大竹片代替陶瓦是普遍现象。因为首先竹瓦价廉，制作容易；其次竹瓦的使用寿命相对较长，"吾闻竹工云，竹之为瓦，仅十稔"。单层竹瓦使用寿命是 10 年，但双层竹瓦使用寿命则有 20 年。作为一种简单易得的建筑材料，竹瓦能够使用 10 年到 20 年而不用更换，已经是非常难得的好材料了。

《黄州新建小竹楼记》中，王禹偁又从文化内涵上对竹楼进行了阐述。"夏宜急雨，有瀑布声；冬宜密雪，有碎玉声"，描述的是随着季节的变化，总能感受到竹楼的魅力，特别是雨打雪落之声，声声入耳，别有一番洞天，能够感受到其他房屋不能感受的音效。因为竹子中空聚声，敲击后的确会有独特的声响效果。"宜鼓琴"，在竹楼中弹琴，琴声反而更加调和和顺畅；"宜咏诗"，在竹楼里咏诗，配合竹楼的声响效果，让人感受到诗声更加的清新绝俗；"宜围棋"，下棋的时候，棋子会产生"丁丁"的声响，"丁丁"是形容棋子敲击棋盘时发出的清脆悠远之声；"宜投壶"，投出去的箭也是铮铮动听。王禹偁一共描绘了竹楼内六种不同事物的声音，即雨声、雪声、琴声、诗声、棋声和投壶声。这正是抓住了竹楼内竹材因为特有的中空结构和较硬的材料效果，产生了不同凡响的屋内音效，从不同的音效又扩展到宋代文人的各类文化活动及其感受，将宋代的文人活动与竹楼紧紧联系。

比较遗憾的是，文中只是提到建有"竹楼二间"，没有描绘竹楼的建制和格局等具体内容，这只能通过同时期的北宋绘画等类比到该竹楼的情况。不过常规考虑，从"竹楼二间"也略知，该竹楼应该是一间卧室和一间客厅，门窗可以从张择端《清明上河图》中找到缩影；按照宋代建筑的常规类比，应该带有一个小院，说不定还是竹篱笆墙的小院。

六、体系完备的宋代竹器

宋代竹器发展的第二个特征是体系完备，主要体现在生活、生产、文化、音乐等方面的竹器的多与全。如张择端的《清明上河图》便系统地展示了日常生活场景中近 20 种不同类型、数百件的竹器；李嵩《货郎图》则集中显示了包括竹制货架在内的 10 余种日常生活用竹器，楼璹的《耕织图》系统展示了宋代在农业生产和蚕丝业中使用的各类竹器：佚名《雪渔图卷》中绘制了宋代捕鱼用的各类竹器；《斗茶图》《茗园赌市图》《斗浆图》等展示了宋代各类竹茶具及辅助器具；佚名《十八学士图》、李公麟《商九老图卷》、张胜温《画梵像》等展现了宋代竹家具的面貌。此外，《广韵》中共记载了代表竹器的文字 226 个，涉及生活、生产、军事、文化、音乐等诸多领域。

七、竹器的优化整合

宋代竹器发展的第三个特征是竹器专业化发展，竹器功能和形制进一步明确。在继承前人所制竹器特征的基础上，宋代的竹器在功能、规格和形制上进一步完善。《广韵》中共记录竹部文字 407 个，其中和竹器有关的文字 226 个，同南朝梁的《玉篇》相比，有关竹器的文字相同的 199 个，新增 27 个，删减了 68 个。这说明竹器在这一阶段被进行了"优化整合"：竹器逐渐合并，新出现的竹器有了新称谓。"优化整合"后的竹器文字更加明确、成熟。同时代宋代竹器还涉及耕种、蚕织、渔业、饮茶、制帘等各个领域，这些物件在《耕织图卷》《雪渔图卷》《斗茶图》等绘画作品中都有所体现。

表 3 《广韵》比《玉篇》新增的竹器文字

竹器序号	字形	原文释义
1	箬（róng）	箬筲，矢也。
2	篰	盛谷圆笔（盛谷物的竹器）。
3	篍（chī）	竹器。
4	筬（qiú）	笼也。
5	篌（hóu）	箜篌（古代弦乐器，像瑟但比较小，弦数从五根至二十五根不等）。
6	箽（dǒng）	亦姓又竹器也。
7	摗（sǒng）	箸桶（装筷子的竹器）。
8	籈（hù）	海中取鱼竹名曰籈（海中捕鱼的竹器）。
9	筟（guǎi/dài）	竹具用之鱼筍竹器也（用于竹筍上的竹具）。
10	筅（xiǎn）	筅帚，饭具（刷锅等用的竹帚）。
11	篢（guǎ/jué）	箷篢，收丝具（收丝竹器）。
12	笱（gǒu）	鱼笱，取鱼竹器。
13	薔（dǎn）	箱属，又作簣（竹箱、竹笼）。
14	簣	同"薔"（竹箱、竹笼）。
15	篕（mù）	竹筥（盛饭的竹器）。
16	篾（fèi）	篷篨（一种粗竹席）。
17	筋	"箭"的古文。
18	簟	车轴。
19	篏（kòu）	织具。
20	篽（qìn）	篽墨工人具。
21	簹	筥也。
22	籙（lù）	图录。
23	箐（cè）	取鱼箔也（捕鱼用的竹帘）。
24	筆（bǐ）	秦蒙恬所造（笔）。
25	籴（mò）	捕鲭（同鳅）竹器。
26	籂（cè/zhà）	册的古文。
27	簒（xī）	篾簒（竹器）。

　　这新增的 27 个竹器文字中，有一部分是对原有竹器文字的新称谓，如矢箭、竹笼、竹席等。新用途的竹器文字有"籈""篽"等字，分别代表海中捕鱼的竹器、篽墨竹具。其他的均是对原有竹器的不同称谓。

Unit 08
第八节 最后的繁华与工艺化——元明清竹器

一、大型化发展

元代竹器在继承前代的基础上继续发展。元代竹器发展，有以下两个特点。

1. 竹器的大型化发展

为适应相应时代的社会生活和生产需要，元代竹器越做越大，特别是生产类竹器。如《王祯农书》中记载的"筅""乔扦"等晒粮器具都可制成数米或数丈的体量；用于脱粒的"惯稻簟"是"丈许见方"，用于收麦子的"麦笼"和"麦绰"是"广可六尺"，"高转筒车"则是"高以十丈"。

2. 元代竹器的"风雅"内涵呈现衰落态势

与宋代相比，元代竹器最大的特点是竹器风雅气质的淡化和衰退。如宋代斗茗现象的消失，虽然元代茶文化没有消失，但是斗茶的风气已经不在，特别是很多宋末文人士大夫消极隐退，斗茶自然也就没了。斗茶消失，与斗茶相关的一系列竹器的使用也会减少。另一方面，全民参与的热情随着宋代"国破家何在"的"亡国"情怀也逐渐消失。而且元代文人士大夫积极性的消退，一定程度上打击了文化的繁荣。任何文化在残酷的战争时期都会显得特别的无力，竹文化作为一种文化现象也受到了影响，民间开始寻求新的审美标杆。

元代竹器发展的精华是《王祯农书》，其对元代农耕器具的系统整理，更是展现出元代农用竹器的整体面貌。元代《耕作图》《蚕织图》《雪山图轴》《东山丝竹图轴》等作品中出现的竹器，在宋代《耕织图》《雪渔图卷》等作品中都出现过相似身影。如果没有《王祯农书》做实证，那元代的《耕作图》《蚕织图》等作品中的竹器基本上就是对宋代相关题材的临摹。

《王祯农书》完成于 1313 年。全书正文共计 37 集，371 目，约 13 万字，分《农桑通诀》《百谷谱》和《农器图谱》三大部分。《王祯农书》在中国古代农学遗产中占有重要地位。它兼论北方汉族农业技术和南方汉族农业技术。《王祯农书》在前人著作基础上，第一次对所谓的广义农业生产知识做了较全面系统的论述，提出中国农学的传统体系。《王祯农书》中的《农器图谱》是王祯在古农书中的一大创造。它约占全书篇幅的 4/5，插图

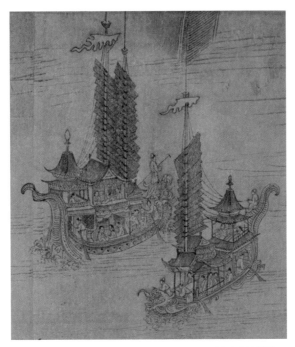

元，王振鹏，《大明宫图》中的大型竹帆篷龙舟，藏于美国大都会艺术博物馆

《耕织图》中的各种农用竹器

200 多幅，涉及的农具共 105 种。《王祯农书》中共说明了元代农用竹器至少 49 种，图文并茂，这在元代之前的所有典籍中是绝无仅有的。虽然竹器的品种不如之前典籍记载的多，但是它对 49 种各式竹器进行了图形绘制、详细说明，形象地展现了中国古代农用竹器的竹器系统。

表 4 《农书》中的竹器

序号	竹器	序号	竹器	序号	竹器	序号	竹器	序号	竹器
1	竹扬杴	11	篮	21	笓	31	谷盅	41	木棉弹弓
2	竹耙	12	惯稻簟	22	籇	32	箪	42	绩篝
3	薅马	13	麦笼	23	鱳	33	水筹	43	竹篱笆
4	筅	14	麦绰	24	畚	34	抄竿	44	竹砻
5	乔扦	15	蔑	25	笝	35	蚕椽	45	筒车
6	覆壳	16	筲	26	筐	36	蚕筐	46	筐
7	筛谷筶	17	筛	27	黄（簧）	37	蚕盘	47	竹纺车
8	种箪	18	笠	28	篠（篠）	38	蚕架	48	管
9	颺篮	19	笋	29	晒盘	39	蚕簇	49	筊
10	箕	20	篕	30	臂篝	40	桑笼		

二、新技术融入明代竹器

明代竹器开始融入科技思维。如《天工开物》就记载了一批极具技术含量的竹器，如弧矢、桔槔、木竹、船篷等，书中还详细阐述了其技术参数，如功能模式、制作技术、规格参数、性能指标等。像用于井盐汲取卤水的"木竹"，经过技术革新，其长度可以不断增加，最长可达到数十丈，突破了传统竹器的使用局限。科学技术理念与手段的融入，对明代竹器的发展产生了重大的影响，也推动了明代竹器进一步发展。

明代《天工开物》中关于"木竹"制作的说明，充分说明明代竹制品的技术含量问题。"故造井功费甚难。其器，冶铁锥如碓嘴形，其矢使极刚利，向石上舂凿成孔。其身破竹缠绳，夹悬此锥，每舂深入数尺，则又以竹接其身，使引而长。初入丈许……随以长竹接引……大抵深者半载，浅者月余，乃得一井成就。"这是一个类似于现代钻井技术的竹器，

可以随着钻井深度加深，源源不断地续接竹筒，长度以丈为单位，短的丈许，长的数丈，甚至更长。因此，"木竹"是一种可以不断续接的竹制打井设施。为了使竹筒能更好地结合在一起，每个竹筒端头都切开一半后，切口处再锯成正负形接口，这样方便两根竹筒连接。

同样，《天工开物》科学阐述了制弓的相关技术参数，这在明代之前的竹器描述中是没有的，体现了《天工开物》对科学技术的重视与掌握。"上力挽一百二十斤，过此则为虎力。中力减十之二三，下力及其半……其初造料分两，则上力挽者，角与竹片削就时，约重七两。"它虽不是极精确的技术参数，但就明代而言，科学使用材料来制作竹器已经呈现出来。关于制箭，《天工开物》指出："凡箭筈，中国南方竹质，北方萑柳质，北边桦质，随方不一……凡竹箭，其体自直，不用矫揉。木杆则燥时必曲，削造时以数寸之木刻槽一条，名曰箭端，将木杆逐寸拽拖而过，其身乃直……"可见，制箭竿，竹材是最佳选择。

三、明清竹雕

明代竹雕成为独立的艺术形式。明代竹器的一个特色是竹雕的异军突起。竹雕形式自汉代就出现的，甚至在周代也有雏形，雕刻的形式一直都有，但是它作为一门单独的艺术形式是在明代发展起来的。竹雕器同传统的一般竹器不一样，装饰性大于实用性，竹雕的艺术在于其独特的造型艺术和竹文化内涵。著名的"嘉定三朱"竹刻、南京濮仲谦雕刻等都是明代竹雕的代表作品。

朱鹤，字子鸣，号松邻，嘉定（今属上海）人，活动于明代正德、嘉靖年间。其刻竹擅长深刻法，为嘉定派竹刻的开山始祖。明代朱鹤的出现，标志着文人竹刻正式登场。朱鹤的竹雕具有开创性，创立了"以画法刻竹"的设计理念，使竹刻的艺术水平和韵味大大提升，传统竹刻开始跨入文人艺术的殿堂。朱鹤开创的竹刻新风，即被后人称之为"嘉定派"。

自朱鹤开始，祖孙相传，出现了三代名家。后人所称的"嘉定三朱"即指朱鹤（松邻）、朱缨（小松）、朱稚征（三松）祖孙三人。"嘉定三朱"擅长深刻浮雕、透雕和圆雕，由朱鹤开创，至朱稚征技法愈精，臻于完备。

朱缨，字清父（甫），号小松，人称"小松先生"，朱鹤子。书法工小篆及行草，作画长于气韵，刻竹师承家法，名著一时。朱缨的文学艺术修养高于其父，故而竹刻技艺也更胜一筹。在他的作品中，最有名的是"刘阮入天台香筒"。这件香筒于1966年出土于上海宝山县颜村镇的一座明代墓葬，墓主是明代万历年间的朱守城夫妇。香筒通体画面层次丰富，古松盘曲，山石嶙峋，松下有美女与老翁席地对弈，另一老者支颐旁观。山石间洞府半开，一仕女手执纨扇，面带微笑，戏逗双鹿。作品布局严谨，雕技高超，令人称绝。

《天工开物》中的木竹制作

《天工开物》中的弧矢制作

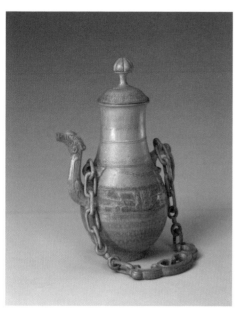

清，饕餮纹活环提梁执壶，北京故宫博物院藏

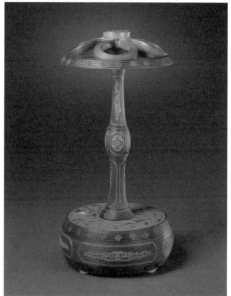

清，文竹嵌竹丝冠架，北京故宫博物院藏

朱稚征，字叔子，号三松。能画山水，精画驴，故于盆景、竹雕皆能自出心裁作画景般布置。竹雕传衍至三松，而技法愈精，声名愈盛，学之者甚众，遂使竹雕成为嘉定地区资给衣馔、家传户习的特产。清人金元钰在《竹人录》中记述他"性简远，善画远山、澹石、丛竹、枯木，尤长画驴。其雕刻刀不苟下，兴至始为之……所刻笔筒及人物臂搁、香筒，或蟹，或蟾蜍之类，当时即已宝贵"。

《竹人录》评述"嘉定三朱"的竹刻艺术："朱氏擅名竹刻，比之山阴父子，虽羲、献自有分别，然源流一也。大抵花鸟规抚徐熙写意，人物、山水在马、夏之间。画道以南宗为正法，刻竹则多崇尚北宗。盖以刀代笔，惟简老朴茂，逸趣横生一派，最易得神也。"嘉定竹刻作为一个艺术流派，最大的特点并不是技术层面的深刻透雕，而是文人的介入和作品的文化气息，自此数百年间，中国文人与竹雕发生了千丝万缕的联系，成就了竹雕艺术的发展。

竹刻与竹雕在清代得到了长足的发展，在清代传下来的竹器中可见一斑。清代竹雕刻的方法主要有阴线、阳刻、圆雕、透雕、深浅浮雕或高浮雕等，艺术形式多样，对竹根本身的特点发挥得淋漓尽致，让人叹为观止。竹雕工艺品一般和文房、文化类器具相联系，显示出在明清时期，竹文化内涵已经不局限在一般的生产和生活竹器上，而开始转移到跟文化活动相关的用具上。

清代竹雕作品有在实用竹器上的雕刻，也有纯竹雕的工艺品。相比明代，竹雕种类有所发展。具有一定实用功能的竹器主要有臂搁、笔筒、香炉、碗、盒、壶、印等常见器物，一般的杆类竹器均可以用来雕刻。纯粹的竹雕工艺品主要有竹根雕、竹竿雕等，表现的题材涉及中国传统文化的方方面面，如吉祥寓意的动植物、传统故事、神话传说等。

四、清代的工艺竹篮

工艺竹篮起源于清代的江浙一带，是我国历史上最精细的一种竹篮，是中国竹编器物的典型代表，也是传统竹器最精致的代表。工艺竹篮采用十分精致的竹编工艺，并将传统的竹篮发展出多种不同的功能和造型，进一步将竹篮细化，如菜篮、食篮、果篮、考篮（书篮）、花篮、鞋篮等，形成了极具特色的工艺竹篮。德裔美国汉学家劳佛尔在《中国篮子》一书中对中国传统竹编竹篮推崇备至，全书使用了 38 幅图文介绍了中国的竹篮等竹器[34]。

❸❹ 虽然该书的出版时间为 1925 年，书中大部分篮子拍摄的时间在清末时期。

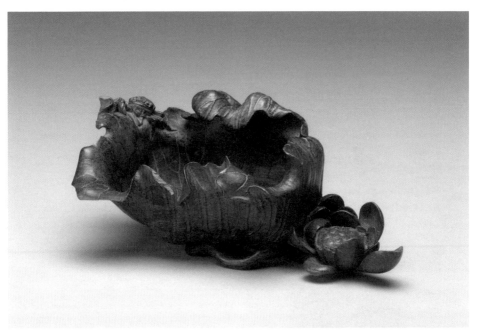

明末清初，朱雅征，雕竹荷叶式水盛，中国台北故宫博物院藏

清，《孟姜匜》铭文臂搁，北京故宫博物院藏

清，容巢，雕竹梅花臂搁，北京故宫博物院藏

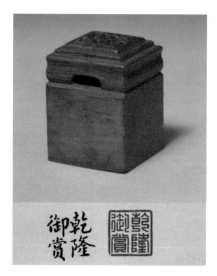

清，"乾隆御赏"竹根印，北京故宫博物院藏

清光绪年间，刘通山、刘德山兄弟秉承祖业，对竹篮的编制手法和设计工艺进行了创新。竹篮的编制方法从简单的平面打法向立体编织发展。集竹编、竹刻、铜艺、漆艺、木匠等多种工艺于一体的艺术竹篮呈现在世人面前。从记载的内容来看，浙江竹篮在清代光绪年间在制作与编织工艺上有了重大改进，从而使浙江竹篮变成当时编织工艺最讲究、制作水平最高的竹篮。如浙江的嵊州竹编，在编织技法上有挑压编、拉花编、实编、空编，编工十分精细，所用的篾丝有的可达到120根起寸的（120根篾丝每一市寸）。篮身大多层层相套，形如宝塔，因此又称为"塔篮""脱篮"或"托篮"。它一般二至三层，多的达四层或五层，上面一层往往是"朗"层。朗层用镂空编织，编篾疏朗，工整规范。在劳佛尔《中国篮子》中记载的全国各地的竹篮中也能对比出，当时的浙江地区的竹篮要比其他省份的精致。

工艺竹篮以一种集复杂编织、多种工艺于一体的形象出现，一改传统竹篮只是一般民用竹器的特征，进而跻身精品器具，成为清代"商贾显贵"喜爱的高档竹器。竹篮由日用品华丽地变为工艺竹篮。不过清代的工艺竹篮制作起来时间和人工成本都很高，需要相当大的投入，因此价格也不菲。

套篮是传统工艺竹篮中最多的一种，套篮不是一种固定功能的称呼，而是对竹篮形式的一种统称。套篮一般两只一副，可以肩挑。每只三脱，盖上一般使用漆绘工艺。肩挑的扁担也是特制的，中间厚而阔，依势至两端渐薄、渐狭。端头镶有铜质镂花装饰，一般是给喜事、寿诞和造屋人家送贺礼用的，篮内盛放食品。在劳佛尔《中国篮子》中就记录了数件清代的套篮，其形式和现在所能看到的套篮几乎没有差别，说明在清代末年浙江竹篮的制作工艺就全面发展，十分成熟完善。

食篮是送食物或礼物用的盛具，也可以外出时携带食物用，一般是两三层，编织和做工均十分精细。食篮的尺寸有大小之分，有十分精致的点心篮，有送饭或带饭用的普通食篮，也有大型食篮，须两人抬，用于祠堂祭祀、上坟时盛放菜肴之用，有三至五层。食篮的造型不限，有方形、八角形、圆形和椭圆形等，单层的层较大，以方便放置盛食物的碗盆等。

香篮比食篮略长，专门用来盛放香烛之类的供佛用具，一般在两层以上，形式有长方体和八角长方体等。其中《中国篮子》中记载的香篮制作工艺精湛，编织装饰图案精美。装饰图案中除了编织精美的花型对称图案外，还编织了"福禄""满堂"四个字，每层装饰图案都编织了精致的外框及框内线脚造型，足见编织的用心程度。另外在香篮上还绘制了卍字纹、"T"形连续纹样等，在提梁上则使用了浮雕和透雕等装饰工艺。

考篮又称书篮、文房篮或帐篮，四周和提柄镶有铜质图案，专门给文人书生盛放文房四宝和书籍之类用品。明清两代，江浙一带书生赴京赶考时，就常用这类篮子。单层考篮

精致的工艺套篮

四方食篮

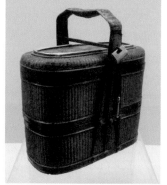

香篮

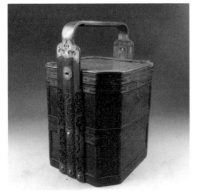

宁波地区的八方考篮

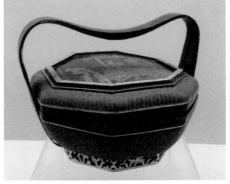

20世纪二三十年代宁波地区的八角挈篮

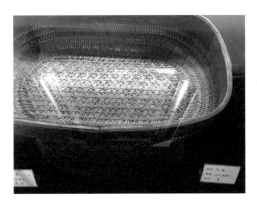

鞋篮（布篮）

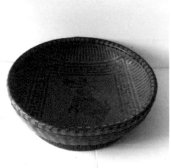

20世纪二三十年代苏州地区的鞋篮（针线篮）

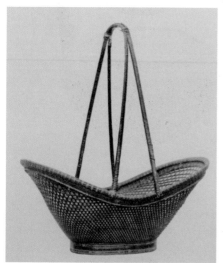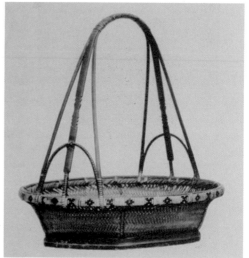

清代各式花篮

中一般内置一浅夹层，考篮打开后，先取出浅夹层。夹层一般放置笔墨等书写工具，里层放置书卷和纸等。双层考篮有方形、椭圆形等，另外还有一种八边形的八方考篮。

挈篮只有单层，篮身呈碗形，提柄如元宝，小巧精雅，一般为孩子周岁和节日时送礼物的盛具。挈篮在浙江一带具有广泛的应用，一来挈篮小巧，小巧的竹篮盛装较小尺寸物品，正适合孩子周岁所赠；二是元宝形的吉祥寓意深受人们喜爱。

鞋篮只有单层，无盖，是民间妇女做针线活的盛具，在江浙一带使用十分普遍。因为大部分针线活是制鞋，故称鞋篮。浙江丽水也有将鞋篮称为布篮。鞋篮的竹编较密，主要鞋篮是放置女红针线活用的用具，而且需要方便携带。部分鞋篮描绘红色彩绘，显然是众多嫁妆中的一件。带高脚鞋篮为鞋篮中较特别的一种，一般的鞋篮为圆形无盖竹篮，可参考民国时期的鞋篮。

花篮是用来装花的篮子，高提梁，敞口。花篮历来有传统，最早的花篮形象可以参考宋代李嵩的《花篮》以及明代计盛《货郎图》中的花篮等。花篮高挑的提梁是为了装完花以后能方便地提起来，敞口的造型则是方便装下更多的花。在遗留的清代资料中，有浙江、福建、江西、安徽等地的竹制花篮，可见花篮的使用地域广泛。

五、由功能转向装饰

清代竹器发展出成套的精致竹器工艺品，将生活中常见的竹器实用工具打造成精致的工艺品，从而进入装饰过渡的窘境。因无法走出成熟竹器体系的桎梏，它最终走向传统竹器的衰落期。

如清代的各式民用竹篮，便采用精细的竹编工艺。除此之外，竹花篮、竹食篮、竹考篮、点心篮等，其使用的竹篾都更加细密，编制手法更加多样，造型更加丰富。除却民间竹篮之外，清代宫廷使用的各式竹盒、竹盘、竹碗、竹雕等器具无不在造型上精致有加，更是出现了竹黄工艺、文竹工艺、竹胎编等工艺形式。

由功能性转向装饰性发展，竹器的实用功能被逐步忽视，有部分竹器出现了装饰性大于实用性的情况。再有甚者，纯装饰性竹器，如竹雕、竹胎编、贴黄工艺等陆续出现。

Unit 09
第九节 转型——手工业时代之后的竹器

　　传统竹器一直是依靠手工加工制作的，不论是竹编器，还是原竹制作的竹器。因此，中国传统竹器的数千年发展都是竹器的手工时代。如果说跨越中国 7000 年历史长河，经历原始社会、农业社会和手工业社会的竹器文明，仍一直处于一个漫长的"前手工时代"的话，那么时过境迁，如今竹器设计、制造及其消费、享用正与现代工业高科技手段、信息化网络环境和"低碳"生活诸求相结合，目前和将来正进入一个深刻的转型时代——"竹器后手工时代"。

　　竹器的后手工时代将会经历竹器的工业时代、竹器的后工业时代等不同的历史时期。这些时期的出现给中国竹器的发展带来前所未有的机遇和挑战，要跨越农业、华丽转型。工业时代主要是以机器生产、电力在生产和生活中的广泛运用为特征。机器生产要求原材料必须标准化，只有使用标准化的原材料，才能进行快速、批量的生产。而竹材很显然是非标准化的原始材料，竹竿自身底径和口径不统一，竹竿自身有节；竹竿为中空，壁厚不一致；不同竹竿直径不统一；不同竹竿长度不统一；竹编很难实现机器生产等特点，都是竹竿走向工业化生产的障碍。因此，从手工业时代走向工业时代，竹器加工最先需要解决的就是竹材的标准化。

第三章

Chapter 03

有个性的竹材

第一节　竹子的形态特征

第二节　有个性的竹材

第三节　加工有点难

Unit 01
第一节 竹子的形态特征

一、高达三十米

竹子属于单子叶植物中的禾本科竹亚科。它的形态特殊，非草非木，竹茎、竹竿等具有节，绝大部分竹子都是中空结构，仅有极少数实心竹。竹材具有良好的柔韧性和力学强度、硬度等，同时具备大强度和柔韧性特点，是良好的自然材料。全株分为地下茎、根、芽（笋）、枝、叶、竹箨、花与果实。竹子一般呈常绿乔木状或灌木状，有的高达 30 米，有的矮小，仅高 1 米左右；有的不能直立，枝干在地面蔓生或攀缘。如毛竹是中国栽培悠久、面积最广、经济价值也最重要的竹种，其竿型粗大，竿高可达 20 多米，粗可达 20 多厘米，壁厚约 1 厘米，宜供建筑用，如做成梁柱、棚架、脚手架等；巨龙竹是世界上已知最粗大的巨型丛生竹种，产于我国云南地区，当地人用其做水桶或大型器具，竿高 20 ～ 30 米，直径 20 ～ 30 厘米，竿下部的正常节间长 17 ～ 22 厘米，叶片长 20 ～ 40 厘米，宽 4 ～ 6.5 厘米。

二、铺开几里地

竹子根系发达，并以此维系其生命体。毛竹的根系最长可铺开几里地。它在笋期遇雨而长，成长迅速。其成长的特点是每一节都会独立地向上长，等长到成竹之时就戛然而止地停止生长，但三五年后，会突然发力再次疯长。如果在夜深人静的时候来到竹林间，或许能听到它拔节而长的声音。这样的描述并不夸张，因为它的成长速度可以达到每天 60 厘米。在肉眼看不到的土地层中，毛竹疯狂汲取自己成长所需的养分，这或许便是生命的神奇与不朽之处。

三、结构挺特别

竹子的结构特点十分符合它在自然界的受力需要。如果将竹材纵向劈开，便可看到竹壁、竹节、节隔三个组成部分。其圆筒外壳称为竹壁，竹壁上的两个相邻的环状突起是它的竹节，在竹竿空腔的内部竹节位置上，存有一个坚硬的板状横隔，这便是节隔，它的作

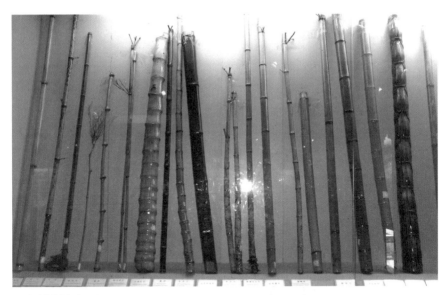

不同竹种的竹竿标本

巨龙竹与后面的普通小竹的对比

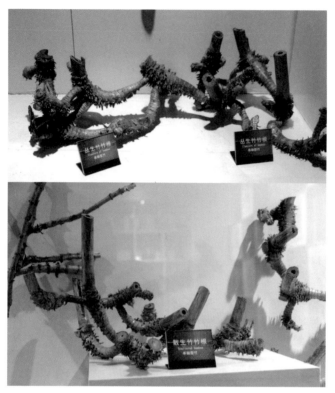

不同类型的竹根系统

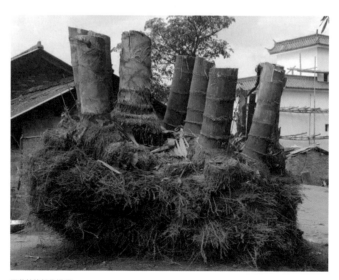

巨龙竹的部分根系

用主要是为了增强竹竿强度。而如果将竹材横向锯断，就可细观到其内部构造。结构从内向外依次为竹青、竹肉、竹黄。竹青是竹壁最外层部分，组织结构紧密，由抗拉强度很高的纤维质构成；竹黄组织结构疏松，质地脆弱；竹肉位于竹青与竹黄之间，由纤维管束及基本组织构成。从显微镜里看，横切面上的纤维管束就像是一瓣瓣四叶草的叶子。如果你的身边恰好有一台显微镜，那么，它的内部组织构造就一览无余，自外向内你会依次看到竹青、竹肉和竹黄的结构。

四、肌理有特色

竹材肌理主要分为自然肌理和编织肌理两种。自然肌理又分为竹节肌理、表皮肌理、竹鞭肌理、根部肌理、纵剖肌理和横截肌理。竹子的自然肌理优美丰富。

竹节肌理是竹子表面最鲜明的视觉特征，其自然分布的突出线条，除给人一种自然的韵律美和节奏美外，还能突出竹子"节"的性格。竹表皮肌理平整光滑、清凉细腻、光泽度高，给人以干净、清爽、返璞归真之感。竹鞭肌理呈横状纹路，竹材根部纹理丰富，多以钉状纹为主，硌岢不平。竹子的纵剖肌理顺畅自然，在靠近竹节处则会出现丝状、线状等肌理特点，横截肌理也极具美观性，其横切面上会呈现出深色麻点状，这些都是竹纤维和维管束的断面。

其次，竹编织肌理可谓千变万化，因竹篾本身的柔韧性及中国数千年竹编工艺的流传而十分丰富，能模拟各种肌理效果，凹凸感更加强烈。无论是细腻还是粗糙，平面还是立体，它均能有效模仿。

竹材纤维管束横切面

竹材的内部结构与纤维管束[1]

竹材的肌理

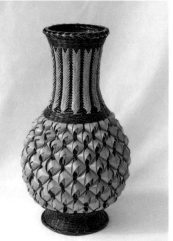

❶ Hisao-chen, You. Kuohsiang Chen. *Application of Affordance and Semantics in Product Design* [J]. Design Study, 2007(1):23-24.

Unit 02
第二节 有个性的竹材

竹子是一种特别有个性的材料，不同于自然界中的木材、石材和泥土等材料，也不同于现代的钢材、塑料、玻璃等材料。特别是竹材和木材，看似很接近，实际上，同木材相比，竹材有着自己强烈的特点和个性，的确是与众不同的一种材料。

一、挺自然

自然性是竹材的最基本属性。人类对材料的利用历史中，后者有天然材料、加工材料、合成材料、复合材料、智能材料等几种。竹子是最早被人类利用的天然材料之一。

对于现代人类来说，自然性是一种很重要的特性。不管是出于对自然的向往，还是出于生态环境被破坏后对自然保护的认同，现代人类对自然有着前所未有的亲和力。"在当今的许多领域，自然与设计密切相关。我们到商场选择带花的装饰织品，或用自然纤维编织的平纹布料、灯芯绒或黄麻地毯、实心木料制作的家具、不含'合成纤维'的纯棉布、'环保型'洗涤剂或洗衣粉以及节能灯泡……我们期望通过这样的选择，更加贴近自然。"[2]对自然性的需求，在这段数十年前英国学者的话里面我们可见一斑。随着中国的现代化进程不断发展，中国也会出现同样的情况。

二、不规则

不规则性是竹材的另外一个特点。竹材虽然主体是圆形，但是竹子中间有节，整个竹竿是不均匀的。竹竿的底部竹壁比较厚，一般的毛竹可以达到20毫米，而梢部壁厚仅有2~3毫米。同时，竹鞭、竹根、竹枝等更是自然随意的形态，这些自然形态基本上都是不规则的形态。竹材的壁厚方向也存在一定程度的不均匀性，最外层的竹青组织细密，质地坚硬，表面光滑，附有一层蜡质；内层的竹黄组织疏松，质地脆弱；中间的竹肉性能是介于竹青和竹黄之间的。

❷ ［英］艾伦·鲍威尔.自然设计［M］.王立非、刘民、王艳译.南京：江苏美术出版社，2001:8。

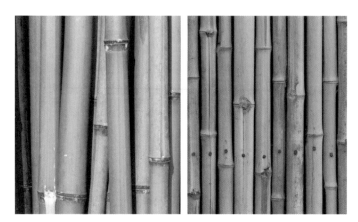

新老竹的自然肌理

竹材直径大小、壁厚、节长等各方面都不完全规则

三、中间空

除极少数竹种是实心的以外，绝大多数竹子的竹鞭、竹根、竹竿、竹枝都是中空的。

中空性是竹材的一个典型特点，中空性既是竹材的优势，也是竹材的一个劣势。优点在于中空性使竹材轻质，劈裂后便于加工、便于编织，而且中空具有导流性以及可漂浮性等特点，使竹材在这些领域的应用很方便。但同时，竹材的中空性使竹材积材很少、难于整体加工，特别是难于像木材那样进行整体的切分加工，很难形成板材，这样竹材的利用有限。

正因为竹材的中空，把竹材的利用推向了基于中空特性的"空性"设计。经过数千年的利用，人们发现竹材具有优越的可劈裂性，使得竹材可以变成相对柔软的竹片；再纵向地细分，竹片可以变成柔软的竹篾。利用柔软的竹片或者竹篾进行编织，可以做出人们所需的各种器具。正是通过对竹编的利用开发，人们发现生活中的很多地方并不需要完全密封的竹编器具，而且细密的竹编很费时费力。这样，为了经济实用的考虑，人们逐渐把竹编编织得稀疏一点，这样既能完成同样的功能，又省时省力省材料，而且也不那么笨重。

四、有韧性

竹材内部有一种天然纤维，是继棉、麻、丝、毛之后的第五大天然纤维，一种环保的纤维新材料。其性能优异，具有高强度、高模量、重量轻、吸湿透气、隔音隔热、抗菌除臭、抗紫外线及防辐射等独特性能，其弹性模量与玻璃纤维相当，抗拉强度是钢丝的2~3倍，重量仅为钢丝的1/10左右，透气性比棉纤维强3.5倍，抗紫外线是棉纤维的41.7倍，除臭率达93%~95%，抗菌率在99%以上。作为第五大天然纤维，竹纤维在各方面的性能都是非常优越。

竹纤维在顺纹方向上排列整齐，纤维层宽，密度不大，组织致密，力学强度优良，能承受较大拉力或者压力，实现较大的承载能力。竹纤维特殊的材料特性，决定了竹材作为一种材料，是既柔且刚、具有良好的韧性和弹性的天然材料。虽然竹子不同部分的粗细大小不一，在受力大小上会有变化，但总体来说，竹子的韧性在各种自然材料中是非常优秀的。

五、各向异性

各向异性是借用力学上描述材料的一个术语，在这里不仅仅指竹子在力学上的各向异性，如竹竿的横向、纵向以及弦向的受力向异性，也是指竹材在横向、纵向以及弦向形态方面的各向异性。由于竹材中的维管束走向平行且整齐，纹理一致，没有横向联系，竹材的纵向强度大，横向强度小，以至于竹材纵横两个方向的强度比约为 30∶1，而一般的木材只有 20∶1。

上述五点是竹材的一般特征，实际上，材料的特性也会随着材料加工和使用的变化有所变化。如在对竹竿进行各种切分以后，切分后的竹材作为一种设计原始材料，这些原始材料的供给会有一定的差异。

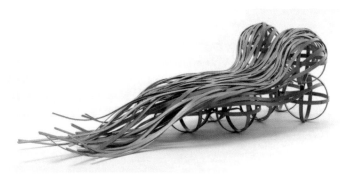

"流"椅，范承宗设计

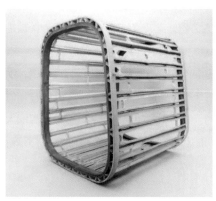

竹凳，范承宗设计

Unit 03
第三节 加工有点难

一、老手艺费时费工

竹材跟其他材料相比更具柔韧性，所以可进行各种编织活动。"竹编艺人通过对竹丝篾片的挑、压、弹、插、绕、穿、贴等技法，创造出各式编技法图案，常见的有十字编、人字编、圆面编、装饰编及弹插编织等。目前竹编品种多达 10,000 余种。"[3] 竹编成品的色彩表达很是丰富，除了常见的竹材木身的色彩，如青、绿、黄、紫、间混色等，还可以对竹篾进行染色处理，这样的色彩就更丰富，如战国出土的竹扇、竹笥等就染过红黑两色。不同的搭配有的清新淡雅，有的富丽庄重。

几千年的开发利用中，很大一部分都是对竹材进行剖篾处理，再进行编织成形。这一方法虽然在过去的几千年里为人们生活生产做出了重要的贡献，但是不能适应现代工业加工高效的要求，不能实现量产，不能实现快速生产。国内目前开发了不同类型的编织用机械，但是只能做基本的十字编、人字编的平面编织，不能做更精致和复杂的造型。因此，传统手工编织的竹器在当今社会只能出现两种形式：一种是简单编织的传统造型生活竹器，使用人群主要分布在乡村，虽简单手工编织但却也很花功夫，且售价很低，导致传统竹编艺人越来越难以维持生计；另外一种是手工打造的相对高端的竹器，如手工编织的竹编手提包、竹茶具等，制作精美，造价较高，受众人群相对较小，走小众的路线。

但不管怎样，竹材的传统编织加工方式在现代工业加工模式下，是难以为继的，加工的人力和时间成本都较高；另一方面，对于细致的竹编和特殊的编法，现代机器加工还不能达到运用自如，是比较困难的一种加工工艺。

二、新工艺遭遇不规则

竹子因其自身的不规则性，如竹节、中空、节与节间的不规整等，给竹材的现代工业

❸ Ted Jordan Meredith. *Baboo for Gardens* [M] .Portland: Timber Press, 2001: 196.

加工增加了难度。因此，现代加工的主要思路就是首先去除竹材的不规则特性，将原本中空、不规则的竹材规整化，变成有尺寸和性能规格的标准材料。除去现有的锯、剖、刨削、编织等工艺外，竹材规整化的主要工艺有重组竹成形工艺、竹木复合集成材成形工艺、竹胶板加工工艺以及模压热弯成形工艺等。

竹材的弹性、硬度和耐磨性能都较好。不论是竹材主体，还是劈裂后的竹片、竹条，都拥有良好的弹性。但其塑性并不尽如人意，尤其早期热弯成形技术还不成熟时，其塑性空间其实很小。这点借助于当下的一些模压工艺，可得到极大改善。尤其是在制作一些尺寸较小、曲度高和较复杂的工艺部件时，这项技术就显得尤为重要。

竹材是一种可燃的有机材料，耐燃性较差，也不具备电和磁的相关性能。绝干竹材是一种很好的绝缘材料，但在遇水或通气不良的湿热条件下，它很容易变形、腐烂。因为竹材本身含有很多半纤维素、淀粉、蛋白质、糖分等营养物质，所以容易遭受虫蛀或病腐。

另外，不同竹种组织密度不同，也给竹材的现代加工利用增加了很多不便之处。而且在其生长过程中，竹材部位和生长时间不同都会影响到其密度值。如果按照现代材料加工利用的要求，竹材不同部位不同密度的特点是不可控的，最好的办法就是通过对竹材加压，让不同部位的竹材压紧压实，实现密度基本趋同。

现代加工最重要的特点和要求就是符合工业化机器的批量化生产，生产加工原材料要符合标准化构件的要求，才能做到生产加工效率高。但是竹子本身恰恰是不规则的，不论长短、粗细、壁厚等都无法统一，不能满足现代工业生产工艺的要求。因此，现代加工中常用的办法就是将不规则的中空竹子加工拼接成标准化的面板，让不方便加工的竹子变成适合现代加工的竹板材，再以竹板材为基础进行二次设计、加工成形。

第四章

Chapter 04
一根竹子看竹器

第一节　无所不包的中国传统竹器

第二节　竹鞭神器

第三节　竹根更神奇

第四节　百变竹竿

第五节　从竹竿到竹篾——无所不能的竹编

第六节　竹编工艺的精细极致——瓷胎竹编

第七节　竹枝也有大用

第八节　还有更多

Unit 01
第一节 无所不包的中国传统竹器

一、中国传统竹器品类体系

　　1896 年 A.B.Freeman Mitford 在其《竹子花园》（*The Bamboo Garden*）一书中曾这样描述中国以及日本的竹子应用情况："竹子具有极重要的价值……它（竹子）可以是房子的框架和屋顶。同时又可制作成纸，做成窗纸和雨篷，做成走廊上的百叶窗。他的床、桌子、椅子、碗橱和许许多多的家具上的小物件都是用竹子来做的。把竹子削切成碎片填进他的枕头和被褥。小贩们的量具，木匠的尺子，农民的水轮和灌溉用的管子，装鸟、蟋蟀或者其他小虫子的笼子……这些都来自同一源头。船夫的竹筏，撑竹筏的工具，他的绳索、蓬席、用来加快速度的桨；上朝官员、新娘等坐的轿子，坟墓里的棺材；刽子手行刑的残忍工具，懒洋洋的画家们用的扇子和阳伞，士兵用的矛、箭筒和箭，书法家的笔、学生用的书、艺术家的画笔、绘画最喜欢的素材，乐师的笛子、口琴、弦拨以及各式各样有着奇怪造型的乐器和奇特的声音——都是用竹子制造的。"[1]

　　不言而喻，中国的竹类产品从摇篮到棺材，无所不包。《中国竹器·竹器品类》一书曾对竹类产品做了系统总结，将中国竹类产品分为日用竹器、竹灯具、竹家具、生产竹器、交通竹器、文房竹器、竹乐器、竹工艺品、建筑室内竹器、景观户外竹器等几大类。[2] 其中的每一类都有数十种甚至成百上千种不同的竹器品种，既有传统的手工竹器，也有现代工业加工的竹器，还有手工制作和现代工业加工相结合的各类新式竹器，既能批量生产，又具有传统手工竹器的细致和情怀。

❶ Ted Jordan Meredith. *Bamboo for Gardens*[M]. Portland: Timber Press, 2001, 196.
❷ 张小开，张福昌. 中国竹器·竹器设计 [M]. 合肥: 合肥工业大学出版社，2019。

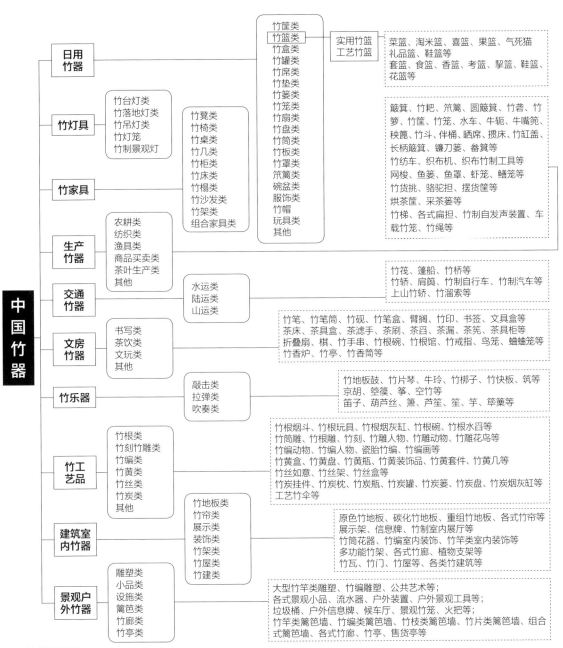

中国竹器

日用竹器
竹筐类
竹篮类 — 实用竹篮 / 工艺竹篮
竹盒类
竹罐类
竹席类
竹垫类
竹篓类
竹笼类
竹扇类
竹盘类
竹筒类
竹板类
竹罩类
筑篱类
碗盆类
服饰类
竹帽
玩具类
其他

实用竹篮：菜篮、淘米篮、喜篮、果篮、气死猫礼品篮、鞋篮等
工艺竹篮：套篮、食篮、香篮、考篮、挈篮、鞋篮、花篮等

竹灯具
竹台灯类
竹落地灯类
竹吊灯类
竹灯笼
竹制景观灯

竹家具
竹凳类
竹椅类
竹桌类
竹几类
竹柜类
竹床类
竹榻类
竹沙发类
竹架类
组合家具类

生产竹器
农耕类
纺织类
渔具类
商品买卖类
茶叶生产类
其他

农耕类：簸箕、竹耙、筅篱、圆簸箕、竹耋、竹箩、竹筐、竹笼、水车、牛轭、牛嘴箢、秧篼、竹斗、伴桶、晒席、掼床、竹缸盖、长柄簸箕、镰刀篓、畚箕等
纺织类：竹纺车、织布机、织布竹制工具等
渔具类：网梭、鱼篓、鱼罩、虾笼、鳝笼等
商品买卖类：竹货挑、骆驼担、摆货筐等
茶叶生产类：烘茶篮、采茶篓等
其他：竹梯、各式扁担、竹制自发声装置、车载竹笼、竹绳等

交通竹器
水运类
陆运类
山运类

水运类：竹筏、篷船、竹桥等
陆运类：竹轿、肩篼、竹制自行车、竹制汽车等
山运类：上山竹轿、竹溜索等

文房竹器
书写类
茶饮类
文玩类
其他

竹笔、竹笔筒、竹砚、竹笔盒、臂搁、竹印、书签、文具盒等
茶床、茶具盒、茶滤手、茶刷、茶笤、茶漏、茶笔、茶具柜等
折叠扇、棋、竹手串、竹根碗、竹根馆、竹戒指、鸟笼、蛐蛐笼等
竹香炉、竹亭、竹香筒等

竹乐器
敲击类
拉弹类
吹奏类

竹地板鼓、竹片琴、牛玲、竹梆子、竹快板、筑等
京胡、箜篌、筝、空竹等
笛子、葫芦丝、箫、芦笙、笙、竽、筚篥等

竹工艺品
竹根类
竹刻竹雕类
竹编类
竹黄类
竹丝类
竹炭类
其他

竹根烟斗、竹根玩具、竹根烟灰缸、竹根碗、竹根水盂等
竹筒雕、竹根雕、竹刻、竹雕人物、竹雕动物、竹雕花鸟等
竹编动物、竹编人物、瓷胎竹编、竹编画等
竹黄盒、竹黄盘、竹黄瓶、竹黄装饰品、竹黄套件、竹黄几等
竹丝如意、竹丝盒等
竹炭挂件、竹炭枕、竹炭瓶、竹炭罐、竹炭篓、竹炭盘、竹炭烟灰缸等
工艺竹伞等

建筑室内竹器
竹地板类
竹帘类
展示类
装饰类
竹架类
竹屋类
竹建类

原色竹地板、碳化竹地板、重组竹地板、各式竹帘等
展示架、信息牌、竹制室内展厅等
竹筒花器、竹编室内装饰、竹竿类室内装饰等
多功能竹架、各式竹廊、植物支架等
竹瓦、竹门、竹屋等、各类竹建筑等

景观户外竹器
雕塑类
小品类
设施类
篱笆类
竹廊类
竹亭类

大型竹竿类雕塑、竹编雕塑、公共艺术等；
各式景观小品、流水器、户外装置、户外景观工具等；
垃圾桶、户外信息牌、候车厅、景观竹笼、火把等；
竹竿类篱笆墙、竹编类篱笆墙、竹枝类篱笆墙、竹片类篱笆墙、组合式篱笆墙、各式竹廊、竹亭、售货亭等

各式各样的竹产品

二、日常生活中的竹器类别

生活竹器通指日常生活需要的各种竹器，一般由日用品、灯具、家具、服饰用品、玩具、休闲用品等组成，是日常生活中必不可少的用具。这一类竹制用具在生活中很常见，品种也最丰富。

传统的日用品竹器主要有竹筐类、竹篮类、竹席类、竹篓类、竹扇类、竹筒类、笠类等，基本上以竹编工艺为主，以其他的竹竿、竹片类制作工艺为辅。现代的日用竹器主要有竹集成材类、竹板材类、竹片材类、竹编类等，以竹集成材和现代竹胶合板等为基础的板材类竹器制造工艺为主，以竹竿类、竹编类制作工艺为辅。板材类的竹集成材是符合现代机械加工的原材料，因此现代机械加工的竹器大部分以竹集成材为基础，如竹菜板、竹碗、竹盘、竹盆等。

根据目前收集到的竹器来看，日用品竹器可以分为至少 19 种不同的类别，每一种类别中又可以根据不同的功能、造型、制造工艺等特点细分成数个到 10 余个品种。如竹筐类就分为圆竹筐、圆底框、圆筒筐、椭圆筐、方竹筐、扁竹筐、收纳筐、套筐、毛巾筐、擦鞋筐、酒坛筐等至少 11 个不同的品种。竹篮类竹器可以根据功能细分为实用竹篮和工艺竹篮等，而实用竹篮可以有菜篮、淘米篮、喜篮、果篮等至少八种篮形。不同类别的众多品种日用竹器形成了竹器品类中最丰富的竹器。

竹灯具的主要类型有竹制台灯、竹制落地灯、竹制吊灯和竹灯笼、竹景观灯等，其中台灯、落地灯、吊灯和景观灯是现代新型灯具，竹灯笼是传统灯具。竹材依据不同的造型特点可以分为竹编类、竹竿类、竹皮类（即竹片）、竹筒类、竹丝类和竹集成材类。这样不同的竹材结合不同的竹灯产生了 10 余种不同类型的竹灯具。在不同类型的竹灯具中，竹编、竹丝等竹灯具因为有孔洞存在，能够产生丰富的光影效果，这一类竹灯具氛围营造能力最强。竹皮类灯具虽然不能产生丰富有层次的光影效果，但是竹皮较薄，具有良好的透光性，灯具打开后能够映衬竹皮精美的材质肌理效果，也是一种特别的审美感受。竹竿、竹筒类竹器虽然没有良好的透光性和孔洞效应，但竹竿和竹筒具有竹子独特的形态，也能产生较好的设计感。竹集成材类灯具的竹材原材料是标准件，易于加工，具有批量化生产的优势，但是竹集成材灯具的缺点就是灯具没有孔洞、光影效果的营造能力较弱，而且视觉上灯具的厚度更大，灯具也更厚重。

竹家具是竹产品的一个重要类别，也是竹材制作的较大尺寸的器物，主要可分为竹凳类、竹椅类、竹桌类、竹几类、竹柜类、竹床类、竹榻类、竹沙发类、竹架类及组合家具等。从竹家具的制作材料类型来看，几乎所有的竹家具都有竹竿类、竹条类（竹片）、竹板材类等，偶见竹编类家具。而竹丝类在家具中使用得很少，这类材料在家具的体量级别上使用有困难。

表 1 日用品竹器的类别

序号	类别	包含种类
1	竹筐类	圆竹筐、圆底框、圆筒筐、椭圆筐、方竹筐、扁竹筐、收纳筐、套筐； 毛巾筐、擦鞋筐、酒坛筐；
2	竹篮类	实用竹篮：菜篮、淘米篮、喜篮、果篮等； 工艺竹篮：套篮、食篮、考篮（文房篮、账篮）、香篮、挈篮、鞋篮、花篮等
3	竹盒类	收纳盒、鞋盒、针线盒、糖果盒、竹箸盒等
4	杯罐类	水杯、刷牙杯、茶杯、竹盏、调料罐、厨房储物罐、存钱罐、刀架等
5	竹席类	竹编席、竹条席、竹麻将席、竹笪等
6	竹垫类	竹编垫、竹片垫、竹块垫、竹板垫等
7	竹篓类	背篓、发篓、鱼篓、蛐蛐篓、茶篓等
8	竹笼类	筷笼、蒸笼、挂笼、鹅笼等
9	竹扇类	折叠扇、竹编团扇、竹片材扇、方扇、芭蕉扇等
10	竹盘类	方竹盘、圆竹盘、高足盘、竹席盘、竹箸盘、水果盘、竹集成材果盘等
11	竹筒类	打酒桶、水烟筒、虾滑筒等
12	竹板类	竹菜板
13	竹罩类	菜罩、烘衣罩等
14	笊篱类	竹漏勺（浅底、深底）、茶漏、饭捞等
15	碗盆类	竹编碗、竹筒碗、竹集成材碗、烘火盆、脸盆、脚盆等
16	服饰类	竹衣、竹编手提包、竹鞋、竹篦、竹制胡梳、竹纤维衣等
17	竹帽类	竹编安全帽、竹编圆凉帽、斗笠（尖斗笠、圆斗笠）、竹箬帽、渔民帽、折叠遮阳帽等
18	玩具类	动植物形象玩具、声响类玩具、竹球、竹蜻蜓、风筝、竹玩具装置等
19	办公类	名片盒、竹制键盘、竹制鼠标、竹制计算器、竹制 u 盘、竹制保护套等
20	其他	竹枕、竹牙刷、竹刀叉、竹勺、竹枝晾衣架、竹筷、水果签、竹枝扫帚、竹丝刷、竹编水瓶套、多功能手杖、竹椪、竹夹、遥控器座、杂志架、茶壶桶

竹竿类、竹条类家具是较传统的家具制作形式，一般使用大小竹竿或竹片围合成各类家具，或者两者搭配，使用竹竿制作家具的框架结合，使用竹片制作平面和立面部分；竹板材类等竹集成材家具是现代新型竹家具的代表，将传统竹材转变为标准化尺寸的竹板等型材，再使用竹板型材二次加工，根据传统木家具的制作手法一样制作竹制板材家具。

中国的竹类产品数以万计，应有尽有。但无论怎么变化，竹器都是由一根竹子来实现。竹子的全身都是宝，都可以开发作为器物。一根竹子主要包含竹鞭、竹根、竹竿、竹枝、竹叶、竹箨等部位，不同部位竹材的主要特点有差别，如：竹鞭具有更强的韧性和强度，硬度更大；竹根具有特殊的竹节组织和根须肌理；竹竿具有横、纵切分利用的良好基础，可以整体利用，也可以切分成篾编织加工利用；竹枝适合无序、自然地叠加肌理与造型效果，同时也可以切断穿连使用；竹叶不同于竹材本身，具有薄片式材料的特点；竹箨防水防潮，可以随意弯曲成形。另外竹子还可以提取竹纤维、制作成竹炭等材料。竹纤维作为第五大天然纤维，具有良好的纺织品特性，可以制作衣服等；竹炭则具有一切炭化材料的特点，具有高吸附性、高硬度的特点。因此，本书对竹器进行分类源于一根竹子的结构，从一根竹子的利用分析各种竹类产品。

Unit 02
第二节 竹鞭神器

吸收养分的地下茎称为竹鞭，竹鞭质地坚硬、韧性大、不易折断。竹笋就从上面生出，食用部分为初生、嫩肥、短壮的芽或鞭。

竹鞭的造型独特，柔韧性好，具有良好的可塑性，质地坚硬，具有良好的耐磨性等特点，一般被用来制作尺寸较小的工艺摆件、挂件或者把手一类的部件，如提包、生活用品类的把手等；由于形态独特，竹鞭还可以用来制作各种造型的饰品或花器；另外，竹鞭质地坚硬并且中空可以通气，还常被用来制作短杆、长杆烟斗等。

因此，作为一种生活中常见的竹类产品，竹鞭类产品主要有竹鞭饰品、竹鞭烟斗、竹鞭花器等。不论什么类型，竹鞭类竹器都显得独具个性、造型特别，是一类出其不意的神器。

一、竹鞭工艺品

竹鞭的自然肌理造型独特，受限于形态和直径较小，竹鞭首先非常适合制作成各种不同的工艺品摆件，常见的如小竹梯、水车、风车、自行车等各式的以长条形原料为基础制作的器具，极具装饰性。另一方面，竹鞭还可以被用来设计制作手镯、手链、项链等不同形式的饰品，用以展现使用者独特的个性品位，也别有一番风味。

竹鞭质朴的造型和色调，还很适合作为花器。自然质朴的竹鞭，可以衬托花儿的色彩缤纷与绚丽。人们甚至可以利用竹鞭的柔韧性特点将竹鞭编织成花篮的形状，形成连续的竹鞭形态肌理效果，具有特殊的装饰性，再进行花艺装饰。

二、竹鞭烟斗

竹鞭类竹器的最大特点就是造型特别、与众不同。其装饰性特色浓郁，不论是什么类型的产品，只要和竹鞭独特的造型结合，便会产生强烈的个性和竹鞭特有的魅力，具有特别的视觉感受。竹鞭烟斗便是这个典型的代表，兼有实用和独特个性的特点。

三、竹鞭提手

　　竹编制作的实用品主要是把手、手柄等，如常见的烟斗柄、伞柄、提包的提手、水舀的手柄、小工具的手柄等。由于造型特别，加上竹鞭在不断的使用中，随时间的流逝，在人手和体温的打磨下，包浆效果会越来越好，色泽自然而又有光泽。

　　一个普通的手提包，换上一副竹鞭提手，竹子的自然韵味和竹鞭的独特造型便立刻改变了原有手提包的感受与品位，个性满满。

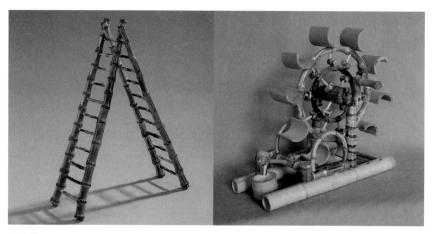

工艺摆件

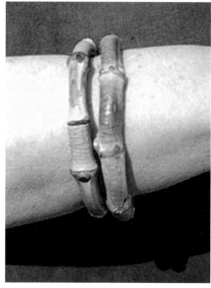

佩戴饰品

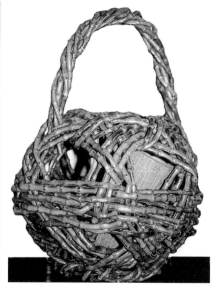

花器

烟斗

把手

Unit 03
第三节 竹根更神奇

一、比竹鞭多变

　　竹根一般是指竹子的秆基部分。因竹材品种不同，竹根大小也会有所差异。毛竹、巨龙竹等竹品的根系较为发达，其直径可达几十厘米；小些的竹根只有手指头粗细，甚为娇小。同时，竹根形态则由粗到细，从规整到歪扭，千姿百态，形态各异。除此之外，根部竹须盘根错节，分布细密，别具一格，设计处理时可发挥空间更大。但其成品种类有些许局限，多被制成装饰品或者艺术品，如花器、竹根雕等。利用其中空特性，竹根还可以作为器具存在，如花器、盒子、烟斗等。

　　同竹鞭相比，竹根既具有竹鞭的造型和材料特点，又在造型能力和尺寸变化上更丰富。特别是竹根的整体造型不再是一个圆柱形，而是一个中空的"纺锤形"，这一"纺锤形"还带有一定的弯曲造型变化，不同的竹根在尺寸上有较大的变化，可以从直径几厘米到直径几十厘米，这样的尺度决定了竹根的应用面更大。另一方面，竹根除了竹鞭具有的有节、有凸点、中空等要素外，还有大量的根须，从而使得竹根更适合做雕刻，竹根雕便是竹根区别于竹鞭、竹节等其他竹材部位的重要艺术形式。

二、竹根雕

　　竹根雕是竹刻家族中的一个支脉，是以竹根为材料雕刻而成的传统工艺品，具有独特自然的制作工艺、质朴高雅的审美特征。

　　根据史料，竹根雕艺术最先出现于南齐，《南齐书·明僧绍传》中，曾有齐高祖赠竹如意给明僧绍的记载。然而，竹根雕真正兴盛时期是在明末清初，清中期达到高峰。当时主要产地是今上海市嘉定区和江苏省南京市，曾有"嘉定派"与"金陵派"之分。嘉定派的代表人物是创始人朱鹤，号松邻，他的作品《西园雅集图笔筒》被乾隆帝收入内宫，并御题"高枝必应托高士，传形莫若善传神"。他并与其子朱小松、孙朱三松，并称三松，"皆得家法巧思、务求精诣，而益臻神妙"。在朱氏三松的影响和带动下，嘉定的竹刻艺术地位居全国之首。朱氏门下的竹刻多以器物为主，而雕刻人物的高手当属封氏三兄弟——锡禄、锡璋、锡爵，其中首推锡禄。康熙二十四年（公元 1685 年），锡禄、锡璋同时入京"以艺

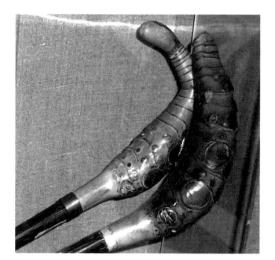

竹根制作的拐杖

典型的竹根雕

植养心殿"，专门为宫廷制作竹根雕。金陵派的代表人物是濮澄，字仲谦，明万历十年（公元1582年）生。张岱所著的《陶庵梦忆》谓其"以不事刀斧为奇，经其手略刮磨之而遂得重价"。

竹根雕由于其材料的特殊性，壁薄心空，外硬内软，可塑空间不大，雕刻过程中稍不留神就会凿穿成废品。其雕刻技法主要是立体圆雕，辅以深浮雕。一件竹雕作品的优劣，不但要看造型、材质、肌理、制作工艺效果等，而且要看其立意高雅有内涵、构思巧妙有个性、神韵传达要准确等更深层次的表达。

三、竹根印章

竹根印章的出现应在明清时期，受到传统竹刻的影响而逐渐发展起来。"大约受竹刻艺术的充分发展而催生，竹印于明清渐开风气……褚德彝《竹人续录》中提及曾见明代竹印，清毕泷《广堪斋印谱》中定为元代金栗道人顾阿瑛所刻'玉山完璞'印，注为'竹根印，象钮'……"[3]

乾隆四十五年（公元1780年）八月十八日，年已七十的乾隆皇帝在承德避暑山庄澹泊敬诚殿，接受大臣官员的庆贺。江苏学政彭元瑞因贺皇上七旬万寿，镌刻"古稀天子之宝"，撰进颂册。乾隆帝自诩千古之中唯一年登古稀的君主，特撰写《古稀说》："余以今年登七帙，因用杜甫句刻'古稀天子之宝'，其次章而继之曰'犹曰孜孜'。盖予宿政有年，至八旬有六即归政而颐志于宁寿宫，其未归政以前，不敢驰夕惕。犹曰孜孜，所以答天庥而励己躬也。"

竹根印是一类特殊又少见的文化类竹器，属于小众类的竹器产品。即便小众，但一般接触到竹根印的人，都会被竹根印独特的个性和美感触动。历史上乾隆帝就很喜爱竹根印，有历史考证的乾隆用竹根印章有"烟雨楼""古稀天子之宝""犹曰孜孜"等。目前能看到的竹根印都是保留竹根原有的材料质感和肌理效果，一般用于闲章。

四、竹根容器

尺寸较大的竹根，只要切开，横放便是容器，经过打磨后的竹根表面带有原始竹节的韵律和竹须根的独特形态，是一种利用竹根自然肌理效果的装饰性容器，独具个性与品位。

❸ 恽丽梅.竹上印——故宫博物院藏竹印检索[J].紫禁城，2013（6）：60-74。

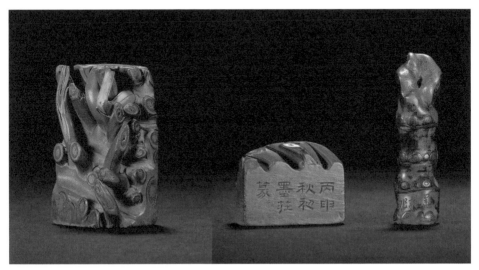

清，竹根印章

另外竹根具有竹材质地坚硬的特点，经久耐用，可以说是用与美的结合。如常见的各种竹根托盘、竹根篮等，都是利用这一原理来制作具有一定功能的装饰性用具，一般都和茶具及饮茶有一定的联系。

竹根还可以制作成碗、罐一类的容器，尺寸较大的毛竹、刚竹、凤尾竹等都可以用来制作这一类器具，质地特别，包浆以后更是精美绝伦。它虽是实用工具，但也无异于一件精美的竹雕作品，竹根的美感显露无疑。

五、竹根花器

国内对于花器的开发和普及还处于发展阶段，同我国的近邻日本相比，我国的花器民众普及率还比较低。不过随着我国生活水平和大众审美的逐步上升，花器也越来越受到大家的欢迎。实际上，我国在唐宋时期就有制作花器的习惯，著名的如宋代李嵩的《花篮图》、元代钱选的《花篮图》等，都生动展现了我国古代插花艺术的审美水平，插花是地地道道的中国传统文化艺术形式。当然，《花篮图》中插花用的一般是竹或藤编织的篮子，基本上也是竹器的一种。

和花篮一样，竹根也可以作为花器。竹根花器可以分为两种，一种是沿着竹根向竹竿的方向（即竹根的上半部分）开发的带竿花器，一种是沿着竹鞭方向（即竹根的下半部分）的花器。不论是哪一种花器，都已经有成形的模式进行创作。带竿竹根花器整体上呈直线型，保留部分须根，并在竿上开口，以丰富花器的造型；另一种竹根花器主要呈现出曲线型，因为竹根本身具有"纺锤形"造型，利用"纺锤形"可以展现出不同审美特征的花器。

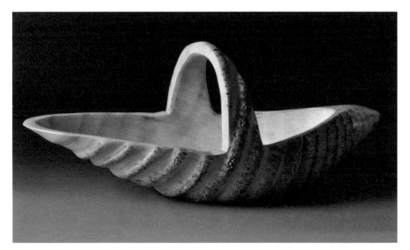

竹根盘

竹根小罐

竹根花器

Unit 04
第四节 百变竹竿

竹竿是竹子利用最主体的一部分，这一部分所涉及的竹类产品种类极多。可以说，人类对竹子的利用大部分都是集中在对竹竿的利用上面，不同于竹鞭、竹根、竹枝，竹竿是竹材的主体部分，是竹材利用最广泛、开发最丰富的的部分。

一、整根用

整根竹竿的利用，主要体现在建筑、景观公共设施等方面，大尺寸的竹竿可用于大尺寸的景观设施、建筑、桥梁等，小尺寸的竹竿则可用于室内装饰、大型家具等。竹竿直接利用的基本特征是几米至 10 米的长度，具有自身重量小、力学性能优良等特点。2010 年上海世博会中的"德中同行之家"就是采用竹子制作的大型建筑，是整根竹竿利用的代表性作品。

整个"德中同行之家"展馆的顶部由 96 根每根高 8 米、直径超过 22 厘米的玉龙竹支撑。"把竹子元素融入建筑将成为一种新的创新艺术，同时也创造了运用天然环保材料进行独特创作的机会，""德中同行之家"的建筑师 Markus Heinsdorff 表示，"选用竹子作为展馆的建筑材料主要是考虑到竹子是最佳的天然环保建材，而且这与'德中同行'的活动主旨相吻合。"此前，"德中同行"系列活动各地的场馆均选用了竹子作为主体建材，这些姿态各异的竹子建筑也是一次全新的突破。

竹子的整根利用中，还有类似于中国竹博园内大型景园设施的作品。不过，竹博园内的整根利用是采用相对传统的工艺对原始竹材进行固定整合，形成框架结构。而"德中同行之家"中的整根利用则是采用了现代加工工艺，对整根竹竿采取了金属构件连接的技术，形成框架结构。同样是对整根竹竿的利用，传统手工和现代技术的特点和效果都略有区别。

二、横向切着用

横着切便是对竹竿进行横向切分。根据截取的高度，又可将其分为无节切分、半节切分、一节切分、二节切分以及多节切分等，每一种切分都会被手艺人做出相应的竹制品。横向

德中同行之家

中国竹博园内的景观设施

切分是对竹竿利用的尺寸分化和适应人们生活需要的技术处理。

横向切分是相对简单的制作思维，根据横向切分的思维可以把竹材变成竹环、竹筒、竹罐（带底）、多节竹筒等基本形态，这样的基本型又可以被设计创造成各种不同的生活、生产器具。

如无节切分，主要特征是中空性，通过不同角度的正切、斜切和花式切分，可以产生竹环单元。竹环单元又可以进行组合，形成诸如竹垫、竹玩具、竹花器、竹烛台等各种器物，形式特别，组装简易。

半节切分类竹器的基本特征是一端封闭的中空性，其中两个半节的竹器提供了一定的拓展功能空间。通过对竹竿带节切分，可以实现一个带底半节和上下两个半节的不同竹材单元。这样的竹材单元具有良好的可塑性，首先具有一定的容纳功能，可以用来装东西，类似于我们常见的碗罐类生活器物。竹材本身具有的良好质地，可以直接用来做自然的竹碗、竹罐、竹舀等竹器。

竹筅算是这种半节切分利用中极具代表性的竹器。竹筅有史料记载的最早出现在宋代，不过当时的竹筅造型和现代略有区别，但总体的特点仍然是把手部分是一个整体，然后剖开成细篾状，不过不是现代的展开为圆锥形，而是扁平的直线型。

从蔡襄《茶录》（1049—1053）"茶匙要重，击拂有力。黄金为上，人间以银铁为之。竹者轻，建茶不取"中，我们可以知道，约莫北宋初期至中期，点茶本以茶匙为工具。由宋徽宗《大观茶论》（公元 1107 年）"茶筅以角力竹老者为之。身欲厚重，筅欲疏劲，本欲壮而末必眇，当如剑瘠之状。盖身厚重，则操之有力而易于运用；筅疏劲如剑瘠，则击拂虽过而浮沫不生"，可以知道至北宋晚期开始以茶筅点茶。另外，从目前已知绘有点茶器具的古图及墓壁画也能看出这种演替：北宋初至中期的点茶工具是茶匙，宋徽宗前后的北宋末年是茶匙与茶筅转换的过渡期，南宋之后基本上是以茶筅为点茶工具。

一节切分类竹产品的基本特征是两端封闭的中空性。一节切分的竹材主要用于制作容器，开放式的和封闭式的均可以。开放式的如一节竹筒制作的食器、花器等，当然也可以开发制作成盛装其他物件的展示性器皿，都是极富竹材自然质感的器物。另外一种就是用来盛装水、酒一类需要密封的罐类竹器。

二节、三节和多节切分的竹器，其使用和设计制作思路基本类似，随着切分竹节的增加，竹竿就可以通过传统的热弯成形工艺制作出更多的造型，竹竿可以被弯曲成不同的造型，制作更复杂的竹家具和器具等。二节切分类竹产品的基本特征是较大的容积、50～100 厘米的长度，以及竹材本身的力学性能。三节切分类竹产品的基本特征是约 100 厘米及更长的长度，具有可弯曲性、韧性、中空性。多节切分类竹产品的基本特征是 100 厘米以上的

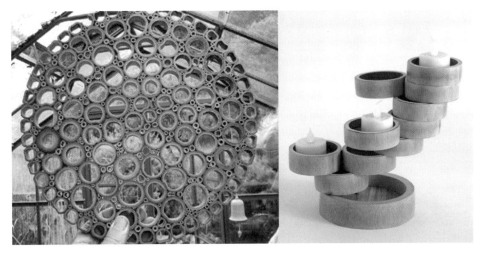

无节切分的竹器

半节切分的竹器之食器

长度、中空性、可弯曲性、韧性等。

直径较大的多节竹竿和直径较小的多节竹竿，在设计利用上有着不同的特征。大直径杆材弯曲受到一定程度的限制，但能承受能力大，结构强度高，可以制作大尺寸、造型方正、承重能力强的大型竹家具、室内装饰等器物；小直径竹竿弯曲性能更好，加工成形方便，因此更适合制作小尺寸、造型灵活、装饰性更强的小型竹家具、生活器物、玩具等。

三、竖向切着用

竖着切就是竹子的顺纹切分。根据级数关系，可将竹竿的纵向切分分为一分为二的1/2纵向切分、一分为三的1/3纵向切分、一分为四的1/4纵向切分、一分为八的1/8纵向切分、1/16纵向切分以及更细的切分，最常见最细的切分产品就是我们常说的竹篾。不过一般的小竹不需要这么精细的切分，要么整根竹子利用，要么一分为二，要么直接剖成竹篾，使用竹编的手法制作竹器。

竹种不同，竹竿直径也不尽相同。"竹材直径最小的仅1~2厘米……毛竹，其直径也多数在7~12厘米，最大可达18厘米，而热带地区部分丛生竹直径可达20~30厘米。"[4]对竹竿纵向切分的分类，可根据我国产量最多的毛竹的竹竿来测算其切分后的尺寸大小及用途。

1/2切分的竹竿类其实就是半片竹子，对毛竹来说就是直径约10厘米的半圆竹材。这一类竹材没有了整根竹子的受力强度和韧性，但质地坚硬，具有一个平面，是很好的半圆形可受力材料。其基本特征是受力强度大、半圆形中空。常见的有传统的竹瓦，利用半圆形竹材上下互扣形成防水导流的竹瓦屋顶，从历史上一直沿用至今。还有较大尺寸的装饰性臂搁，也会使用一分为二或一分为三的竹片制作。当然还可以利用这样带有一个平面的竹片去制作边框一类的竹制器物，如相框、镜框等。

臂搁这种文房用具，古人以毛笔书写，自右向左，又以右手提笔，这样很易污染纸张，于是就发明了这样一件东西枕搁在臂腕之下，既可防墨迹沾臂，又防蹭脏纸张。

臂搁究竟起源于何时，至今并没有一个准确的说法。北宋后期诗人谢薖在其《次韵郤子中所藏笔几》诗中写道："小琴承臂笔纵横，章草真行随所欲。"这是对臂搁的较早描述。传世实物中，最早的臂搁是现藏中国台北故宫博物院的宋代官窑烧制的天青釉臂搁，形如半剖的竹段，虽是一件瓷器，却以竹段的形象面世。臂搁的材质很多，有竹子、黄杨

❹ 江泽慧.世界竹藤[M].沈阳：辽宁科学技术出版社，2002:296。

多节竹竿切分制作的竹椅

多节竹竿切分制作的竹柜

竹瓦

木、紫檀、紫砂、红木、象牙等材料，其中以竹子的最为常见。宋人林洪在《文房图赞》一书中给臂搁起了一个有姓有名的称呼"竺可冯"："竺秘阁字可冯，号无弦居士。""冯"是"凭"的古字，"凭"意为依着、靠着。此竹可凭，清楚点出了此物的用途和功能。[5]

1/3 或 1/4 的切分，一般得到的竹片已经是较扁平的弧形，可以用来做扁担、较大型竹器的框架等。1/3 切分类竹产品的弧度明显减小，基本上以扁担为多。1/4 切分类竹产品的基本特征是既比较平整，又有很好的韧性，可以比较方便地进行弯曲成形，主要是做一般生产生活用具的框架结构。

在一分为四的基础上再进行一次切分，得到的基本上是一个宽度为 2～3 厘米的竹片，这样的竹片具有良好的韧性和一定的强度，还可对其进行简单的编织以加强其利用范围。可以利用这样的竹材制作一般生活器物的把手、日用竹器的框架结构、竹家具等，应用范围比较广泛。

1/16 切分类的竹产品虽还有一定的韧性，但承力范围基本上缩小到人手能拿起的重量，一般做日常用品的框架结构或提梁等。切分到这一层次的竹材在传统手工时代主要用作日用生活竹器的框架，随着现代设计理念的发展，可以通过现代工业技术设计制作成框架类的生活竹器，如家用衣物框、框架性的竹盒和竹盘等竹器。

再细分，就是竹篾了，我国历史上对竹编的利用开发非常早，关于竹编类的竹器，实在是过于丰富，这在下一节单独分析说明。

四、横竖一起切

在竹竿的材料开发利用中，光对竹材进行横切和竖切是远远不够的。随着现代工业技术的进步，对竹材进行多次的横向和纵向切分变得更有价值，多次横纵切分后的切分，会产生很丰富的竹材原型，从而能满足制作不同器物的需要。

如果想要得到特定的形状，就要对竹竿进行横纵多次切分。所谓横纵切分就是在横向切分基础上再进行纵向切分，或者是在纵向切分后进行横向切分，以及斜向的多次切分、固定形状的切分等。横纵切分类的产品种类也很多，只是制作程序相对复杂。

1. 整节的横纵切分

整节横纵切分类竹产品的主要特征就是利用二节或数节竹竿作为原材料，进行纵向的

❺ 孙迎庆.臂搁艺术赏析[J].收藏界，2013（9）:113-117。

椅君子（石大宇设计）

1/16 切分竹材制作的竹器

切分。

切而不分，留有一段作为把手或基础，这样竹竿的一端是一个带竹节的整体，另一端则是分开后可编织、可变形的造型。这样的形态要素更适合做一些需要编织成形且带有把手的器具，如竹制火把、竹制渔具、传统竹耙等。竹制把手部分和竹编部分是一个本来就连接在一起的整体，结构合理，不用破坏原有竹竿的纵向连接。

2. 横切为主纵切为辅

横主纵辅切分类竹产品的基本特征就是突出竹竿横向切分的特点、纹理等。

横向切开后竹材以肌理的效果为主要审美追求，不过所得到的竹材基本上都是尺寸不大的颗粒状原始造型，不太好设计制作竹器。传统上可以把切分后的颗粒元素叠拼在一起，再进行造型整合，也能得到不错的效果。现代工艺中有一种处理手法非常值得推荐，就是利用颗粒状竹材和树脂之间进行结合。因为颗粒状竹材并不好使用，主要是具有独特的竹横向纤维纹样肌理效果，使用树脂一类的材料将零散的颗粒状竹材胶合在一起，而且可以留有缝隙，随意摆放，体现更加自然的审美趣味，大大拓宽了这一类切分后竹材的使用实效，也诞生了新的竹器形式。

3. 横纵均衡切分

这类竹产品的主要特征就是，不论是横向还是纵向的切分特征都很明显。

简单地说，就是横竖都切得差不多，既有横向切分后竹材的纤维肌理效果，又有纵向切分后竹材有的一定大小的竹青面。竹青面使用久了，就会产生越用越光亮的包浆效果，竹纤维切面会有丰富的颗粒肌理效果。如我们常用的竹制麻将席、竹制隔热垫等，都是这一类竹器的典型代表。当然也有比较特别的，就是切分后不是圆形、正方形和矩形的颗粒，而是通过斜切后产生了另外一种效果。这一类竹器不是很常见，但拼接后设计成烛台等小型装饰型竹器，还是别有一番风味。

4. 纵切为主横切为辅

这类竹产品的基本特征就是突出纵向切分的特征，着重表现纵向切分的效果。

这一类竹材主要是现代竹集成材技术成熟以后而产生的，需要先将竹竿切分成数厘米宽的薄片后，再集成胶合在一起，在集成板的基础上，保留竖向纹理进行横切，由横切产生大量的竹纤维管肌理集成的效果。

5. 各类切分的综合利用

在竹竿的综合利用过程中，艺人们往往不会只选用一种切分方式，而是会根据竹类产品的最终功能及外形特点进行切分。此外，除了竹原料，艺人们还会选用其他材料作为辅助，如金属、塑料、木材，等等，这样的搭配，会使竹器更加丰富和细致。

横主纵辅切分类竹器

横纵均衡切分的竹器

Unit 05
第五节 从竹竿到竹篾——无所不能的竹编

竹竿纵向切分使用的极致就是各种粗细规格的竹篾，使用不同粗细的竹篾制作的竹器就是竹编竹器。我国传统的地域竹器中大部分是竹编器，竹编主要分为日用竹器和竹编工艺品两个大类。前述的中国传统竹器品种中，大部分都能使用竹编制作，可以说"竹编编一切"，能编织出大小不同、功能各异的各种类型竹器。全国各地的特色竹编也很多，竹编工艺特点也不尽相同，展现了丰富多彩的中国竹编工艺。

一、竹编一百零八地

根据对国家非遗项目的检索，除去竹刻、竹雕等国家级非遗项目，各地竹编现有 13 种进入国家级非物质文化遗产名录，分布在浙江、安徽、江西、重庆、四川、湖南、广西、福建 8 个省（自治区、直辖市）；省级非遗项目中涉及竹编的至少有 65 项，分布在浙江、四川、江苏、安徽、湖北、江西、湖南、福建、广西、广东、海南、上海、贵州、云南、重庆、河南、陕西、西藏等 18 省（自治区、直辖市）。这些非遗项目足以显示我国竹编分布的广泛，且各地竹编都有自己的特点和特色。全国市县级竹编非遗项目至少还有 20 个。本书在收集整理全国各地竹编的时候共统计到 108 个，那就来一个中国竹编 108 将，个个不一样。

表 2　入选国家级非遗的竹编项目

序号	名　　称	类　别	入选时间	所在地区
1	嵊州竹编	传统美术	2006	浙江嵊州
2	竹编（东阳竹编）	传统美术	2008	浙江东阳
3	竹编（舒席）	传统美术	2008	安徽舒城
4	竹编（瑞昌竹编）	传统美术	2008	江西瑞昌
5	竹编（梁平竹帘）	传统美术	2008	重庆梁平
6	竹编（渠县刘氏竹编）	传统美术	2008	四川渠县
7	竹编（青神竹编）	传统美术	2008	四川青神
8	竹编（瓷胎竹编）	传统美术	2008	四川邛崃
9	制扇技艺（龚扇）	传统技艺	2008	四川自贡
10	竹编（益阳小郁竹艺）	传统美术	2011	湖南益阳
11	竹编（毛南族花竹帽编织技艺）	传统美术	2011	广西环江毛南族自治县
12	竹编（安溪竹藤编）	传统美术	2014	福建安溪
13	竹编（道明竹编）	传统美术	2014	四川崇州

　　各级非遗保护的各类竹编数量非常大，一定不止本书统计的 108 个。另外，还有一些村镇的竹编有一定的历史和编织特点，但没有被列入政府保护目录，依靠自身存在。

表 3　入选省级非遗的竹编项目

序号	竹器名称	所在地区	序号	竹器名称	所在地区
1	古城竹鸟笼	四川成都	21	益阳水竹凉席	湖南益阳
2	安岳竹编	四川资阳	22	闽侯竹编	福建福州
3	遂宁竹编	四川遂宁	23	泉州竹编	福建泉州
4	乌镇竹编	浙江桐乡	24	长泰竹编	福建漳州
5	鄞州竹编	浙江宁波	25	岑溪竹芒编	广西梧州
6	昌化竹编	浙江临安	26	博白芒竹编	广西玉林
7	西兴竹编灯笼	浙江杭州	27	柳江壮族竹编	广西柳州
8	竹丝镶嵌	浙江温州	28	苗族竹编书画	广西柳州
9	扬中竹编	江苏扬州	29	平南竹木芒藤编织	广西贵港
10	后塍竹编	江苏张家港	30	宾阳竹编	广西南宁
11	徽州竹编	安徽黄山	31	三江竹器编织	广西柳州
12	高峰唐氏竹编	安徽宣城	32	灵山竹编	广西钦州
13	章水泉竹艺	湖北武穴	33	信宜竹编	广东信宜
14	潜江竹编	湖北潜江	34	揭东竹丝编织画	广东揭阳
15	宣恩竹编	湖北恩施	35	甘坑客家凉帽	广东深圳
16	竹山竹编	湖北十堰	36	淡水客家凉帽	广东惠州
17	井冈山竹编	江西吉安	37	三灶竹草编织	广东珠海
18	荷塘竹编	江西景德镇	38	黎族藤竹编	海南陵水、保亭、乐东
19	瑞金竹编	江西瑞金	39	东坡笠	海南琼海
20	湘西竹编	湖南湘西	40	马陆篾竹编织	上海

（续表）

序号	竹器名称	所在地区	序号	竹器名称	所在地区
41	簖具制作	上海	61	佛坪竹编	陕西汉中
42	苗族马尾斗笠	贵州凯里	62	波密竹编	西藏林芝
43	三穗竹编	贵州黔东南	63	珞巴竹编	西藏林芝
44	绥阳旺草竹编	贵州绥阳	64	门巴竹编	西藏林芝
45	赤水竹编	贵州赤水	65	拉绥竹器编制	西藏山南
46	万山竹编	贵州万山	66	崇庆竹编	四川成都
47	拉祜族竹编	云南普洱	67	六安竹编	安徽六安
48	绥江竹编	云南昭通	68	西泽竹编	云南昭通
49	新平傣族竹编	云南玉溪	69	梅山竹编	湖南梅山
50	华宁竹编	云南玉溪	70	胡集竹编	江苏南通
51	秀山竹编	重庆	71	靖江竹编	江苏泰州
52	大石竹编	重庆	72	邵氏竹编	江苏扬州
53	包鸾竹席	重庆	73	四明山竹编	浙江宁波
54	三合水竹凉席	重庆	74	象山竹编	浙江宁波
55	大足铁山竹编	重庆	75	宁海竹编	浙江宁波
56	四面山烘笼竹编	重庆	76	上虞竹编	浙江绍兴
57	黔江竹编	重庆	77	遂昌竹编画	浙江丽水
58	清化竹器	河南焦作	78	金溪竹编	江西抚州
59	洛宁竹编	河南洛阳	79	浦北竹编	广西钦州
60	竹篾子灯笼编织	陕西西安	80	蕉岭竹编	广东梅州

（续表）

序号	竹器名称	所在地区	序号	竹器名称	所在地区
81	华州竹编	陕西渭南	89	庄浪竹编	甘肃平凉
82	龙湾竹编	浙江温州	90	千户竹编	甘肃天水
83	荆门竹编	湖北荆门	91	大门竹编	甘肃天水
84	惠州竹编	广东惠州	92	孙村竹编	山东泰安
82	临清竹编	山东临清	93	官庄竹编	山东青岛
86	武夷山竹编	福建武夷山	94	小莲村竹编	山东日照
87	丹灶竹编	广东佛山	95	田铺竹编	河南信阳
88	长乐传统竹编喜箩	福建福州			

二、竹编历史哪家久

浙江诸地竹编历史都很悠久，嵊州、东阳、杭州西兴、四明山等地都有千年以上历史的竹编，另外，在浙江慈溪的田螺山遗址、湖州的钱山漾遗址、诸暨的尖山湾遗址等都有竹器出土，出土竹器历史可追溯到四五千年之前，甚至五六千年之前。

此外，全国现有的108处各地竹编产地中，可追溯到千年以上历史的至少有16处，分布在浙江、江西、重庆、四川、福建、湖南、云南、甘肃等地，可谓分布广泛。其中又以江西、四川、云南等地具有悠久历史的竹编地居多，江西瑞昌出土的竹编筐实物可追溯到3000年前的商代。

表4 历史最悠久的各地竹编

序号	竹器名称	起源时间	所在地区
1	嵊州竹编	始于2000多年前的战国时期。	浙江绍兴
2	东阳竹编	同嵊州竹编。	浙江金华
3	瑞昌竹编	瑞昌商周古铜矿冶炼遗址中即曾完整出土过运送矿石的竹筐。	江西九江
4	梁平竹帘	始于北宋，千年以上。	重庆梁平
5	渠县刘氏竹编	可追溯到2300多年前。	四川达州
6	青神竹编	唐代张武率县民编竹篓填石拦"鸿化堰"，提水灌溉农田。	四川眉山
7	安溪竹藤编	唐末安溪竹藤编织相当盛行，《五代初建安溪县记》有"荷畚执筐，为安职业"的记载。	福建泉州
8	道明竹编	据《华阳国志》记载，道明竹编有着2000多年的历史。	四川崇州
9	西兴竹编灯笼	始于南宋（公元950年），已有1000多年历史。	浙江杭州
10	瑞金竹编	瑞金竹编以千年古镇象湖为中心，已享誉千年。	江西瑞金
11	湘西竹编	保靖县竹编历史已逾千年	湖南湘西
12	拉祜族竹编	有史料依据可追溯到公元850年左右，至今有1000多年的历史。	云南普洱
13	绥江竹编	2000年前就已经有制作竹杖的记载。	云南昭通
14	四明山竹编	历史悠久，千年以上。	浙江宁波
15	武夷山竹编	可追溯上千年历史。	福建武夷山
16	庄浪竹编	早在1000年前，关山缘区的山民就已经和竹编结下了不解之缘。	甘肃平凉

三、竹编产地哪里多

在能查到的108处各地竹编中，以浙江、广西、四川、重庆、福建、广东等地的竹编产地最多。其中浙江省有嵊州竹编、东阳竹编、乌镇竹编、鄞州竹编、昌化竹编、西兴竹编灯笼、竹丝镶嵌、四明山竹编、象山竹编、宁海竹编、上虞竹编、遂昌竹编画、

龙湾竹编等 13 个项目，其中国家级非遗项目 2 个，其他各级非遗竹编 11 个。四川省竹编产地也较多，值得一提的是四川省拥有国家级非遗称号的竹编项目最多，占据了全国 13 个竹编类国家级非遗项目的 5 个，占比最大。广西壮族自治区的竹编类省级非遗项目最多，一共有岑溪竹芒编、博白芒竹编、柳江壮族竹编、苗族竹编书画、平南竹木芒藤编织、宾阳竹编、三江竹器编织、灵山竹编 8 项。

表5　竹编项目最多的产地

产地	国家级非遗	省级非遗	市县级非遗	其他	合计
浙江	2	5	4	2	13
广西	1	8	0	1	10
四川	5	3	0	1	9
重庆	1	7	0	0	8
福建	1	3	1	2	7
广东	0	5	0	2	7

四、竹编产地谁最高

竹子本身的生长有地理位置和气候条件的限制，因此竹编也会因为竹子产地而受到一定的限制。西藏自治区的拉绥竹编、波密竹编的所在地海拔最高，最低海拔都在 2000 米以上，特别是拉绥乡所在地平均海拔在 4000 米左右，最低点也在 3100 米左右，可算是我国海拔最高的竹编产地了。

西藏波密竹编：波密县境内最高海拔 6648 米，最低 2001.4 米，县政府驻地扎木镇海拔 2720 米。

西藏门巴竹编：背崩乡最高海拔 3260 米，最低海拔 400 米。

西藏珞巴竹编：达木珞巴民族乡政府驻地海拔 1390 米。

西藏拉绥竹编：加查全县平均海拔约 4000 米，雅鲁藏布江河谷地带海拔在 3100～3500 米，县城所在地安绕镇仲巴街海拔为 3240 米。拉绥乡海拔 5213 米。

云贵高原也是高海拔地区，云南、贵州两省的竹编产地也有较高海拔的地方。如云南西泽竹编所在地最低海拔就有 1770 米，云南华宁竹编所在地华宁县城海拔也在 1620

米左右。贵州地区竹编的所在地海拔也能达到 1000 米以上。

云南绥江竹编：绥江县城老城区的海拔为 320 ~ 385 米。

云南新平傣族竹编：新平县境内最高海拔哀牢山主峰大磨岩峰 3165.9 米，最低海拔漠沙镇南蒿村 422 米。

云南华宁竹编：县城宁州坝子，海拔 1620 米。

云南西泽竹编：最高点为北部大竹箐黑石头，海拔 2503.2 米；最低点大龙潭下小江边，海拔 1770 米。

云南拉祜族竹编：澜沧拉祜族自治县县城勐朗坝，海拔 1054。最高海拔 2516 米，最低海拔 578 米。

贵州绥阳旺草竹编：境内最高峰西北部太白镇天门山海拔 1802 米，最低点是青杠塘镇清溪河与罐筒峡交汇出口处，海拔 527 米。

贵州万山竹编：北东南三面海拔在 600 米以下，西部海拔 700 ~ 800 米，中部 858 米。区内最高点米公山海拔 1149.2 米，最低点在下溪河出境处（长田湾）海拔 270 米。

陕甘地区也是高原地区，该地区的竹编产地的海拔也相对较高。大门竹编所在地甘肃省天水市大门镇海拔最低点 1620 米。庄浪竹编、千户竹编等产地海拔也均在 1400 米之上。陕西省几个竹编产地的海拔相对较低，但也有过千米的高度。

另外的湖南、湖北、重庆等山区的竹编产地，也有一定的海拔，但是海拔高度都不算很高。

五、竹编产地的东南西北

1. 产地最南的竹编：海南黎族藤竹编

海南黎族藤竹编是海南省省级非遗项目，分布在海南省陵水黎族自治县、保亭黎族苗族自治县、乐东黎族自治县等地。海南出产藤编的记载可追溯到唐代，当时出品的主要是有花卉、鱼虫、鸟禽等图案的帘幕。清代的《黎民图册》对黎族藤编技艺有所提及。在黎族山区，往往可见到藤编、竹编或是藤竹混编的各类手工制品。昌江藤竹编技艺巧妙地在藤竹器上编织出黎族图腾或是动物轮廓的纹饰，是该技艺最大的特色。

2. 产地最西的竹编：西藏拉绥竹编

此为西藏自治区区级非遗项目，为当地藏族传统手工技艺。主要竹制品有竹背篓、竹筐、盒子、筛子、收纳、簸箕。现有加查县拉绥乡棍追巴村藏木富民农民专业合作社

从事竹器编织与生产。

3. 产地最北的竹编：山东临清竹编

山东临清竹编是山东省省级非遗项目。临清市古城区运河沿岸的锅市街有个竹竿巷，竹竿巷长约 1000 米，巷宽 3 米左右。竹竿巷因街上的竹器铺而得名。因临清漕运发达，南方的竹器商贩来的原材料在临清被加工制作，久而久之，这门技艺也就融入了临清人的生活，如今的竹竿巷还保留着多家竹器铺。

竹竿巷流传着"刘家的酒篓，张家的缸帽"的说法，说的是刘家用竹子编制的酒篓和张家的盖酱缸的竹编缸帽远近闻名。在竹竿巷开竹器铺的张家已经传到第四代家族竹器制作的传承人，也是临清所剩不多的非遗竹编百年老店坚守者。

竹竿巷的竹制品有百十种，农器类主要有：竹耙、扫帚、鞭条、筛子等；生活用品主要有：竹帘、竹篮、竹筐、竹篓、竹几、竹椅、竹担、竹杠、竹笼屉、竹筷、竹牌等；另外还有竹鸟花、竹呼哨等装饰品和儿童玩具等。

我国北边的竹编产地还有山东青岛的官庄竹编、河南焦作的清化竹器、甘肃平凉的庄浪竹编等地，都是我国竹编产地的最北线。

官庄竹编，山东省省级非遗项目，始于明永乐年间，约 600 年历史。官庄先民们从云南移民到即墨，把南方的竹编技艺带到了北方。经过世代传承，竹编技艺如今在当地仍继续发扬，有竹筐、竹篓、提篮、花篮、竹椅、竹凳等 20 多个品种，兼具实用和装饰用途。

清化竹器，又叫博爱竹器，河南省省级非遗项目。博爱竹加工业有 500 多年历史，其制品统称"许良竹器"或"清化竹器"，尤以"清化竹器"驰名。清化竹器按加工工艺可分为竹编和盘竹两种。产品特点是质地优良，结构精巧，不散架，不怕虫咬。尤其是盘竹，通过烧、烤定型等独特工序加工出来的竹货，韧性好、不变形，质量更胜一筹。牛磨门帘、泗沟蓖梳、南道竹篮、许良竹椅、中道爬齿、小辛庄簸箩、冯竹园竹筐、下水磨竹筷等，都是清化竹器的传统名牌。

庄浪是我国西北地区的竹编之乡。其竹编历史悠久，早在 1000 年前，关山缘区的山民就已经和竹编结下了不解之缘。竹编分为细丝工艺品和粗丝工艺品。细小的工艺品有蚂蚱笼、竹篮、竹箸等，大点的工艺品有竹笼、竹筐、竹席、蒲篮、麦栓、背斗、驮笼、花篮、凉席、鸡罩等。竹编的主要原料是毛竹或箭竹，生产于庄浪关山林区。

4. 产地最东的竹编：浙江象山竹编

象山县位于东经 121.57 度至东经 122.29 度，是我国最东的竹编产地。

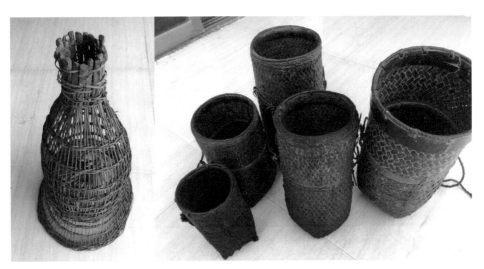

黎族藤竹编

象山竹编是浙江省宁波市市级非遗项目。象山竹编工艺在传统篾作手艺基础上，借鉴诗画作品的意境和情韵，根据竹篾线条的特点和造型，将传统的竹编与中国传统书画合璧，创作出独具欣赏价值的竹编艺术品。其主要代表有竹编人物、竹编山水、竹编花鸟、竹编书法等。

六、少数民族的特色竹编

各地竹编中，有一部分是极具民族特色的少数民族竹编，这一类竹编体现了各族人民的竹文化和竹子利用开发情况。在统计的108地竹编中，涉及少数民族竹编的有18处：

广西毛南族花竹帽编织、广西柳江壮族竹编、广西柳州苗族竹编书画、广西柳州三江侗族自治县竹编、海南黎族藤竹编、贵州凯里苗族马尾斗笠、贵州黔东南苗族侗族自治州三穗竹编、贵州铜仁万山高楼坪侗族乡竹编、云南新平傣族竹编、云南普洱拉祜族竹编、重庆秀山土家族苗族竹编、重庆黔江土家族竹编、西藏波密藏族竹编、西藏珞巴族竹编、西藏门巴族竹编、西藏拉绥乡藏族竹编、湖北恩施土家族苗族自治州宣恩竹编、湖南湘西土家族苗族自治州竹编等。

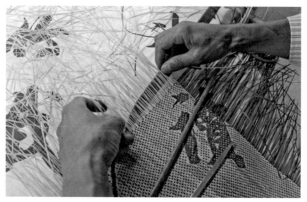

浙江象山竹编书法

表 6　少数民族的特色竹编

序号	竹器名称	民族与特色	所在地区
1	毛南族花竹帽编织	毛南族，其竹帽是女子出嫁时必不可少的嫁妆，被誉为毛南族的"族宝"。	广西环江毛南族自治县
2	柳江壮族竹编	壮族，代表竹器百朋鸟笼。	广西柳州
3	黎族藤竹编	黎族，藤竹器上编织出黎族图腾。	海南陵水、保亭、乐东
4	万山竹编	侗族，花背篓。	贵州万山
5	新平傣族竹编	傣族，制品主要有花腰傣秧箩、背箩、斗笠等。	云南玉溪
6	秀山竹编	土家族、苗族，花背篓和箩篼就是其中的代表。按当地少数民族风俗，女儿出嫁时，娘家须陪嫁一个花背篓。	重庆
7	黔江竹编	土家族，竹编有背篓、簸箕、米筛等。	重庆
8	波密竹编	藏族，竹编筐、簸箕、筛子，装酥油、肉的竹盒等。	西藏林芝
9	珞巴竹编	珞巴族，竹筐、竹席、竹笼和竹绳，还能编制碗、盆、提篮、雨具等。	西藏林芝
10	门巴竹编	门巴族，"邦穹""休差""休斯贡"最为有名。	西藏林芝
11	拉绥竹器编制	藏族，主要竹制品有竹背篓、竹筐、盒子、筛子、收纳、簸箕。	西藏山南
12	宣恩竹编	土家族、苗族，主要有席、簸、箱等以及装饰品，丝篾编制品主要有花篮、背篓和饭篓等。混合类竹器主要有竹桌、竹凳、竹床等。	湖北恩施
13	湘西竹编	土家族、苗族，有簸能接浆、簟可隔水之说；马福寨的斗笠，普戎的粗篾背笼和细篾背笼最好。永顺县主要编织品有箩筐、簸箕、米筛、床、椅、箅、凉席等。	湖南湘西
14	苗族竹编书画	苗族，竹编书画。	广西柳州
15	三江竹器编织	侗族，特色竹磨。	广西柳州
16	苗族马尾斗笠	苗族，"家家嫁姑娘，马尾斗笠配嫁妆"。	贵州凯里
17	三穗竹编	苗族、侗族，分为细丝工艺品和粗丝竹编工艺品。汇集竹编簸箕、竹编筛子、竹编椅子、竹编果盘、竹编收纳筐等竹编艺术品。瓦寨斗笠曾作为国礼。	贵州黔东南
18	拉祜族竹编	拉祜族，有饭盒、簸箕、筛子、背篓、篾桌等 20 多种，密实程度几乎达到"滴水不漏"。	云南普洱

Unit 06
第六节 竹编工艺的精细极致——瓷胎竹编

瓷胎竹编工艺品（又称细丝工艺品），是成都地区独特的传统手工艺品，也是四川特产的一种，起源于清代中叶，当时主要用作贡品。由于历史原因，此技艺几经绝传，20世纪50年代经重新发掘、恢复生产。瓷胎竹编产品技艺独特，以精细见长，具有"精选料、特细丝、紧贴胎、密藏头、五彩图"的技艺特色。

瓷胎竹编工艺品的产品常规分类有：瓷胎竹编花瓶、瓷胎竹编茶具、瓷胎竹编咖啡具、瓷胎竹编酒具、瓷胎竹编文具、瓷胎竹编平面画。

在瓷胎竹编的基础上，我国还有传统的其他包胎竹编，如故宫博物院留存的锡胎竹编碗、竹编杯等，还有常见的葫芦胎竹编等竹器。

一、工序几十道

瓷胎竹编的工艺流程主要有：选用上好的景德镇白瓷为胎，然后紧贴瓷器外表用竹丝进行编织和包裹。瓷胎竹编一般是选择两至三年生光滑无斑的上等慈竹，刮去竹子外面的青皮，用刀剖开，使之成为一块一块的竹片，然后进行晾晒。经过破竹、烤色、去节、分层、定色、刮平、划丝、抽匀等十几道工序，制作出精细的竹丝。

二、到底有多细

瓷胎竹编所用竹丝断面全为矩形，厚度仅为一两根头发丝厚，宽度也只有四五根发丝宽。根据中科院高等物理研究所的测量数据：亚洲人头发直径的正常范围内 80～120 微米，平均 99 微米，即 0.099 毫米。

瓷胎竹编的竹丝有多细？可以通过各竹编公开的资料估算一下。

以青神竹编中的瓷胎竹编为例，"分丝是把竹篾分成所需细度的竹丝，使用工具是排针，1厘米宽的篾层分出的编篾根数称为丝数，丝数有 2～48 丝不等"。那实际上青神瓷胎竹编使用的竹丝常规最细为：

1 厘米 ÷ 48 ≈ 0.021 厘米 ≈ 0.21 毫米

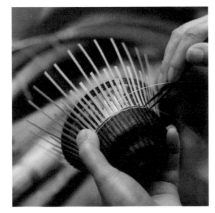

瓷胎竹编过程 渠县刘氏竹编瓷胎竹编画

故宫博物院锡胎竹编碗与竹编杯

表7 不同竹编的竹丝厚度

序号	品　种	厚度（毫米）
1	龚扇	0.01～0.015
2	渠县刘氏竹编	0.015
3	邛崃瓷胎竹编	0.01～0.02
4	遂昌竹编画	0.04
5	道明竹编	0.1
6	揭阳竹丝编织画	0.1
7	梁平竹帘	0.15～0.22
8	青神竹编	0.21
9	嵊州竹编	0.223
10	东阳竹编	0.278

Unit 07
第七节　竹枝也有大用

　　《竹枝词》是古代四川东部的一种民歌，人民边舞边唱，用鼓和短笛伴奏。赛歌时，谁唱得最多，谁就是优胜者。刘禹锡任夔（kuí）州刺史时，非常喜爱这种民歌，他学习屈原作《九歌》的精神，采用了当地民歌的曲谱，制成新的《竹枝词》，描写当地山水风俗和男女爱情，富于生活气息。其体裁和七言绝句一样，但在写作上，多用白描手法，少用典故，语言清新活泼，生动流畅，民歌气息浓厚。

　　　　《竹枝词》二首
　　　　唐　刘禹锡
　　　　其一
　　　　杨柳青青江水平，闻郎江上唱歌声。
　　　　东边日出西边雨，道是无晴却有晴。

　　　　其二
　　　　楚水巴山江雨多，巴人能唱本乡歌。
　　　　今朝北客思归去，回入纥那披绿罗。

　　被誉为扬州八怪之一的郑板桥先生对竹情有独钟，不但喜欢画竹，还写了一些关于竹的诗文。郑板桥在《题画竹诗》中咏叹竹枝："秋风昨夜渡潇湘，触石穿林惯作狂。惟有竹枝浑不怕，挺然相斗一千场。"郑板桥画竹，对不同形态的竹枝特别关注，在同一幅画中，往往画出不同形态、不同层次的竹枝，以展现他心中的竹子。

　　同为竹枝，有些粗如手指，又有些细若钢丝，因此韧性也不尽相同。竹枝形态较为零散，远观细密，竹影婆娑。

一、竹枝变墙

　　竹枝细密不规则，但韧性和柔性不容小觑。与其他部位相比，其塑形性表现出众，可将其平铺、束起制作成竹枝篱笆、大扫帚、竹枝花器产品，利用自身的不规则性成就

特殊性，在这点上，竹枝可谓做到了淋漓尽致。

在竹枝的利用中，有一类是使用广泛，就是使用竹枝制作的各种篱笆墙。竹枝细密又有韧性，较大的竹枝还有一定的强度，杂乱的自然造型恰好可以用来拼接铺成隔离用的篱笆墙。传统竹枝篱笆墙既有简易粗糙的，也有细致排列的。现代竹枝篱笆墙的设计开发有了新的形势，那就是把竹枝类篱笆墙和其他材料混合使用，如使用砖瓦墙和篱笆墙的结合，木材、金属材料和竹枝材料的结合，砖瓦、金属等易形成平整表面的材料和具有自然、无序肌理效果的竹枝一起，能起到相得益彰的独特效果。

二、竹枝成器

竹枝一般很少用于制作日常器物，但有一类器物是可以使用竹枝制作的。如日本设计开发的一种竹枝花器，用竹枝无序的肌理效果编织成花器。这一类竹器既可以做花器，也可以作为其他器物的外表面，是一种装饰效果比较好的竹器。其自然杂乱的肌理效果可以衬托光洁平整的桌面和墙面，配合艳丽的插花，是一种效果很好的对比装饰模式。

另一方面，使用竹枝本身作为插花艺术的材料，自然竹枝造型的有机形态配上翠绿色的色调，也别有一番风味。

三、竹枝编衣

竹枝再小，但也是中空的。因此，自古以来中国人就智慧地把竹枝截断成一个一个小的中空颗粒，然后再把这些中空的竹枝颗粒串起来，制成可以编制的线和面，再利用这些线和面制作成所需的各种物品。这一做法类似于纺织用线的概念，因此，使用竹枝颗粒制作的物件一般都和服饰、穿戴有关。如我们可见到的竹枝衣、竹枝包、竹枝凉鞋等。因为竹枝本身具有降温效果，这一类竹枝器物穿在身上很适合夏日降温防暑之用。不过最大的不足之处就是制作起来费时费力，需要花很长的时间才能编织制作出来，也是难得一见的竹器。

多种材料结合的竹枝墙

传统竹枝墙头和屋顶

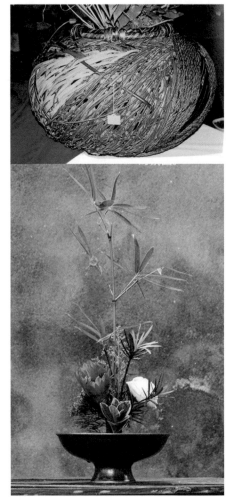

竹枝花器

竹枝制作的竹衣和竹包等

四、竹枝做架

较大竹枝通常柔韧性也更胜一筹，常被制成较轻的承重支架，如晾衣架、衣帽架等。

在我国的安徽黄山，一贯有使用竹枝制作户外晾衣架、搁物架的习惯，是当地老百姓最习以为常的竹子使用模式，方便而且经济成本低，放在户外用久了就重新制作一个。实际上在现代居家环境中，也有使用竹枝设计制作衣帽架的案例，通过现代加工技术处理后的竹枝衣帽架具有竹子自然的质感和肌理效果，也为现代都市生活增添了自然的气息。

安徽黄山民间竹枝晾衣架

竹枝衣帽架

Unit 08
第八节 还有更多

　　竹子浑身上下都是宝。它既可作为观赏植物，也可做成各色美味，既可口营养，又减肥防癌；它的提取液可以制成竹醋液、竹啤酒、竹皂等；有手艺人将柔软又防水的竹箨制成各种用具，像斗笠、果盘、盒子等；还有人用绵长竹纤维制成光滑柔软的衣服，只是成本较高。

一、竹箨很个性

　　竹箨俗称竹衣，是竹笋生长的外保护衣，随着竹子的生长不断脱落。竹箨带有竹子的清香，同时具有良好的防水功能、独特的肌理和重量轻的特点。竹箨有自然的防水功能，所以在日本用于包裹饭团，在中国常被用于包装茶叶等。最大的竹箨来自龙竹，龙竹竹箨大而宽，长度约为 24～30 厘米，宽度可达 40～60 厘米。

　　竹箨一直以来都没有被大规模地开发，传统意义上一般做斗笠的隔水层以防水。因为竹箨本身具有良好的防水性能，重量轻，又带有竹子本身的清香味，因而适合作为斗笠的隔层。但竹箨本身很容易被撕开，跟竹子本身一样具有劈裂性，因此需要做一点加工处理才能使用。

　　跟我们一般感知的不一样，竹箨可以制作成很多种类的器物，如地毯、门帘、门垫、坐垫、提袋、拖鞋、小玩具、礼品盒、工艺品等。竹箨可以通过现代加工技术被模压成形，也可以通过对竹箨的纵向切分形成竹箨丝，再加工制作成地毯、门垫等家用产品。

　　九华山小布鞋制作技艺是安徽省省级非物质文化遗产项目，它就专门使用竹箨作为布鞋的中间层沿用至今，"洗净晾晒压平后的竹箨被用作了九华小鞋底的中间材料。这样做出来的鞋可以防水、隔潮，将寒气阻挡在鞋底，也就有了养生的功效，这也是九华布鞋最鲜明的特色"。

利用现代加工技术制作的竹箬产品

九华山布鞋使用的竹箬

二、竹炭有点硬

竹炭是将竹子置于无氧状态，经近千度高温烧制而成的一种炭。竹炭具有疏松多孔的结构，其分子细密多孔，质地坚硬，有很强的吸附能力，能净化空气、消除异味、吸湿防霉、抑菌驱虫，与人体接触能去湿吸汗，促进人体血液循环和新陈代谢，缓解疲劳。竹炭经科学提炼加工后，已广泛应用于日常生活中。

目前，竹炭的主要应用领域有水质净化、空气净化、吸附异味功能。当然，竹炭的应用领域不断地在扩大，如竹炭枕头、竹炭挂饰等产品。

中国炭的使用有着悠久的历史，如马王堆汉墓就出土过木炭。相传，很久以前许多隐居深山的道家就是借助于炭成仙得道。他们或者利用由山火所造成的木炭，或者自己取火烧炭，总之，久饮炭下流出的山泉，久食炭缝中生长出来的谷物与野菜，又在修炼的岩洞中铺上木炭在上面居住。如此，他们修得鹤发童颜，声如洪钟，而一双双原本有些昏花的眼睛又变得炯炯有神，甚至能分辨出远山枫树上那一片片的红叶。他们终日论剑谈道，探讨长生不老之术，总能活得百岁以上。

另有传说，有一户穷苦的烧竹炭人家，他们每次卖炭剩下的炭屑、炭末都舍不得丢掉，总是带回家堆放在自己家的后院里，用来烧饭取暖。时间长了，所带回来的炭末将后院堆出了一个很大的平地，变成了一个炭园。后来，为方便生活用水，这户人家在炭园里挖了一口水井。又后来，村子里流行起了一场瘟疫，村里的大部分人都被这场瘟疫夺去了生命，但这户人家一家四口都幸免于难。究其原因，正是他在炭园里挖的那口井的水救了他们，由于井四周都是炭，水经过炭的过滤，起到了净化的作用。竹炭帮助他们躲过了这场劫难。

三、竹纤维织衣

竹纤维，是从自然生长的竹子中提取出的纤维素纤维，是继棉、麻、毛、丝后的第五大天然纤维。竹纤维具有良好的透气性、瞬间吸水性、较强的耐磨性和良好的染色性等特性，具有天然抗菌、抑菌、除螨、防臭和抗紫外线功能。

竹纤维可以制作成竹纤维面料，进入服装行业，如日常生活中常见的竹纤维毛巾、竹纤维睡衣、竹纤维 T 恤等，大大拓展了竹子的利用领域。

物的演变是人类不同发展阶段的物证体现。竹器是人们日常生活中常见的物器，为了适应人们新的生活方式而不断做出调整，如文中许多古代所用竹器，早已消失或已没有使用价值。同时，新竹器不断出现，如竹地板、竹集成材家具、竹制灯具等，不断丰富着竹产品的品种，这些竹器见证了中国百姓的生活发展历史。

竹炭和竹炭挂件

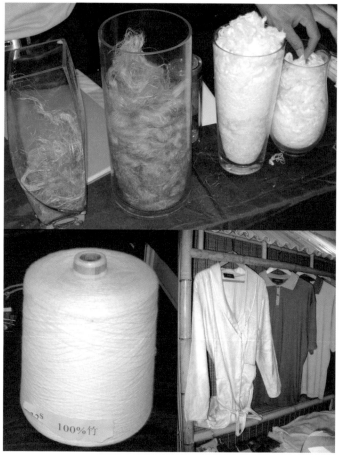

竹纤维及其服装制品

第五章

Chapter 05

竹器怎么做

第一节　传统竹作工艺

第二节　传统竹编工艺

第三节　现代竹集成材

第四节　现代竹皮工艺

第五节　竹缠绕复合材料与加工工艺

Unit 01

第一节 传统竹作工艺

传统竹家具的加工工艺是传统整竹加工制作工艺的典型代表，因此可以通过对传统竹家具加工工艺的说明，看懂传统竹作的特点。传统竹家具虽然种类很多，造型各异，但它们的加工制作工艺大致可分为竹材加工、骨架制作、面层加工、装配以及涂饰等几个加工工段。

一、选竹锯竹，塑形矫正

为了使竹材的特色得到充分发挥，并保证竹家具在色彩和式样上的创新性，在进行制作前就要对竹材进行一定的加工处理。

选竹—锯截—竹段脱油—形状矫正—表皮磨光
—竹段漂白—竹段染色

传统竹作工艺程序

1. 选竹

竹材质量取决于四个要素：竹种、竹龄、生长地、采伐时期。

竹种：作为整竹加工的原材料，应选择材质坚固、富有韧性、干缩率小，同时又有特点的竹种，如毛竹、桂竹、斑竹等。在中国传统的竹作中，日用家具的主要竹竿直径在3~8厘米，大型竹家具所用竹竿直径尺寸再大一点，达到10厘米左右。一般情况下，毛竹直径最大能达到20厘米，桂竹、斑竹直径最大能达到15厘米，因此满足整竹加工制作需要。当然，直径为3~6厘米的中等尺寸竹种也能用来制作竹家具，如淡竹、刚竹、慈竹、苦竹、紫竹等竹材。

竹龄：选择竹材生长期中材质坚韧、有弹性、抗拉强度、抗压强度等物理性质最好的时间段。一般毛竹3~7年生力学性能达到最好，斑竹、桂竹、淡竹、刚竹3~4年生为好，青皮竹、慈竹等丛生竹3年生为好。

表1 不同竹龄段毛竹物理力学性能比较[1]

竹龄 （年）	生材 含水率 （%）	气干 密度 （g/cm³）	抗弯强度 （MPa）	抗弯弹性 模量 （MPa）	顺纹抗压 强度 （MPa）
2	73.2	0.642	122.8	8 284.7	52.3
3	52.8	0.843	166.1	10 529.7	69.7
4	50.6	0.842	161.6	10 537.8	59.0
5	50.4	0.837	163.1	10 764.1	61.7
6	51.7	0.840	161.4	10 837.8	63.6
7	50.9	0.842	166.5	11 092.2	58.0

竹子生长地：以生长在干燥、向阳的山坡上或竹林外围的竹子为好，材质较坚韧，干缩率较小，适合制作竹家具。

采伐时期：竹子采伐应以秋末或冬季采伐最佳，这时竹子养分多存贮在竹根中，竹竿中的糖分、蛋白质等养分较少，制作竹家具后不易生虫、霉变。反之，春天后竹竿中养分多，竹材易生虫、发霉。

2.锯截与脱油

首先根据竹家具的不同结构、不同部位对原竹材进行截取。接下来将竹段放在高温下加温，使竹油流出，这个过程便是竹段脱油。这里所说的竹油其实是竹材中的水分、糖分、淀粉等物质。

3.形状矫正

竹竿在生长过程中受到各种外界因素的影响，难免会出现弯曲，想要用其作为家具原材料就要对其进行形状矫正。先将干燥竹段的弯曲部分放在火上加温，使其逐渐失去弹性；当竿皮渗出汗珠状竹油时，再把竹段的一端放入调曲棒槽中，缓缓调整弯曲度，最后用冷水或湿布降温冷却即可。

4.表皮磨光

竹段表皮经过磨光可以增强光泽度。手艺人们将加工好的竹段放在水中，用两份细沙

❶ 李光荣，辜忠春，李军章.毛竹竹材物理力学性能研究[J].湖北林业科技，2014（5）：44-49。

和一份稻壳混合起来打磨竹段。刚采伐的竹竿便用此法先打磨，经干燥再脱油后的表皮尤为光滑，甚是美观。如果遇到表皮黑垢多的竹竿，直接用沙打磨便可。

5. 漂白与染色

再接下来是竹段漂白与染色。为竹器着色涂装，须先将竹表皮进行漂白。经过脱油干燥后的竹表皮会从黄绿色逐渐转为嫩黄色，时间再久一些的话便会呈现黄褐色。如果想要成品家具外观看起来色泽温润、古朴典雅，那就得花费另一番心思。先要选择漂白后表皮无损的竹段，将其放置于烧碱或碳酸钠溶液中，煮沸 3 ~ 5 分钟后取出，放进染料溶液中继续煮半小时左右，即可染出所需颜色或斑驳纹理。一般说来，在竹段上涂上稀硫酸液，稍加火烤表皮就会呈墨色，而如果涂上稀硝酸液，火烤后则呈褐色，用这一方法可以制作人工斑竹。

二、火烤开槽，弯曲成架

家具的骨架是主要的承力部位，除此之外，它还承载着外形是否美观的大任。而在进行具体制作时，主要涉及竹骨架弯曲和接合两方面。

1. 骨架竹段的弯曲

如果想要对骨架竹段进行弯曲操作，一般会采用火烤弯曲法、开凹槽弯曲法以及锯三角槽口弯曲法等。

火烤弯曲法：如 175 页上图所示，取一根待弯曲的竹段，左右手分别各握一端，或把一端卡入调曲棒槽中，另一端用手握紧，把要弯曲的部位的节间放在火上烤，加温的幅度要适当大一些，不断地来回转动竹段。竹壁厚的烤的时间长一些，薄的烤的时间短一些，当竿皮上烤出发亮的水珠状竹油时，材质开始变软，这时两手再缓缓向内用力，顺势将竹材弯成所需要的曲度。另外，还可以将竹段内部节隔打通，装进热沙，缓缓地加热弯曲、冷却定型。

开凹槽弯曲法：如 175 页中图所示，取待弯曲的竹段，在待弯曲的部位锯出凹形槽口，再把凹槽的两头修成半圆形弧。凹槽的内部要求平整，并要削去内部竹黄。将凹槽处加热弯曲，把预制好的竹段或圆木芯填入凹槽夹紧，冷却后即成 90 度。

锯三角槽口弯曲法：如 175 页下图所示，在竹段待弯曲部位，均匀地锯上三角形槽口，再用火烤弯曲部位，两手把竹段向内方弯曲，冷却后即可定型。此种弯曲法适用于竹椅靠背骨架和竹沙发靠背骨架的加工。

火烤弯曲法工艺

开凹槽弯曲法

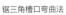

锯三角槽口弯曲法

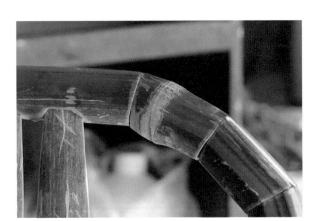

2. 骨架的接合

竹段弯曲后，再和其他圆竹或竹片接合才能组成真正的竹家具骨架。接合方法有很多，常用的有棒接、丁字接、十字接、L字接、拱接、并接、嵌接、缠接等。骨架的接合需要配合使用圆木芯、竹钉、铁钉、胶合剂等才能取得良好的效果。其中棒接是把一个预制好的圆木芯串在两根等粗的竹段空腔中，使这两根竹段相接合；丁字接则是将一竹段和另一竹段呈直角相接或呈某一角度相接；十字接是将两根竹段呈十字形相接。

三、竹片竹条，排列成面

竹家具的面层需精心加工才能达到设计要求。艺人一般会采用竹片、竹排、藤条、竹篾等材料，也可用木板、胶合板、纤维板、塑料板、沙发垫等进行加工。如竹条面层是用一根根竹条平行相搭组成；竹排面层则是把竹竿一分为二纵劈成两半，除去节隔，再从两端进行反复细劈，最后用数块竹排并联而成；胶合面层是将竹薄片或竹席、木板，用胶料胶制而成；穿结面层是指用藤条、绳带等互相穿结而成的面层；编结面层是用藤条、竹篾等编织而成，它常用于竹藤家具上。编织的花样很多，如十字花编、人字花编、井字花编、菱形花编等。

四、打孔打穴，销钉胶合

竹家具的装配是竹家具制作的最后阶段，一般包括从零部件的准备到整体装配。

打孔、打穴、销钉、胶合等作业统称为装配要素。如果将钉子直接从竹青表面钉入，竿皮容易破。因此需要在竿皮上进行定点和打孔、打穴后才能从中销钉。打孔是在竹材一定的位置上用钻头钻出对穿孔洞，打穴则是在竹材表皮上用钻头钻出上宽下窄的孔穴。

将老竹的竹青部分劈成四方的篾棒，再削成前端尖细、后部稍粗的长形圆锥体，即成竹销钉。把竹销钉钉入孔洞中，再把多余部分削平，以保持竿皮平整。穴的大小要与钉帽相吻合，以免钉头、钉冒露出竿皮，影响美观和使用。

对竹家具的骨架、面层或竹编织的缘口进行胶合后，就可以按照技术要求将全部零部件进行安装，最终形成竹家具。

各式面层

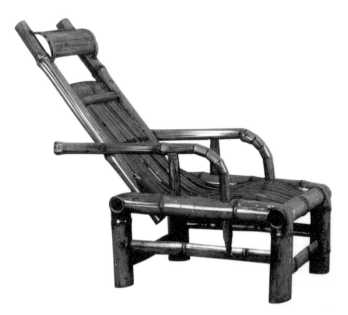

装配好的竹椅

Unit 02
第二节 传统竹编工艺

如果想要完成一道完整的竹编程序，需要在编织前准备好竹、劈篾以及其他所需材料，之后进行起底、编织、锁口三道工序。在编织过程中，主要是以经纬编织法为主。竹编有几种基本编法，常见的有十字编、三角编、六角编、人字编、波浪编以及回形编等，可由这些基本编法衍生出更多更复杂的编织技法。有时竹编艺人会追求编织图案及花色的多样性，还会穿插疏编、插、穿、削、锁、钉、扎、套等技法。如果想要搭配其他色彩的制品，可以用染色后的竹片或竹丝进行互相插扭，这样编织出的花纹对比强烈、颜色鲜亮。

一、竹编历史很悠久

传统竹编工艺有着悠久的历史，主要分为细丝和粗丝竹编工艺，这都是中华民族劳动人民辛勤劳作的结晶，竹编是被列入第二批国家级非物质文化遗产名录的传统工艺。

从竹器的历史中就可以看出，中国最早发现的竹器就是利用竹子编织而成的。因此，中国竹编的历史与竹器一样，至少有近7000年的历史。至明清时期，精细竹编如瓷胎竹编、龚扇、工艺竹篮等，都是竹编工艺中的典型代表。

从另一个角度来看，通过对人类早期使用编织器具的推测，也可以认为编织类生活器具使用的比古陶器更早。冯先铭先生主编的《中国陶瓷史》中开篇就有这样的推测："至于陶器是怎样发明的，目前还缺乏确凿的证据。它可能是由于涂有黏土的篮子经过火烧，形成不易透水的容器，从而得到了进一步的启发，不久之后，塑造成形并经过烧制的陶器也就开始出现了。特别是随着农业经济和定居生活的发展，谷物的贮藏和饮水的搬运，都需要这种新兴的容器——陶器……"[2] 结合我国早期陶器上发现的"戳印纹"和"竹戳"工具，推测陶器形成过程中采用各种能编织的材料中可能就有竹。特别是在中国广大的南方竹产区，竹作为随处可见的材料，较陶器之前被先民开发利用是有可能的。实际上，中国最早陶器距今2万~1.9万年，这些陶片出土在江西仙人洞遗址[3]。

❷ 中国硅酸盐学会.中国陶瓷史 [M].北京：文物出版社，1982。

❸ 吴小红，张弛，保罗·格德伯格，等.江西仙人洞遗址两万年前陶器的年代研究 [J].南方文物，2012（9）：1-6。

湘西竹编中的文字图案与色彩

龚扇中精细竹编的图像

竹编的手法是很丰富的，常见的竹编有横平竖直的十字编、交叉组合的人字编，还有三角孔、六角孔、圆孔的三角编、六角编和圆口编等编织手法，此外还有配合这几种基本编法的单经单纬、单经双纬、单经多纬、双经双纬、双经多纬、多经多纬等变化；还有配合图案、文字样式的花式编织；还有立体效果的弹花效果等。再加上竹青、竹黄、紫竹等不同颜色的竹材色彩的搭配，产生出丰富多彩的竹编样式。

精细竹编甚至可以通过竹篾的不同色彩进行图案或绘画作品的复制和创作，如梁平竹帘的工艺画、龚扇等，都是竹编表现手法最精致的体现。不过精细竹编需要消耗大量的人工和时间，只能是以竹编精品的形式出现在人们的生活中。

二、你能看到的编法

1. 十字编（挑一压一编法）

十字编是竹编中最常见、最基础的编法，基本要义就是一横一竖、一上一下编织，这种编法在其他材料的编织中也是非常常见的。

先将经材排列好，纬材以 1/1 编织法，一条竹篾在上、一条竹篾在下的交织。它可演变成各种形式，如 2/2 编法、3/3 编法、4/4 编法等。即便是同样单经单纬（1/1）的十字编，也可以有无孔、小孔和大孔的区别，使用和视觉效果也是不一样的。同样，经纬线的粗细不一样也会带来丰富的编织效果和花纹。

十字编又被称为方孔编，因为十字编编织出来的都是以方孔为基准的纹样。以方孔为基准，还可以有双重方孔重叠、对比、交叉等变化，竹编中的疏密、粗细等方法，也可以变化出更多的十字编基本编法和纹样。

2. 人字编（斜纹编）

人字编也是竹编中常见的编法，在形式上是十字编的变化和发展。人字编在浙江钱山漾遗址出土的竹器中已有，因此，它也是历史极其悠久的基本竹编编法。人字编编织出的花纹因交叉斜纹，产生不同于十字编方直的视觉效果。

此编法是当横的纬材第二条穿织时，必须间隔直的一条，依二上二下穿织，第三条再依间隔一条，于纬材方面呈步阶式的排列。它可演变成各式，如 3/3 编法、4/4 编法等。同样，人字编也有疏密、粗细、叠加、重复的编织技法和效果。

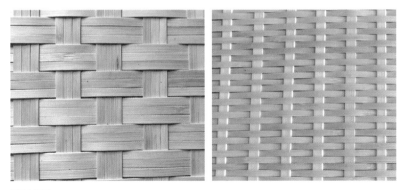

无孔十字编

有孔十字编（小孔、大孔）

人字编

3. 三角编

三角编是以三条篾起编，第一条在底，第二条在中央，第三条在上交叉散开，而且角度相等；第二次再以六条竹篾分别穿插，而后依次逐渐增加。

三角编的变化形式比十字编和人字编要更加丰富和有特点，可以形成以三角孔为基础的视觉感受造型，还可以采用多经多纬形式丰富三角编的造型。采用无孔编织时，它可以形成整齐有序的块面形式感，给人以稳定厚重的质感，而且造型相对丰富，又不同于十字编的方直感和人字编的重复感。

4. 回形编

回形底起编法，是以中心为主，以压三挑三法图案做上下左右对称。回形编是十字编的进阶和图案化，它使用十字编的基本原理，采用压三挑三的方式，得到不同的横纵造型，产生不同大小、样式的几何图案。

三角编

疏孔三角编　　　　　双色三角编

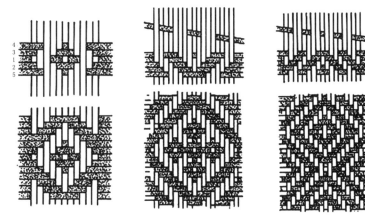

回形编编法示意图

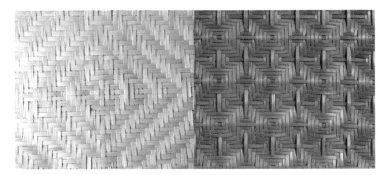

不同样式的回形编

5. 六角编

此法系以三条竹篾起头，再以三条竹篾织成六角孔，以后分别以六条逐渐增加。

六角编的装饰性和实用性都很好，也是常用的一种编织技法。六角编的六边形大小是根据竹篾宽窄来变化的，竹篾越细，六边形越小，反之越大。当然也可以根据竹篾的粗细、疏密来协调六角孔，形成不同的图案及装饰效果。六角编的立体变化很强，基本可编织出多数造型，一些大的艺术陈设、室内装饰上面都可用到。

6. 八角编

八角编可以视为是两个十字编的方孔的45度交叉叠加形成，是十字编基本编法的衍生。八角编也是竹编孔由方到圆的一个重要中间"孔形"，一般八角编之上就是圆口编和菊底编了。

八角编在造型上疏密有间，形式感极强，具有较好的造型丰满度，形式美感丰富。在寓意上，中国传统对数字"8"有很好的认同，比如常见的八仙桌、八宝等说法，因此八角编也常跟传统吉祥寓意挂钩，制作相关的竹器。

7. 圆口编

圆口编又称轮口编，形状好像一个车轮。竹篾由轮中心点向四周放射，先以四条竹篾为一单位，依序围绕圆口重叠散开，再不断增加竹篾，并注意其如何交织，理出道理后，逐渐增加。相对于前面的几种编法，这是难度较高的编法。这种竹编方法适用于各种竹器的口和底部，形成圆形有序的口或底效果。

8. 菊底编

菊底编首先采用宽竹篾组成放射状的骨架，然后再使用较细的竹篾以放射性骨干为基础，进行编制。因为其形状像菊花，所以称之为菊底编。不同的骨架又可以分为十字组菊底、扇子组菊底和二重菊底等。

十字组菊底编，使用十字形式互相重合作为骨架，这种编法比较简洁，使用广泛。扇子组菊底编，其骨架像扇子骨一样依次序重叠，没有相互垂直交叉骨干的概念。扇子组菊底的重合部分较为平整，在精编竹器、竹器工艺品中使用较多。二重菊底编，一般由于大型竹器在起编时需要较多的骨架（即立竹）支撑，所以采用二重菊底编。二重菊底编的宽篾骨架数量要比一般的菊底编多一倍，因此，起编有一定的难度，属于相对高阶的竹编方法。

六角编的步骤示意

八角编

十字菊底编

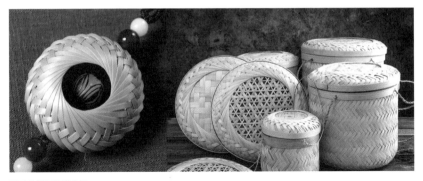

不同形式的圆口编竹器

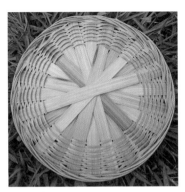

扇子组菊底编

二重菊底编

三、叫不上名的编花

1. 砖花

顾名思义，砖花，就是长得像墙砖一样的花纹，主要是指十字编中，编织的图案像一面砖墙一样。其实就是横向竹篾宽、竖向竹篾（立竹）窄且穿插出现，形成砖墙式的花纹。

2. 畦花

畦，本义是"有土埂围着的一块块排列整齐的田地，一般是长方形的"。畦花就是竹编图案中有一条像田埂一样的横向细竹篾，配合正常宽度的横纵竹篾，形成"畦"样式的竹编花纹。

3. 千鸟花

横向竹篾较宽，在编织过程中夹入两条细竹丝，在竖向竹篾（立竹）上交叉编织，形成菱形和矩形的交叉图案，形似抽象的小鸟，因而成为千鸟花图案。

4. 石垣花

石垣花是在千鸟花的基础上，在横向的宽竹篾之间增加一条细竹篾，穿丝以细竹篾和竖向竹篾（立竹）的交点为结点，把宽竹篾缠入其中，是千鸟花的升级版图案。

5. 斜纹花

斜纹花又称流纹花，这种编法适用于竖向竹篾（立竹）比较密的竹编，竖向越密，斜纹的变化幅度可以更细致。它一般在较精细的竹编中使用，可以编织出丰富细腻的斜纹装饰。

6. 提花

横向竹篾与竖向竹篾的宽度基本相同，按照一定的设计图案编织出各种提花纹样。如前述的回形纹就是典型的提花纹样。

7. 绳花

把竖向竹篾（立竹）当作骨架，用3～5根细竹篾，上下挑越围绕骨架进行蛇形编织，

砖花图案竹编

畦花图案竹编

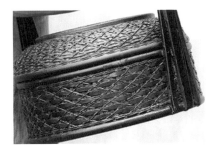

千鸟花图案竹编提篮

斜纹花图案竹编

就能形成绳花。绳花可以作为竹器表面的装饰，也可以强化和牢固竹器的结构，既实用，又有装饰性，因此在传统竹编工艺中深受喜爱。一般有三根篾绳花、四根篾绳花。另外，制作绳花的手法也叫绞丝编。

8. 波纹花

波纹花与绳花接近，但是竖向竹篾（立竹）数量应该为偶数。编织出的花纹像水波纹一样，可以有正反波纹花、松叶花等不同的变化。

四、进阶版的竹编

竹编的衍生编法主要是在基本编法的基础上，对数种竹编编法的组合使用或叠加使用，最终呈现更加丰富的编织效果。组合手法中常见的是不同粗细、不同编法、不同色彩、重复叠加及疏密搭配等形式，还可以采取穿丝、弹花、插花、绞丝、插经等手法，编织出数以万计的竹编花纹。如大小十字编、六角编、三角编的叠加组合编织，不同编织工艺的穿丝固定组合，多层多种编织手法的竹编组合等。

1. 穿丝

穿丝主要是在基本编法的基础上，利用更细的竹篾穿插其中，形成更加丰富的造型和视觉效果，同时能够起到加固和缩小编孔的作用。竹篾穿丝应用比较多，比较常见的有六角眼三个方向穿丝，变成雪花一样的图案。雪花编有单层和双层之分，再配合不同颜色的竹篾，呈现出很强的视觉美感。此种编织技法多用在茶盘或者小件作品的某个平面部分。

2. 弹花

弹花是在经纬篾交错的基础上进行竹篾的扭转穿插，立体感比较好，在一些高档竹编花瓶上经常会看到此类弹花技法。弹花表现的形式多种多样，常见的有菠萝弹花、人字弹花、枇杷弹花、孔雀羽弹花、六角弹花、四方弹花，等等。弹花对竹材的韧性要求比较高，必须选用好的材料进行弹花。

弹花工艺能够使竹器编织的图案更加立体化和多样化，配合不同的色彩组合，在竹编平面上少量使用，视觉效果十分丰富。

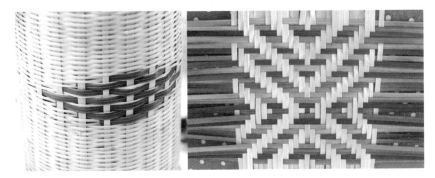

不同提花图案竹编

三根篾绳花

双层三根篾绳花

精编波纹花

菊花大穿丝

双篾方块穿丝

穿篾十字编

大小十字穿块

3. 插花

插花即在已经编好的竹编孔上缠上或插上各种花纹，就是在竹编的平面上开展二次创作，可以把想要的图案或者造型直接插在原有竹编面上，是竹编造型的丰富和衍生。

4. 绞丝编

绞丝编，是用竹细丝作为纬篾和经篾的绞合编织，艺人们常用三绞丝进行篮底起身转折处的加固，在篮口也有绞丝的呈现，绞丝编延伸性很强，又可进行艺术品的创作等。

5. 插经

插经一般是和绞丝编结合，多用在器型的身部，竹篾材料插入绞丝编的缝隙，有规律地组合排列，达到艺术效果的表现。再有可在插经的竹篾上进行烫金工艺的处理，表现力更强。

6. 重复和变色

同样的竹编，增加经纬的数量和改变经纬线或局部的色彩，搭配起来也能取得意想不到的效果，或者不同编法的竹编重复叠加，可极大地丰富竹编的视觉效果。

7. 竹编字

竹编通过灵活运用，可以编织出各种字样。传统竹编中常使用"福禄寿喜"等字样，作为竹器的底面装饰，也有综合编织出多个文字或一段话的竹编，如湖南梅山竹编就是以编织出各种字体为特色。梅山竹编发展到创作出"竹篾体"字体，可以用竹篾体编织制作诗词竹编、名言警句竹编、竹编对联、喜庆竹编等数种竹篾体类型。

8. 竹编画

再有一种更高阶的竹编图案就是竹编画，不是在竹编上面绘制图像，而是直接使用不同颜色的竹篾将书画编织出来，能够将图画入编，通过竹编表现特定的图画、影像，最复杂的竹编能够编织出任何想要的图像。渠县刘氏竹编、龚扇、东阳竹编、嵊州竹编、青神竹编、遂宁竹编、昌化竹编等都可以使用极细的竹篾进行竹编绘画。如渠县刘氏竹编发明了独具特色的竹编"提花编织法"，首创中国竹编字画、提花瓷胎竹编、双面竹丝编等系列竹编工艺新品种，能在竹编上编织各种书法和山水、花鸟、人物等各种图案，作品"以竹作画"，技法独特，画面极富笔情墨趣。值得一提的是还有苗族竹编书画、遂昌竹编画、揭东竹丝编织画、象山竹编画等。

交叉弹花

三角眼孔雀羽弹花

菠萝弹花

六角眼菊花插花

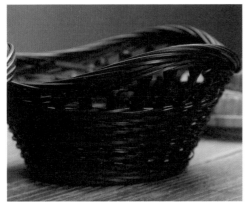

绞丝编篮口

插经果篮

挑三压三十字编

六角龟背编

六角旋转编

编花

浙江竹编字

梅山竹编竹篾体

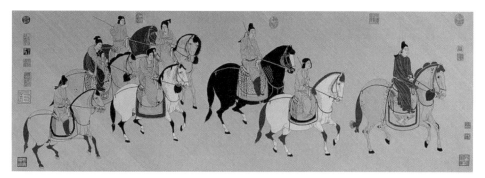

渠县刘氏竹编刘嘉峰竹编画《虢国夫人游春图》

遂昌竹编画非遗传承人周予同作品

象山竹编画制作过程

Unit 03
第三节 现代竹集成材

　　竹集成材其核心理念就是把传统的不能适应现代机器加工的不规则中空竹材变成可用机械加工的标准板材，类似于木材的集成材板材。目前能看到的竹集成材加工思路基本一致，不过集成的方式有不同的种类，最终竹集成材的形式效果、肌理等有较丰富的变化。

　　该工艺指运用先进的加工技术，将竹子经过水煮、刨削、干燥、弯曲、胶合、砂光等多种工序，制成直线形、曲线形的柱材及零件、板材，再按照现代家具的制作工艺，加工成各种造型别致、防虫蛀、防开裂、榫合紧密、坚固耐用的各型竹集成材。当代的竹家具已然实现工业化生产以及模数化，整体设计上崇尚天然、朴素、环保的特质。在制作过程中通过对材料的选择和加工，成品可风格多样化，满足不同层次消费者的需求。

各种竹集成材板材

一、集成有流程

　　板形、方形竹集成材的生产工艺流程如 197 页上图所示，平拼弯曲竹集成材的生产工艺流程如 197 页中图所示。

　　通过竹集成材再进行二次加工，制成竹集成材家具，也就是现在常见的现代竹家具。竹家具制作工艺流程如 197 页下图所示。

选竹—锯截—开条—粗刨—蒸煮三防—干燥
—精刨—选片—涂胶陈化—组坯—平面胶合固化
—板形、方形竹集成材

板形、方形竹集成材的生产工艺流程 [4]

选竹—锯截—开条—粗刨—蒸煮软化三防—捆扎—
放入模具—弯曲—干燥定型—竹片条涂胶—拼宽胶合—单层
竹片条板—竹片条板刨削、定厚砂光—竹片条板涂胶—
组坯—层积胶合—平拼弯曲竹材集成材

平拼弯曲竹集成材的生产工艺流程 [5]

新型竹集成材—素材下料—零部件定厚砂光
—零部件铣边—零部件钻孔（开榫）及型面加工—
装饰—专用五金件预装配（榫接合）—成品零部件质量
检验—新型竹集成材家具

新型竹集成材家具的生产工艺流程 [6]

二、破材成形

1. 选竹

竿形要直、圆且较粗，过弯的要人工校直，以提高出材率。竹龄过小（不足4年）的竹子，细胞内含物的积累尚少，纤维间的微孔隙较大，在干燥后易引起变形，制成品干缩湿胀系数大，几何变形也大，故不宜选用；如果竹龄过大（超过7年），竹子在干燥后硬度会很大（含硅量增加），强度开始降低，对刀具损伤也大，也不宜大量选用。因此对竹集成材或其他竹装饰板材而言，最好选用竹龄5～6年、眉径（离地1.5米处）在10厘米以上的竹子。

❹ 江泽慧. 世界竹藤 [M]. 沈阳: 辽宁科学技术出版社, 2002。
❺ 江泽慧. 世界竹藤 [M]. 沈阳: 辽宁科学技术出版社, 2002。
❻ 江泽慧. 世界竹藤 [M]. 沈阳: 辽宁科学技术出版社, 2002。

2. 干燥

干燥工序对保证制成品的质量尤为重要。竹片只有达到干燥工艺标准要求，制成品才不易开裂、变形或脱胶。干燥后含水率以 7%~9% 为宜。如果含水率低于 6%，竹材的强度会降低。

3. 涂胶

一般采用脲醛树脂胶黏剂，施胶量一般控制在 $200g/m^2$ 左右，视胶的黏度大小略做调整。也可对脲胶进行改性或使用其他胶种，以增加或提高某些性能。竹片在涂胶后应陈化，其时间应比木质材料的陈化时间长一些，这是因为竹材的弦向或径向吸水速率较低。

4. 竹条软化

竹材组织致密、材质坚韧，抗拉强度和弯曲强度很高，因此应先对竹条进行软化处理才能使其易于弯曲定型。高温（160度）快速加热、化学试剂润胀和叠捆微波加热等方法均能使竹条有效软化。竹材中含有较丰富的抽提物，影响竹材的耐久性和易导致霉变，因此必须对竹材进行防霉处理。根据软化方法的不同，可在软化前或软化的同时去除抽提物，以提高竹材的耐久性和防霉变性。

5. 胶合固化

竹集成材用的胶压设备一般为蒸汽加热的双向压机，也可采用高频加热的双向压机。由于竹材的导热系数比木质材料略小，因此其热压时间应略长于木质材料。热压温度与木质胶合板相同，热压压力可视竹片的平整度而异，且与压机的操作顺序有关，一般比木质材料稍大。冷压胶合工艺与木质材料冷压工艺相近。

6. 竹条弯曲成形

首先将软化后的竹条弦面层叠，再用细铁丝捆扎成捆；然后将竹条捆在高湿热状态下放入模具中，均匀缓慢加压到竹条捆与模具紧密贴合，再与模具一起夹紧固定；之后连同模具一起放入干燥箱内高温（130℃~150℃）干燥。在干燥过程中，随竹条干缩量的增加要及时紧固模具。贴合状态要保持紧密，以使竹条弯曲定型良好。模具的精度对弯曲成形质量的影响很大。加压时应保证各叠竹条厚度一致，受力均匀平衡，避免整叠竹条捆扭曲或倾斜。

7. 弯曲竹条的定型

由于弯曲的竹条存在弹性应力，因此需在保持压力的条件下进行干燥定型，将紧固的模具一起放入干燥箱内干燥，在达到预定干燥程度（含水率小于10%）之前保持压紧状态。干燥完毕后，将竹条捆连同模具取出，待竹条捆完全冷却后松开模具。定型后取出弯曲的竹条捆，按层叠的顺序编号，以便层积胶合时按原序组坯。

8. 竹条板组坯胶合

竹材胶合常用的胶黏剂有酚醛树脂胶和脲醛树脂胶。胶合完毕的弯曲竹条板还应进行刨削和定厚砂光加工，以备用。

9. 层积胶合

所谓层积胶合，是指以弯曲竹条板作为弯曲竹材集成材的构成单元，通过对竹条板的胶合面涂胶、组坯，采用集成材专用胶以冷压胶合的方式制成一定规格尺寸的弯曲竹材集成材。

10. 素板下料

素板锯裁时，操作人员应首先细阅开料图及相关配套的尺寸下料表格，然后再进行加工。锯割后的板材应堆放于干燥处。

11. 板件定厚砂光

进行板件定厚砂光时，要求板块两面砂削量均衡，以保证基板表面和内在的质量。板件在砂光中，要求每次砂削量不得超过1毫米。板件铣边时应先进行纵向边的加工，然后再进行横向边的加工。

12. 板件钻孔及型面加工

板件钻孔及型面加工要严格按照规定的指标进行钻孔加工。根据设计好的图纸，正确选择钻头，调整好相应的尺寸，确定好零部件钻孔的正反面。根据家具五金件的公差确定钻孔的允许公差，以保证零部件的互换性，同时考虑结构装配的紧密性，钻孔的允许误差不宜过大。型面加工时，要求样模有很好的精度，表面切削深度也宜小。

13. 装饰、专用五金件预装配

竹材集成材家具是一种绿色产品。涂料的选择首先必须考虑环保性能，其次也要兼顾

竹集成材的榫卯结构和弯曲造型

室内竹家具

户外竹家具

涂料和漆膜的性能、施工工艺性及经济性等方面的要求。目前常用 UV 漆和水性涂料，涂饰工艺的选择以淋涂为主。考虑竹材集成材的握钉力较小，须采用牙距大、牙板宽而利的专用螺钉。

三、组装成具

常见的竹集成材家具可分成三类：

一是以榫接合为主的传统家具结构形式，其造型和结构上类似于传统的硬木家具；

二是现代板式结构的竹集成材板式家具，可实现标准型部件化加工；

三是弯曲家具，在传统的圆竹家具的基础上，主要发挥竹材在纵向上较好的柔韧性，通过高温烧制，把竹材弯曲成各种形状，使其看上去自然、美观。

通过对竹胶合板或集成材等竹板材料的二次设计，可以制作成现代竹家具。这一加工手法是目前我国竹家具产业化的重要手段，可以将自然生长的不规则竹材转化为可以工业化、批量化生产的竹板材，使我国竹产品的加工进入工业化时代。但对竹材的工业化利用是否只有这一种方法，目前还有待新的发现。特别是对圆竹的工业化利用，怎样才能实现竹材利用的优化。

Unit 04
第四节 现代竹皮工艺

竹皮又称竹薄片、竹刨切贴面材料、微薄竹，或竹刨切片，是利用竹条加工成竹集成材，然后经刨切而成的薄片，具有密度高、韧性好、不变形、耐磨、耐腐蚀和结实耐用的特点，是一种新型的环保贴面装饰材料，广泛应用于家具生产和室内装饰。竹皮不仅具有竹子的天然纹理、优美朴实的质感，且产品品质完全可与其他珍贵树种的薄皮相媲美。竹皮表面纹清晰明亮，色泽均匀，修补面极少，品质出众，我国大幅面无缝拼接竹皮在技术上面也比较成熟。

一、竹皮工艺类型

竹皮有本色竹皮、炭化竹皮、斑马纹竹皮、编织竹皮，按工艺又分平压、侧压和旋切、编织竹皮等，是一种纯手工制作的装饰材料，用于家具制作、室内装饰、灯具、日用器物等。

本色平压竹皮，使用 5～6 年生毛竹作为原材料，在平压竹条或竹集成材上进行刨切，留有竹材本色的竹皮。

炭化平压竹皮，在本色平压竹皮的基础上进行高温炭化处理的竹皮。

本色侧压竹皮，使用 5～6 年生毛竹作为原材料，在侧压竹条或竹集成材上进行刨切，留有竹材本色的竹皮。

炭化侧压竹皮，在本色侧压竹皮的基础上进行高温炭化处理的竹皮。

斑马纹竹皮，在本色、炭化交替混合而成的集成材上进行刨切，留有竹材本色和炭化色交替的竹皮。

编织竹皮，采用 0.3～0.5 毫米侧压竹皮重叠编成花纹图案的竹皮，一般有纯竹本色、纯炭化或竹本色与炭化交错的肌理效果。

二、竹皮做灯具

竹皮的使用非常广泛，在众多竹皮器物中，竹皮灯是比较独特的一种。竹皮具有独特的竹材纹样和肌理效果，同时竹皮具有一定的透光和遮光性，从而使得竹皮灯不论是在使

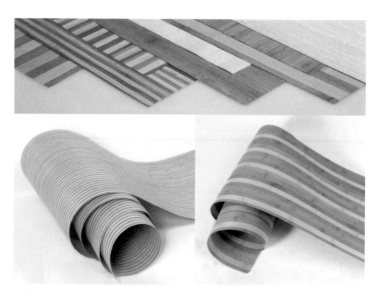

各式竹皮

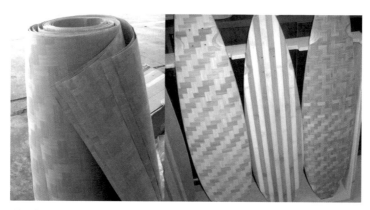

编织竹皮及竹皮产品

用或不使用的状态下，都是室内优美的装饰品。

　　另一方面，竹皮既可以制作严谨的以几何形态为基础的灯具，也可以像纸张一样采用自然肌理形态。竹皮表现力极其丰富，让竹皮灯具有更多的可能性。当然竹皮还可以作为贴面装饰器物表面。

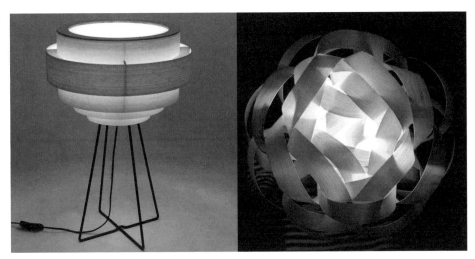

竹皮灯

Unit 05
第五节 竹缠绕复合材料与加工工艺

竹缠绕复合材料是指以竹子为基材，以树脂为胶黏剂，采用缠绕工艺加工成形的新型生物基材。薄竹缠绕技术是一种通过对集成竹材、层积竹材、竹纤维板或重组竹材等竹材半成品的刨切加工获得薄竹片，然后将薄竹片作为一种增强材料，使用低成本的氨基树脂进行胶合连接，采用往复式机械缠绕工艺制成所需要的曲体制品的技术。作为一种竹材再加工的新型技术，薄竹缠绕技术可以用来加工制造非线性的产品，具有加工方式灵活、生产过程全自动化、原竹利用率高、薄竹材料来源广泛等特点。

一、薄竹缠绕技术工艺

竹材作为一种性质优良的生物质材料，具有极其优良的物理性能。相对于木材而言，竹材的弹性高、韧性强，其顺纹抗压强度为木材的1.2～2倍，而顺纹抗拉强度为木材的2～25倍。薄竹缠绕技术正是利用了竹材的特点来加工制造出性能优异的竹制品。

首先是薄竹条的制备，将通过胶合、层积、重组等改性方式获得竹方材，经过软化刨切为厚度在0.15～1.5毫米之间的薄竹片或厚度为0.15～0.5毫米之间的微薄竹片，然后根据具体的需要将竹片接长加工为所需的薄竹条。薄竹条制备完成后，利用氨基树脂作为胶黏剂，将薄竹条通过机械设备缠绕在产品模型之上，等待胶黏剂固化后，再将产品进行脱模处理，经过检验最终获得所需的产品，其操作具体流程如下图所示。

> 竹质工程材料半成品—软化、刨切—薄竹片、微薄竹片—
> 裁剪、接长—薄竹条—涂胶—薄竹条处理或产品模型—
> 机械缠绕（环向、螺旋等）—产品半成品—固化、修整或脱
> 模处理产品（预制管、家具等）

薄竹缠绕技术工艺流程图[7]

❼ 万千，金思雨，费本华，等.基于薄竹缠绕技术的竹家具创新设计研究［J］.竹子学报，2017，36(2):90－96。

在挑选所要进行刨切加工的竹材时，应当避免选择带青、带黄、色彩差异大、带有生长缺陷以及幼龄竹的竹片，以防刨切的薄竹片颜色不一。软化处理以及刨切加工作为薄竹片制备过程中最重要也是最具技术含量的环节，良好的竹方材软化工艺可以在去除竹材中的糖类、脂肪和蛋白质等影响材质的有机物的同时，减少进行刨切时的切削阻力，从而进一步提高刨切的质量。得到的薄竹片宽度和厚度的公差要求控制在 ±0.1 毫米以内，且刨削面要平整、光滑、波纹小，因此对竹材处理后的温度、刀具切削角度和竹材的表面粗糙度都要有特别的规定。在进行薄竹缠绕的过程中，竹条的缠绕密度、编织圈数、缠绕顺序、施胶量等的不同都会对最终产品的质量产生较大的影响，应当根据具体产品的要求合理选择。

二、薄竹缠绕技术工程应用

目前市面上对薄竹片的应用同对薄木材料的应用类似，主要是将薄竹片胶贴在人造板的表面制成装饰竹贴面板来使用。将薄竹条作为增强材料的薄竹缠绕技术尚属于一种新型技术，应用途径较少，其中以一种薄竹缠绕复合管的产品较为成熟。这种复合管沿管径方向主要分为内衬层、增强层和外防护层三层。其中内衬层为用树脂及毡制作而成的内衬，起到防水作用。将薄竹片用衬布粘接、缝合或编织为一整条连续的带状竹条，施胶后将竹条通过机械往复式地缠绕在内衬层上，由环向层和螺旋层经过固化共同构成复合管的增强层，最后在增强层外喷涂防腐材料作为外防护层。这种采用竹缠绕技术制造而成的竹复合管成本低于绝大多数管材，使用寿命长、强度高、变形率低，是一种十分理想的工程用材。

三、薄竹缠绕技术家居应用

在家居应用方面，对薄竹片的应用同对薄木材料的应用类似，主要是将薄竹片胶贴在人造板的表面制成装饰竹贴面板来使用。

在造型上，薄竹缠绕技术可以在曲面上进行缠绕编织，其独特的产品制造技术非常适合非线性曲面产品的制造生产，能有效地解决家具制造中的实际问题。同时它以一种类似增材制造的技术来编织产品，能够极大地提高原材料的利用率。研究表明，竹材加工成薄竹片进行生产可将传统的竹材利用率提高一倍左右。同时，相较于传统的家具框架式的支撑方式，

薄竹缠绕技术直接利用材料的变形弯曲来进行结构支撑，能使家具在造型上体现出一种灵活、通透和富有律动的美感。在结构上，使用薄竹缠绕技术制造竹家具产品则避免了开榫的步骤，取而代之的是直接在产品模型上进行缠绕编织制造，从而避免了家具连接处不牢固而产生的家具损坏。再者，集成竹材和重组竹的密度较大，制造而成的家具质量大，搬运移动不便，而薄竹缠绕家具可制造为具有中空结构的家具，大大减轻了家具的重量。

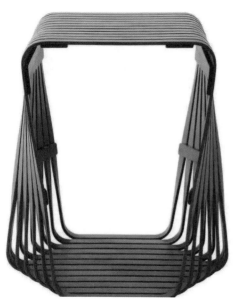

采用材料变形弯曲作为支撑结构的家具

薄竹缠绕复合管

第六章

Chapter 06

竹器的设计

第一节　三种设计模式

第二节　工业模式下的竹器设计思路

第三节　新情况的出现

第四节　体验模式下的竹器设计思路

第五节　更新的尝试——竹空间与交互设计

Unit 01
第一节 三种设计模式

随着生产力的不断进步，大致说来，人类主要经历了三种不同的设计模式阶段。

一、手动——手工模式

在农业社会中，人们最常用的都是生物的力或者自然力，如人力、畜力、风力、水力，等等。以手工制造为基础的造物活动，主要被用于家庭日常生活。技艺则通过师傅带徒弟、一对一的传授模式进行传承。手工制作是这一阶段人类造物的主要特征，也是人类延续使用时间最长的阶段。

中国数千年的竹器发展中，所生产的所有竹器都是在手工模式下制作出来的。因此中国竹器历史中出现的，包括当下中国一部分乡村和边远地区正在使用的竹器，都是由手工艺人——竹匠按照手工生产模式做出来的。手工生产的竹器占据了中国竹器的大部分品种和历史。

二、自动——工业模式

工业革命的到来，令生产力得到快速发展。工业模式下，设计的基础首先是机器生产，只有能适应机器生产的设计才能被采用。能否利用机器进行生产成了衡量一切设计优劣的标准。传统的手工制作因为不符合工业生产模式的标准而全面退化，甚至消失。传统手工制作竹器技艺在工业社会中不断衰落，手工艺人越来越少。

三、心动——体验模式

在物质非常丰富的今天，人们越来越重视精神需求，从发达国家人们重视文化体验、旅游、回归自然等情况来看，人类物质富足后的精神和文化体验将是一种全新的追求和生存需要。

随着互联网、大数据、人工智能等技术的普遍运用，人类的个性得到认可和尊重，同时也有了可实现的技术路径。通过互联网技术，可以让全世界重新认识中国竹文化的独特魅力，让他们领略竹器之美。

Unit 02
第二节 工业模式下的竹器设计思路

一、打散重构——不同于手工制作的设计新思路

竹材在工业化生产中的要求首先是材料本身的标准化、可复制化。工业化生产促使传统竹材进行打散重构，这时的竹器的设计思路也必须重新定位。

竹器的设计新思路就是以有限的机械生产动作为基础进行设计。因为工业化生产的竹器是由有限的、可重复的机械动作完成的。这同传统设计模式下，竹器是由人手制作的是完全不一样的概念。机械的动作远比人手的动作要简单、机械。传统竹器之所以在现代社会中受到一定的冷落，主要原因也在于此：传统竹器中很大一部分是手工制作，制作的随意性很大，很多动作是机器不能完成的。

二、"点"化设计

点化是将原本不规则的竹材不断进行切分后形成标准化的构件，其重点对象是竹竿，也可以是竹枝、竹根等部位。点化后的竹材尺寸会变小。竹材点化的核心意义在于把不符合机器生产的竹材变成可以加工的标准化材料。

竹点材的设计就是在这些点的基础上进行产品开发。点材使竹材变成为可以重复生产的材料。其最重要的应用方式就是平铺。平铺的大小和形状完全取决于人的需要。在平铺时，由于材料被切割成很小的尺寸，要想铺设一个较大尺寸的产品就需要进行多次连接。连接点材最常见的方式是使用大量的树脂材料粘连，这样可以产生全新的竹点材产品。

三、"线"化设计

这里的线材主要是横截面近似为一条线的竹材。在工业化生产中，竹材的"线性"和"面性"应用比较广泛。竹材"线性"的利用主要有两种方式，一种是将竹竿直接拿来使用，另一种先要把竹竿劈裂，继而对竹片或竹篾进行编织。这两种方式在工业文明的设计范式下得到了扩充和改进。因为竹竿粗细、长短不一，如果想要对其进行二次加工，就要制定

竹编设备及竹胶板胶压设备

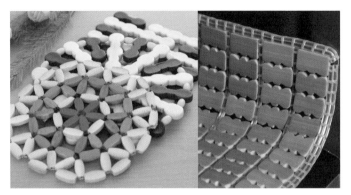

竹点材竹器

用竹点材制作的盘子

用竹点材制作的瓷砖

一定的标准，对竹竿的纵向切分后得到均匀的竹片，这样才能进行竹材的机械化生产。

1. 线性支撑型

在线性支撑中，既有直线型的支撑，也有曲线型的支撑。线材与线材之间常常采用金属构件连接，保证牢固度。当然，也可以使用传统竹类产品加工中的铆接。这样的连接方式可以使竹线材的造型有更多发挥空间。

在日常生活中，人们还将多个竹线材进行捆绑组合，增加物件的整体支撑力。虽然每个竹线材在形状上不一定能取得完全一致，但是捆绑后的竹线材可以作为一个整体来处理，这样捆绑的竹线材不仅在高度上完全一致，还能发挥更大的作用。

2. 排列平铺型

对竹线材进行排列平铺是最典型的利用方式，通过竹子的排列组合来实现面的各式造型。平行平铺既可以是紧密的不留间距的平铺，也可以是留有适当间距的平铺。除了平行平铺外，竹线材的平铺还可以叠加平铺和交叉平铺等。叠加平铺实际上就是在平铺好的平面上继续叠加，在叠加后的平面上固定一个中心点。这样，叠加后的竹线材就能以这个中心点为轴进行旋转平铺。叠加平铺最为典型的例子就是我国的竹制折扇。交叉平铺是指竹线材互相交叉铺架。为符合工业化生产的需要，这种铺法主要呈现在十字交叉的平铺上。

3. 线性围合型

竹线材还有一种利用方式，那就是线性围合。这种围合和传统竹类产品的围合在功能上相似，但是内涵却大相径庭。竹线材的各类围合型产品可以分为平铺围合、曲面围合和缠绕围合等不同类别。平铺围合主要是对竹线材进行平面性平铺，然后再通过平铺所得的面进行围合。曲面围合主要是对竹线材进行弯曲处理后形成的各种曲面，从而由一个或者多个曲面进行围合，最终形成的围合空间。缠绕围合主要是指在一定支架的基础上对支架进行缠绕。

竹竿的金属连接构件

竹线材的捆绑再处理

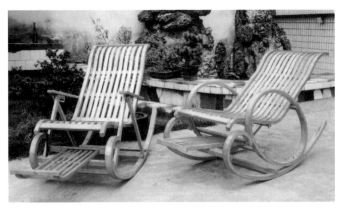
竹线材弯曲处理与平铺

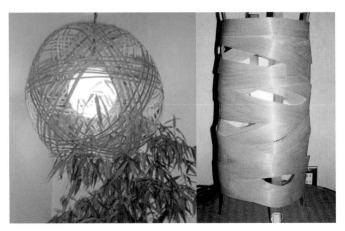
竹线材曲面围合、缠绕围合

4. 竹线材的设计思路

大致说来，竹线材统一的高度、可弯曲和有孔洞这三个特点为竹材后续的设计和制作提供了很好的切入点，再加上支撑、平铺、围合等利用方式，竹线材具有广阔的利用空间。

在竹线材的围合中，经常能看到利用孔洞进行设计。最为典型的就是许多设计师利用孔洞来实现对光影的控制，在斑驳陆离、婆娑零星的光影中，整个空间的氛围被渲染的或是静谧，或是神秘，这无疑为空间增添了许多乐趣与氛围。

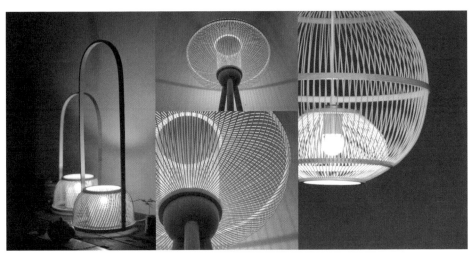

竹线材制作灯具中的孔洞性及与传统竹类产品光感的比较

四、"面"化设计

竹面材主要是利用现代加工工艺对竹线材进行二次加工。如竹胶板、竹集成材、竹木复合板等都是竹面材技术下的结晶，这些材料已经实现社会层面的广泛应用。

1. 竹面材的切分利用

很多时候，对竹面材进行直接切分就能得到想要的物品，日常生活中对其利用最直接的就是竹地板。除竹地板外，还有各种工程用板、车厢底板等。在生产前需要核算好产品的尺寸规格，这样生产出的竹面材不需要切分就可以直接使用。

除了直接切分使用外，还可以实现竹面材的"适合形"的切分利用，比如可以切成圆形、方形、椭圆形等形态。竹面材还可以切割成多边形、花边形，甚至刀叉等餐具的形态。

2. 竹面材的拼合利用

面型拼合的目的主要是为了产生更多功能面。如对于一张普通的桌子来说，它最大的功能面就是桌面，为它配上相应尺寸的桌腿和其他的零部件，都是为了增加使用时的舒适度。

这种情况下的拼合就是面型拼合。这一类拼合的重点在于面的大小，尺寸大小决定物品不同的使用功能。小尺寸的面型主要有果盘、隔热垫、扇面、菜板等等，稍大一点的主要有板凳、椅子等，再大点的有餐桌、办公桌、床面等。

还有一种体型拼合，这类拼合的目的是形成一个围合或半围合空间。同面型拼合一样，竹面材的尺寸大小以及厚薄等决定了它最终成为什么样的产品。在日常生活中，体态小些的围合主要有首饰盒、食品盒、包装盒、书本盒、厨房里摆置的各式罐子、小果篮、装有各式小工具的竹盒，等等。稍大些的物件则有小型鞋柜、半围合的古董架、橱柜等，更大些的则有大型的衣柜、书柜等各式家具。

3. 竹面材设计思路

竹面材因可以切分成不同的尺寸，所以能够被制成大型的竹式家具，甚至可以替代木制家具。目前世界范围内的木材资源较为短缺，采用竹材取代部分木材是对竹面材开发的一个重要原因。

竹面材切分的各种形状

面型拼合

五、"体"化设计

在竹材的利用中，还有一种能体现"体"特征的竹材。如装饭的竹筒就是较为典型的竹"体材"物件，可以对竹材进行横向切分和横纵切分得到体块。但是不论怎样切分，所得的竹体材的尺度都是有限的，所以利用也就有限。

1. 圆竹的直接"体"化利用

一般来说，竹体材可以被横向切分，也可以先横向再纵向切分，只不过这样便得到不完整的竹壁，只能另对竹壁进行拼合。在不同切分的情况下，竹体材可以被制成不同的物件：第一种是有节竹筒，可以做容器；第二种是无节竹筒，可以视具体使用把底封住；第三种是作为竹壁的一部分，依据截取情况而定。

有节竹筒主要被用来做了茶杯、花器、烛台等容器。其中茶杯较为实用，其他两种均为装饰所用。想要让简单的竹节筒成为装饰品，也是需要花费一番心思的。为体现其装饰风格，首先需要打破它常规的直立形态。在进行横向切分时，造型做了适当调整，将直向改成斜向切分。这样一来，竹节孤身直立形态呈现倾斜状，立刻产生一种延伸外扩感，也打破了原本呆立的境遇。这小小的倾斜改变，无疑增加了竹节自身的艺术性和意味性。

无节竹筒的产品在工业化生产条件下为数不多，如竹碗、烛台等。如你所见，艺术家们对竹环都进行了封底处理。

对于竹壁的利用主要是进行斜向切分，这样切分后的部件组合就会拥有一定的曲面空间，形成新的物件形态，不过这样的切分也主要以生活中的一些小物件为主。这样的新物件不仅兼装饰和实用于一身，还能保留原本的自然性。

由于尺寸限制，制作的竹材产品基本上都是一些家用或者小尺度的产品，并且偏向于带些许装饰性的实用品。在机械化生产条件下，它们都可以进行批量生产。

2. 面材叠加的"体"化利用

面材叠加的竹材利用案例相对较少。这类物品数量之所以不多，主要是因为在后期加工中其自然属性被破坏。虽然最后的物品还能保持竹材的质感，但被面化后，竹子的柔韧弯曲性和孔洞性便消失了，其造型能力被削弱了。如 217 页图所示的小方桌，是用小竹板纵向排列叠加而成。这样的竹体材很难看出其面型的特征，其实是对体的直接应用。这个小方桌用料奢侈，其重量也很大。

3. 竹体材的设计思路

小尺度的竹体材朝着"精致的小玩意"的方向进发。这点可以从各种小型的烛台和果盘等成品中得到些启示。生活中能拥有这些实用又精致的小物件自然是锦上添花，但如果仅仅停留在对这类实用品的固定开发，那么成品的附加价值并不会提升，这种做法其实就是变相地卖竹材。在现代设计的思路引导下，人类已经意识到，不能再对竹资源进行无限挥霍。毕竟自然资源是有限的，由此，对竹材料的利用也该回到精打细算的路线上，结合人们生活及审美的需要，设计并制作出更多的精致物件。

用竹体材制作的小方桌

Unit 03
第三节 新情况的出现

一、标准化思维的危机

虽然标准化是现代社会赖以发展的基础，但如果任何事物都以标准化框架去衡量，那便是一种极端。约翰·萨卡拉（John Thackara）就认为："采用同一的方法，同一的设计方式去对待不同的问题，以简单的中性方式来应付复杂的设计要求，因而忽视了个人的要求、个人的审美价值，忽视了传统对人的影响，这种方式自然造成广泛的不满。"[1] 标准化生产把人类的各种需求特别是情感的需求，按统一的标准来看待，这便是标准化危机的根本原因。

二、批量化的危害

批量化生产其初衷是为所有人生产所需的物品。但是随着社会的发展，社会财富的不断积累，极大刺激了人类的需求。首先，大量生产使得我们的世界充满了各式商品，很多商品的功能并不是消费者所必需的，这样就造成了大量多余商品的存在；其二，生产产品的各个环节都会对环境造成污染，特别是现代工业的化学污染，等等；其三，产品使用完以后会形成的大量垃圾，很多还是没有办法回收的垃圾。工业化时代大量生产刺激了大量消费，大量消费产生了大量垃圾和污染。商人在利益驱动下的大批量生产加速了环境的破坏。

"每有一吨产品到达消费者的手中，就会产生超过 30 吨的废弃物。但是这些产品中的 98% 会在 6 个月内被扔掉。当我们把制造业对环境的潜在影响也算在内的时候，我们每一个消费者每两天就消耗掉相当于我们体重的材料。"[2] 从这个角度上看，大批量生产的危害是非常惊人的。

❶ [日] 荣久庵宪司，野口瑠璃，伊板正人等.不断扩展的设计——日本 GK 集团的设计理念与实践 [M].杨向东，詹政敏，詹懿宏，译.长沙：湖南科学技术出版社，2004。

❷ [日] 大智浩，佐口七朗.设计概论 [M].张福昌，译.杭州：浙江人民美术出版社，1991。

三、从物的消费到精神的消费

如果说在工业化生产的时代，人们追求的是物质的大量生产的话，那么在后工业化时代人们的追求开始倾向于"非物质化"的一种需求。

在工业化设计模式下，机器生产考虑的大部分是功能需求的产品设计，而对于精神层面、文化层面的设计则没有特别的重视。在后工业时代中，由于对个体的重视，人们得以发现人类情感同产品的联系实际上是发生在精神层面上的。一旦产品在情感上同人发生联系，那么产品的意义就会大大超越产品功能的本身。

Unit 04
第四节 体验模式下的竹器设计思路

传统竹器在后工业文明的设计范式下需要焕发新的活力。这种重新认识一方面出于对传统竹器及其制作工艺的保护，另一方面就是人类的情感需要。正如日本民艺创始人柳宗悦所说："手与机器根本的区别在于，手总是与心相连，而机器则是无心的。所以手工艺作业中会发生奇迹，因为那不是单纯的手在劳动，更多的是心的控制。所以，手工艺作业也可以说是心之作业。"

一、竹器的情感与体验价值

情感体验层的价值是人类以其心理为基础的一种精神价值体现，主要是在时间维度上使用者同产品之间的一种情感联系。

1. 个人的情感体验

人的情感记忆需要有适当的载体使之"物化"，这种物化既可以是一张照片，也可以是一段影像文件，更可以是一件器物。中国竹器就是可以发挥这种重要的"物化"功能的器物。

2. 民族共同的情感体验

竹子在我国民间有着广泛的利用基础，它也是我国民间造物智慧的代表之一，同时也是中国文化以及中国竹文化的载体。所以它可以利用自身特色，为人们创造新的体验。

中国竹文化内涵是经过数千年的竹子、竹器的积累而形成的，具有一种不可替代性。这一类故事使得竹子以及竹器具有典型的中国文明特征、东方文明特征。这种特征是我们一代代先辈创造的和延续的。

二、品质设计——同现代科技结合

手工制作的产品可以根据生产过程中碰到的问题随时进行调整，一个产品从制作到结束一直有人类情感的注入。如遇到手感不舒服的地方，制作者会马上进行调整，这种调整是根据制作者亲身的体验而来的，这就是人的一种情感。但机器生产的产品则不一样，产品从设计到制作，再到最终成品，并不是同一个人完成，产品的设计稿一旦定稿，在机器生产后不管出现什么样的问题都没法再更正，除非等到消费者将使用感受反馈到生产者，生产者在后续的生产中进行调整。在经历了流水线的生产流程后，产品和使用者也像是经历了一场机械化的冷漠体验。

大部分传统竹类产品在现代生活中正处在奋力挣扎的尴尬境地。后工业设计模式的出现，就是将手工制作和现代科技相结合制造竹器，既能满足人们的实用功能需求，又能满足消费者的审美需求。这种融入人类情感的竹制产品，从此被赋予了更多的情感价值，而这种设计模式成为解救传统竹工艺产品的希望。

由意大利 Gervasoni 公司生产的竹制隔挡和屏风，隔挡完全用竹子制作的，屏风也主要是由竹片构成，只不过最外侧镶嵌了胡桃木的框架。此类的竹制产品主要是为现代室内空间量身定做的。这组作品产品主要采用现代设计中的简练造型语言，对原竹材进行精致处理，最终使其呈现简约却不简单的现代设计风。这只是现代科技和手工结合的典型案例之一。

日本学者柳宗悦在其《日本手工艺》一书中提及："我尝试在小范围里鼓励那些有能力做，并且想去做，但是工业逻辑又无法实现的想法……它还迫使我正视手工艺和一些仍然是个人制作或者说手工制作作品的重要性。如果讲到对设计文化的贡献，那么手工业与工业的区别其实并不大……我总是支持把手工业看作是工业研究的论坛——一个理想的论坛，没有投资商的压力，没有研究的风险，不讨论可能的结果，不论它是成功还是失败的。与手工艺师的合作造就了这样一个理想的实验室。对它将取得的显著作用，我们不能仅用'有潜质'这个词。我之所以经常提到'理想'这个词，是因为手工艺结合了高科技和人类的天赋、知识。手工艺设计必将打破所有表达情感的桎梏。"[3]

从上面的这段描述中，我们可以看到作者对现代设计同手工艺结合的热切希望。这是他的"理想"。传统手工艺同现代科技的结合并不是极个别人的想法，而是诸多现代设计师的理想。事实上，在日本也存有很多将两者完美结合的竹制产品，如日本真竹制作的竹凳，看起来虽简朴，但其手工特色很是明显。

❸ [日]柳宗悦.日本手工艺[M].张鲁，译.桂林：广西师范大学出版社，2006:1-2。

无独有偶，在巴西、丹麦、荷兰等国也拥有类似的设计案例，值得我们去关注和研究。"所有的 Campanas 的家具都是以手工艺和工业化相混合为特征。许多他们最近的产品，把自然纤维，诸如波罗麻、麦秆和藤等同合成纤维的材料或者表面进行结合。他们的目的就是从传统工艺中借用技法，或者把简单的民间材料运用到工业化生产过程。"[4]

在后工业文明设计模式下，我们对传统工艺有了更多新的认识。无论是普通家庭使用的家具，还是具备现代设计感的展览作品，在面对竹制产品的立场上，手工艺人和设计师并不是直接借用和模仿传统手工艺的技法。他们出于对传统手工艺品质的认可和向往，尝试在不更换原材料的基础上，不断探索新技法，并开发出更多有创意的竹制产品服务于大众。这种理想不断地促进现代设计同手工艺的结合，并制造出更具手工艺品质的后工业产品，或者说具有高科技、文化含量的手工艺产品。

在世界各国，传统手工艺同现代科技的结合已经得到普遍认可，两者结合不但体现了科技的人文化，也体现了传统工艺的当代价值。所以与其说我国传统竹类产品倾向复杂化的异化，不如将其看作是手工艺和现代科技结合的后工业新产物。

三、品位设计——同情感和文化结合

竹类产品在当今社会中不仅只有新的"实用"功能，而且有更深层次的意义。这种意义不只体现在艺人或设计师个人的技巧转变上，更多的是一种在思维方式和文化保护、传承层面上的意义，是对传统竹器的品位提升。

1. 竹器及其制作工艺是一种可体验的"非物质"文化

中国数千年的竹制作工艺是我国人民的一种智慧结晶，是中国民间艺人意志的一种体现，也是一代代人们对这一材料不断开发的一种体现。这种埋藏在实实在在竹制产品背后的意义经常被人们忽视。用现在的观点来看，传统竹制工艺也是一种"非物质"的文化，而对非物质文化的保护其实就是对民族传统的一种保护。所以可以说，竹器制造工艺在当今社会存在的第一个"意义"就是对我们民族传统文化的保护。

在这里提到的竹制工艺保护，并不是说将成品陈列在博物馆中才算是保护。当然我们并不反对陈列，而且适当的陈列具有一定的展览和教育意义。但是我们对工艺进行保护的

❹ [美]托马斯·库恩.科学革命的结构 [M].金吾伦，胡新和，译.北京：北京大学出版社，2003:157。

Edra Spa（意大利）和 Campanas 工作室（巴西）合作设计生产的竹椅

Tinekhome 竹制沙发和沙发床（丹麦）

现代实用竹器

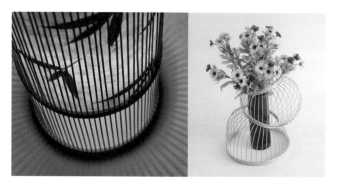

装饰性竹器

造型优美的竹茶盘

融入舒适体验的竹凳设计

最终目的是借助于当下的新设计思维，让它得到一定意义上的转换和升华。让传统竹器及其制作工艺不仅能在当下存活下来，还能让它在未来得到更好的传承和发展。

除了博物馆陈列，我们还有其他的选择，比如说从长远目光看，首先从保护和传承意识培养入手。这种提法主要是针对当下的年轻一代。事实上，在当今社会，很多年轻人对这门手工艺有着浓厚的兴趣。光有兴趣不行，因为兴趣很有可能只是年轻人的一时好奇，并不能维系太久。如果能给这些有初步兴趣的年轻人提供一个较好的培养基地，加上手艺熟练的老艺人的指点，相信这门工艺最终带给尝试者的不仅仅是手、脑以及身体的协调能力的提升，更多的是让这门工艺"后继有人"。

传统竹器制作工艺是中国世代相传的一门手工艺。相比年轻人没时间和定力不足，年纪稍大的长者可能更适合学习竹器制作，尤其是已经退休在家，拥有大把时间的老年人群。这样也能丰富老年人的业余生活。这种让老年人参与实践的模式在日本早有成功案例。这一模式之所以能够顺利运行，首先得拥有想学习这门传统手工艺的社会群体，老年人群无疑是推动这门传统工艺保护和发展的最佳粉丝群。

2015 年米兰世博会中国馆在清华美院苏丹教授的策划下，邀请中阮（一种乐器）大师冯满天在开幕舞剧中担任音乐创作，为了呈现更好的舞台效果，苏教授特邀清庭设计中心石大宇为冯满天老师设计两款专属的随身演奏椅。这是石大宇首次根据中国演奏家的音乐曲风与风格气质特别打造专制坐具。两款座椅名为"椅满风"和"椅满空"，均采用全竹材质，使用传统榫卯结构精心制作而成。两张椅子均参考了我国明朝交椅的形态，椅足呈交叉状，椅背、座面可拆卸，椅腿可折叠，便于巡演。"椅满风"的中轴宛若乐器的琴弦，线条流畅，向上延伸；"椅满空"则借由椅背侧弯与微抱之势，蕴意东方武林中人——站桩者追求内功抱空的意境。

2. 竹器及其制作工艺是人与物之间情感的纽带

除却民族文化保护和传承的意义层面，传统竹器制作工艺在后工业设计模式下能融入作者本人的情感。在竹器制作过程中，人们不仅能感受到自己制作竹器的喜悦，而且能体验到对技艺学习的一种乐趣和自己制作出产品的一种成就感。这种情感的"意义"是竹器制作工艺在后工业设计范式下的第二个"意义"。

转回到传统工艺视角。无疑在制作过程中，人与物是直接联系的，从而能赋予成品一种付出过的个人情感，这种独特情感会激发物品使用者的一种"惜物"情怀，而物品在这种情怀呵护下也会延长自己的使用寿命。笔者在福建考察的时候走访了一个篾匠，他使用的一个普通细竹根制作的一个烟斗便见证这种情感连接。从竹器的制作到使用过程中，使用者

会不断地增强和所用物品的感情，这便是一种以情感为纽带的"人一物"关系。

在过去，很多竹器在普通百姓的生活中会存活很多年，像是再普通不过的竹篮也可以被人们用上个三五年。行书至此，突然想起我小时候使用过的竹床，仔细想来，已记不清它何时出现在我的生活中，唯一清晰的是，它一直陪伴我走过高中年代。记得那时，每到盛夏，我和哥哥都会将竹床从房梁上取下，两人合力将它抬到河边，随后仔细把它冲刷干净，再抬回小院中晒晾，等到水分蒸发彻底后，就可以躺在上面享用整个夏天的美好时光。现在想来，那竹床已经不是普通的竹床了，而是承载着我和家人在许多夏日里一同劳作、相互陪伴的珍贵物件。

"椅满风"和"椅满空"竹椅（石大宇设计）

台湾"阿笠竹工"开设的竹工课学员作品（图片来源："阿笠竹工"公司官方网站）

Unit 05
第五节 更新的尝试——竹空间与交互设计

从产品的体验设计走向"沉浸式"体验的空间设计，这是一种更新的尝试，这样的尝试已经有一系列的作品出现。大体量的、能"包裹"人的竹器物、竹空间的设计是在当下竹文化体验的一个重要方向。大型的竹空间以及竹文化氛围的营造，能够让现代人更加沉浸式地体验到竹文化的魅力。

一、阳朔"印象刘三姐"竹棚空间设计

"印象刘三姐"灯展现场的竹棚和竹亭，由 LLLab 建筑工作室设计。该展由张艺谋执导，2004 年首次上演，以河流和周围 12 座喀斯特山脉为背景，以民间歌手刘三姐的传奇故事为灵感，进行歌曲表演和特效表演。LLLab 用竹子以编织的方式建造了一个树冠和一组豆荚状的亭子，为游客提供了一个灯光表演的场所。LLLab 的设计将竹子作为主要材料，充分利用了当地的竹资源和文化背景，展示了具有"东方特色"的中国竹文化。

当地的工匠团队以随机的方式将无数的竹条相互穿插缠绕，不夹杂任何胶水或钉子来保持其形状和纹理，并完全自然地以此方式寻找着最真实的光线穿透效果。

与传统的竹产品相比，现代的竹装置、竹空间设计，不论是室内空间，还是户外的景观环境，大尺度的竹器物、竹空间的设计都能够很好地营造具有竹文化符号、竹文化内涵的整体空间，让人能够有全新的沉浸式的体验。类似的作品还有中华竹博园、中国竹子博物馆等特色场馆，同时还有特色餐饮场所的室内设计等，都有类似的沉浸式体现的竹空间设计。

二、"旋转竹风车"交互装置设计

"旋转竹风车"是在 2016 年伦敦建筑节上由设计工作室 Five Line Projects 设计，由不锈钢棒支撑着旋转竹风车的触觉系统，是一个具有交互、童趣和空间设计的竹装置系统。设计的灵感来自儿童玩具——风车。该装置由 380 根柱子支撑，圆柱上的每个轮子都与另一个轮子对称排布。密集排列的不锈钢杆，夹在交叉层压的木平台和抛光铝制

起伏的竹亭整体景观，中国 LLLab 建筑工作室设计

竹亭内的自然竹编肌理，中国 LLLab 建筑工作室设计

屋顶之间。螺旋桨形的风车穿在杆子上，当扭曲时，通过相邻杆上的轮子产生运动的涟漪，一个轮子的转动将引发相邻轮子的运动。

它象征了由个体引发的更大规模的群体反应，以及它为社区所带来的积极影响。每个齿轮都是由竹子制成的。"竹子的选择是基于其耐候性以及车轮相互推动时产生的迷人声音。"

置身旋转竹风车的风轮之中，人们既能感受到竹器传统文化的魅力，也能感受到现代的装置艺术、交互设计和用户体验新的意义，从而让浓厚的竹文化传递到新的生活方式之中。

旋转竹风车的设计在很大程度上是基于现代的交互设计理念的一种设计尝试，使用传统的竹材料，突出竹材本身具有的特色和特点，以传统的竹制产品——竹风车作为元素，根据用户体验的需要，开展了新的设计和产品语义的解读，从而达到人对传统的竹器物的新用户体验，这种体验让传统的文化与现代生活、现代文化语境相融合，而产生新旧融合的新文化体验和用户体验。

使用竹条材料设计的室内空间（中国）

使用圆竹材料设计的室内空间（印度尼西亚）

使用竹集成材设计的室内空间（印度尼西亚）

旋转竹风车的全景和内部空间

旋转竹风车的转轮

参考文献

[1] 张小开，孙媛媛，李亮之.中国竹器·竹器历史[M].合肥：合肥工业大学出版社，2019.

[2] 张小开，张福昌.中国竹器·竹器设计[M].合肥：合肥工业大学出版社，2019.

[3] 张小开，孙媛媛，傅宝姬，张福昌.中国竹器·竹器品类[M].合肥：合肥工业大学出版社，2019.

[4] 张小开，孙媛媛，傅宝姬，张福昌.中国竹器·地域竹器[M].合肥：合肥工业大学出版社，2019.

[5] 孙茂盛、鄢波、徐田、于丽霞 主编.竹类植物资源与利用，[M]，北京：科学出版社，2015.

[6] [德]劳佛尔.中国篮子[M].叶胜男，郑晨，译.杭州：西泠印社出版社，2014.

[7] 湖南省文物考古研究所.湖南洪江市高庙新石器时代遗址[J].考古，2006（7）：9—15，99—100.

[8] 湖南省文物考古研究所.湖南洪江市高庙新石器时代遗址[J].考古，2006（7）：9—15。

[9] 贺刚.湘西遗存与中国古史传说[M].长沙：岳麓书社，2013.

[10] 浙江省文物考古研究所，余姚市文物保护管理所，河姆渡遗址博物馆，浙江余姚田螺山新石器时代遗址2004年发掘简报[J].文物，2007（11）：4—24,73.

[11] 浙江省文物管理委员会.吴兴钱山漾遗址第一、二次挖掘报告[J].考古学报，1960（2）：73—91.

[12] 潘艺，杨一蔷.试述竹材在古代采矿中的作用[J].江汉考古，2002（4）：80—86.

[13] 李家和，刘诗中，曹柯平.江西九江神墩遗址发掘简报[J].江汉考古，1987（4）：12—31，98.

[14] 李家和.江西德安石灰山商代遗址试掘[J].东南文化，1989（Z1）：13—25.

[15] 江西省文物考古研究所，德安县博物馆.江西德安县陈家墩遗址发掘简报[J].南方文物，1995（2）：30—49.

[16] 刘诗中，卢本姗.江西铜岭铜矿遗址的发掘与研究[J].考古学报，1998（4）：465—496，529—536.

[17] 河南省文物研究所.信阳孙砦遗址发掘报告 [J].华夏考古，1959（7）：1—68.

[18] 吴顺青，徐梦林，王红星.荆门包山号墓部分遗物的清理与复原 [J].文物，1988（5）：15—24.

[19] 湖北省博物馆.图说楚文化 [M].武汉：湖北美术出版社，2006.

[20] 河南信阳地区文管会，光山县文管会.春秋早期黄君孟夫妇墓发掘报告 [J].考古，1983（4）：328.

[21] 云梦睡虎地秦墓编写组.云梦睡虎地秦墓 [M].北京：文物出版社，1981.

[22] 湖北省博物馆，中国科学院考古研究所.长沙马王堆一号汉墓（上）[M].北京：文物出版社，1973.

[23] 胡长龙.竹家具制作与竹器编织 [M].南京：江苏科学技术出版社，1980.

[24] 吴建编.中国敦煌壁画全集2·西魏 [M].天津：天津人民美术出版社，2002.

[25] 赵立春.中国石窟雕塑精华·河北响堂山石窟 [M].重庆：重庆出版社，2000.

[26] 段文杰.中国敦煌壁画全集7·敦煌中唐 [M].天津：天津人民美术出版社，2006.

[27] 昭陵博物馆.昭陵唐墓壁画 [M].北京市：文物出版社，2006.

[28] 刘季富."竹夫人"词源小考及其他 [J].安阳师范学院学报，2006（6）：69—70.

[29] 江泽慧.世界竹藤 [M] 沈阳：辽宁科学技术出版社，2002.

[30] Ted Jordan Meredith. *Bamboo for Gardens* [M]. Portland: Timber Press, 2001.

[31] 张济生，程渭山.中国竹工艺 [M].北京：中国林业出版社，1997.

[32] Hisao-chen You, Kuohsiang Chen, *Application of Affordance and Semantics in Product Design* [J]. Design Study, 2007(1):23-24.

[33] 张道一 主编.工业设计全书 [M] 南京：江苏科学技术出版社，1994.

[34] [英]艾伦·鲍威尔.自然设计 [M].王立非，刘民，王艳，译.南京：江苏美术出版社，2001.

[35] 程瑞香.木材与竹材的粘接技术 [M].北京：化学工业出版社，2006.

[36] 恽丽梅.竹上印——故宫博物院藏竹印检索 [J].紫禁城，2013（6）：60—74.

[37] 孙迎庆.臂搁艺术赏析 [J].收藏界，2013（9）:113—117.

[38] 张福昌.中国民俗家具 [M].杭州：浙江摄影出版社，2005.

[39] [日]柳宗悦.日本手工艺 [M].张鲁，译.桂林：广西师范大学出版社，2006.

[40] [意]米歇尔·德·卢奇.2001年国际设计年鉴 [M].黄睿智，译.北京：中国轻工出版社，2002.

[41] Edwin Datschefski. *The total beauty of sustainable products* [M]. Rotovision

SA 2001.

[42] [日] 荣久庵宪司，野口瑠璃，伊板正人等 . 不断扩展的设计——日本 GK 集团的设计理念与实践 [M]. 杨向东，詹政敏，詹懿宏，译 . 长沙：湖南科学技术出版社，2004.

[43] [日] 大智浩，佐口七朗 . 设计概论 [M]. 张福昌，译 . 杭州：浙江人民美术出版社，1991.

[44] Stefano Marzano. *Design for diversity, let us begin!* [J] *INNOVATION* 2003 (spring):41.

[45] [荷兰] 斯丹法诺·马扎诺 . 设计创造价值——飞利浦设计思想 [M]. 蔡军，宋煌，徐海生，译 . 北京：北京理工大学出版社，2002.

[46] Rolf Jense, *The Dream Society* [M]. New York: McGraw Hill, 1999.

[47] Ross Lovegrove. *The international design yearbook 2002* [M] Laurence King Publishing, 2003.

[48] [美] 托马斯·库恩，科学革命的结构 [M]. 金吾伦，胡新和，译 . 北京：北京大学出版社，2003.

[49] 何明，廖国强 . 中国竹文化研究 [M]. 昆明：云南教育出版社 1994.

[50] [英] 艾伦·鲍尔斯 . 自然设计 [M]. 王立非，刘民，王艳，译 . 南京：江苏美术出版社，2001.

[51] 李砚祖 . 装饰之道 [M]. 北京：中国人民大学出版社 1993.

[52] 杭间 . 中国古代工艺美学史 [M] . 济南：北岳文艺出版社，1994.

[53] Bradley Quinn. *The art of living—— Chinese style* [M]. London: Conran Octopus, 2003.

后记

　　这本小册子最早源于上海人民美术出版社孙青主任和华东师范大学沈榆研究员的策划创意，要出版一套"给普通读者也能看得懂的学术书"，机缘巧合，经我的好友也是师弟湖南工业大学张宗登教授引荐，因我一直从事中国竹器相关的研究有幸被选入到这套丛书的写作。这也给了我一个难得的机会，把自己之前的研究以一种更加轻松、随笔的方式展示给大家看，把中国传统的竹器造物及文化展现给所有读者。

　　中国竹器及造物智慧伴随着中国的文明而一直存在，不断发展，和中国竹文化一道，从物质到精神，不断丰富和繁荣中国乃至世界人民的生活和体验，极具"东方文明"特色。我自幼家中便有竹园，在竹园中嬉戏玩耍，具有浓厚的"竹子情结"。在2004年博士研究中便以中国竹器物的设计规律作为研究课题，一直至今没有中断。因此我　直以来都有这样一个愿望，希望越来越多的人关注和喜欢中国竹器，传承中华竹文化，特别是随着中国现代社会的发展，更多的人共同来推动中国传统竹器的现代化发展，创新设计出更多的能够符合现代生活需要的新竹器，实现中华优秀传统文化的创造性转化和创新性发展。

　　这本小册子也正是带有这样的愿望而写，虽然字数不多，但自己从开始撰写到最后交稿，不断地在完善和调整，前后一共完成了八稿，就是想能够在有限的字数中尽可能地把中国竹器造物及其精神内涵、新时代创新发展等想法以大家能喜闻乐见的形式展现出来。期间受到了我的恩师江南大学张福昌教授的全程指导，时常聊到很晚，而且每次聊到中国传统设计文化的产业振兴，老师总是神采飞扬，充满热情，这也时时感染我、鼓励我不断完善这本小册子，从导师那儿博士毕业已经15个年头，还能得到老师的指导与勉励，实属学术生涯中的一件幸事。华东师范大学沈榆研究员、湖南工业大学张宗登教授、福建农林大学傅宝姬教授、苏州科技大学华亦雄副教授、天津城建大学刘飞博士等对小册子的写作也给予了莫大的支持和指导。

　　回望这本小册子从策划讨论、选题定位、撰写调整及最后的审定确认，上海人民美术出版社孙青主任给予全程指导和审定，不厌其烦地和我反复讨论书稿内容，不放过每一个细节，以高度的敬业精神和专业眼光打磨提升这本小册子，孙青主任甚至深入参与到书稿

的内容和专业问题的讨论，让我十分感动。正因为如此，这本小册子能以更精练的内容、更好的可读性呈现出来。

　　小册子虽小，仍希望能够为推动中国竹器造物、中国竹文化的繁荣和创新发展尽绵薄之力。书中不足之处敬请专家学者、广大读者批评指正。

<div style="text-align:right">

张小开

2023 年 5 月于天津

</div>

图书在版编目（CIP）数据

　　与竹造物：中国竹器发展史及制作工艺 / 张小开著.
－－ 上海：上海人民美术出版社，2023.7
　　ISBN 978-7-5586-2687-6

　　Ⅰ．①与… Ⅱ．①张… Ⅲ．①竹制品－工艺美术史－
中国 Ⅳ．①J528.5-092

　　中国国家版本馆CIP数据核字(2023)第071098号

与竹造物：中国竹器发展史及制作工艺

著　　　者：张小开
责任编辑：孙　青
技术编辑：史　湧
责任校对：周航宇
内页设计：王　俊
排版制作：朱庆荧
封面设计：译出文化传播　孙吉明
出版发行：上海人民美術出版社
地　　址：上海市闵行区号景路159弄A座7F　　邮编：201101
印　　刷：上海丽佳制版印刷有限公司
开　　本：710×1000　1/16　15印张
版　　次：2023年7月第1版
印　　次：2023年7月第1次
书　　号：ISBN 978-7-5586-2687-6
定　　价：198.00元

本书收入华东师范大学 ECUN 人文设计系列丛书